天氣不似預期，但要走，總要飛，
道別不可再等你，不管有沒有機

如明日便要遠離，願你可以留下失我當榆版的憶記，
當世事再沒完美，可退在歲月如歌中找你。

朱耀偉

香港 電視台長篇電視劇
狂潮

李綺珊·李南倫·招振強·尤月明·林瑞瑚
周潤發怡·石少鳴·監製
顧嘉煇作曲·黎彼得填詞

KISS ME GOODBYE

麥理浩徑

永遠等待
BEYOND

BEYOND

誰是我的 · 森 4		
一天	顧名樂隊作曲 · 盧21	
昨夜		
再見再見有情人	顧名樂隊作曲 · 盧24	
人遠天涯		
真情不可向	顧名樂隊作曲 · 盧26	
第二面		
前程	顧名樂隊作曲 · 盧27	
小島高飛		
或者妳有愛	顧名樂隊作曲 · 盧28	
情如松怡		
乞彿音雜	顧名樂隊作曲 · 盧29	
奮鬥主題曲音樂	顧名樂隊作曲	

陪着你走
盧冠廷

奮鬥

皇后大道東

歲月如歌

詞話香港粵語流行曲

如歌

增訂版

Stephen C.K.

朱耀偉 著

再版自序

　　最近三聯書店計劃再版拙著《歲月如歌 —— 詞話香港粵語流行曲》，有此機會當然要感謝讀者支持。本書從構思到完稿的過程，在原版序已作交代，此處不贅。當年在香港電台錄音室度過不少難忘時刻，在此要再一次感謝夏妙然、陳師正及多位在百忙中抽空接受訪問的詞人。十年過去，今日回想卻如在目前，如今走在廣播道上，如林夕說「葉有色，樹無情」，「路過者身份變了多少」，我自己近年亦較專注香港研究，有關粵語流行曲主要只出版了一本英文專書。我深明學識所限，未能兼顧曲詞編監等不同因素，詞話香港粵語流行曲的角度實欠完整，難免有如以管窺天。就算只是以詞論詞，本書亦未盡考量七十年代以前的重要發展。然而，對於一個深愛著詞的人來說，每次有機會談歌論詞，都會珍而重之，就算是吃力不討好，自己為學之道亦有如盧國沾筆下的甜甜廿四味：「嗒真下，甘甘地，心頭似蜜甜。」我信流行曲可以有很多聽法，本書及其他相關拙作不敢說是一番好意，倒也不用計較別人領不領情。我卻不得不承認自己有個壞習慣，敝帚雖然自珍，卻從來甚少再讀舊作。本書原稿乃按電台節目改寫而成，因讀者對象的關係省去繁瑣的註釋，行文風格亦顯得不太規範，當年付梓前又未有足夠時間校訂。如今本書再版，我可再匆匆校

閱一遍，驚覺沙石甚多，為自己的錯漏和淺薄感到汗顏。原版有些出錯的資料，終於有機會改正，但由於不是重寫，我亦希望本書以原貌示人，作為一個階段的紀錄，故決定只在發現原文有誤時才作必要的修訂。因此，書中如「近年」、「今日」、「過去三十年」等都沒有改動，以原版面世年份為準，煩請讀者注意。再者，雖然香港粵語流行曲影響力不如當年，過去十年仍不斷發展變化，唯因精力所限，只能按原版體例聊加兩章，望收拋磚引玉之效。

　　近年我多次出席大大小小廣東歌講座，最常提到的或許是「悲涼」，我也在拙作《香港粵語流行歌詞研究》再版序說過：時勢真惡，趁香港還有廣東歌。雖然如此，我信廣東歌不會死，因為還有音樂人將傷感化作創意，繼續為其注入活力。近年政府高官常用獅子山下精神鼓勵沒有向上流動機會的年輕人，時移世易，難怪他們沒有共鳴。無論如何，過去數十年粵語流行曲陪伴香港人走過高山低谷，歌聲伴我心，可說是拒絕讓一切隨風，以回憶想像未來的力量。人生未必若夢，歲月總可如歌。最後，且讓我以王爾德（Oscar Wilde）的金句作結：「我們都活在陰溝裏，但仍有人仰望繁星。」當我見到天上星星，耳邊總會響起廣東歌。

朱耀偉

2019 年 2 月識於薄扶林

我看歲月如歌（初版序）

　　朱耀偉博士最近寫了一本有關流行歌詞的書，名為《歲月如歌》。拜讀之後，使我想起一部電影——《蝶變》（徐克導演），劇中的男主角方紅葉是一個不懂武功的文士，但卻縱橫江湖之中，記錄武林中發生的大小事情。刀光劍影，風雲驟變，奇招秘技，無一能逃出他的法眼。朱博士彷彿是這位異士之現實版，不過是置身香港流行樂壇而已。未聞朱博士有曲或詞的作品面世，但他對曲詞的賞析精闢，竟比原作者更精到，讓讀者且讀且思，趣味盎然。

　　此書的回目，設計很見心思，齊齊整整，典典雅雅，乍看像章回小說，又似武俠名篇，很有追看的吸引力，朱博士誠雅人也。

　　作為一個填詞人，一直埋首書桌上，從沒有站得遠遠的看這個行業。讀罷此書，我頓覺視野廣闊了，反而對現在的工作增加了信心。經過一番思想上的

衝擊與沉澱，直覺上，把唱片和歌曲分開了。儘管香港唱片業已步入嚴冬，而粵語流行曲卻在另一片園地中枯木逢春，喜見萌芽再長，又是新的開始。

鄭國江

2009 年 7 月 8 日

初版自序

　　本書乃按 2007 年 3 月至 2008 年 3 月期間，筆者與陳師正小姐於香港電台第二台主持的節目「詞來的春天」的講稿整理而成。該節目內容主要是探討香港粵語流行曲從二十世紀七十年代到千禧年代的發展，亦是慶祝香港作曲家及作詞家協會（CASH）成立三十週年紀念的活動之一。三十年來，CASH 與香港粵語流行曲一起發展成長，在該協會成立三十週年誌慶之際，重溫香港粵語流行曲過去的甘苦歲月，更是別具意義。我們在節目中細聽不同年代名曲，從歌詞的角度回顧香港粵語流行曲的發展，一起再戀上從前的一個夢，同時期盼生機勃勃的春天。

　　「詞來的春天」這個音樂文化節目之能夠得以面世，我得感謝監製夏妙然小姐的精心策劃和香港電台的文化視野。期間，我從專業主持拍檔陳師正小姐身上得益良多，她的洞見助我察覺到自己的偏頗之處，本書內容其實可說是與她一同撰寫。承蒙香港作曲家及作詞家協會鼎力協助，讓我們有幸能夠邀約多位著名詞人接受專訪，其中特別要感謝羅元徵小姐的支持，有關訪問得以順利

進行，全賴她的細心安排。談論歌詞的節目若忽略了詞人實難以成事，在此衷心感謝以下詞人在百忙中抽空分享他們的專業心得（排名按在本書出現次序）：鄭國江先生、盧國沾先生、黎彼得先生、夏金城先生、向雪懷先生、潘源良先生、陳少琪先生、劉卓輝先生、周耀輝先生、韋然先生、陳廣仁先生、張美賢小姐、馮穎琪小姐及黃敬佩小姐。鄭國江老師賜序為拙作增輝，感激之餘，謹此再謝。「詞來的春天」的名稱脫胎自向雪懷先生的歌詞作品，拙著書名正題 ——「歲月如歌」，則是直接借自劉卓輝先生的同名歌名，特此一併誌謝。同時，還要感謝李再唐先生、鄭啟明先生和李仁傑先生，沒有他們的幫忙，本書恐怕難以付梓。我還要感謝梁偉詩博士在書稿整理和編校過程中鼎力相助。

　　最後，當然要把本書獻給蘭茜、哲希、哲望和細心照顧我們的家人，有愛自有春天。

<div align="right">

朱耀偉

2009 年夏識於香港

</div>

目錄

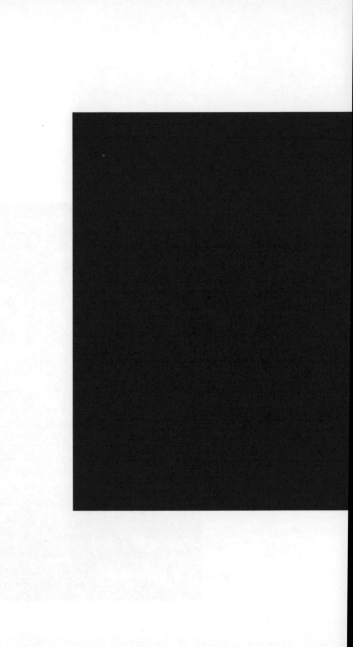

引言　歲月如歌

句隨音階　來春吐艷

　　「一代一聲音」，黃霑在其博士論文《粵語流行曲的發展與興衰：香港流行音樂研究（1949—1977）》中如是説。香港粵語流行曲的確如霑叔所言，「是個異數」，它見證了香港流行文化的盛世風華，陪著我那一代香港人一起成長。每個人在不同的成長階段總有曾經觸動心靈的不同歌曲，回憶中的畫面總會配上悠揚的歌聲。黃偉文問得好：「哪個時世能沒有歌？」

　　每個人對歌曲都有不同的要求，有人聽歌時會先注重旋律，有人則會先留意歌詞。歲月如歌，在不同的人生階段中，會有不同的主題歌詞，歌詞確實可以勾起我們的記憶。對於流行歌詞，倫永亮主唱的〈歌詞〉第一句「歌詞將音樂喚醒」就說得好。如果沒有歌詞，只是啦啦啦，那麼就只是純粹的旋律展示而缺乏信息。現今獨當一面的詞人（如林夕、黃偉文）都有突出的風格，但在他們之前的二十世紀七八十年代（除特別注明外，本書以下提及的年代時間，均為二十世紀）其實已有不少風格獨特的詞人，他們的歌詞創作可以體現粵語流行曲的特點。除了回顧經典金曲，本書也會談及現代詞人和討論流行歌詞的發展軌跡；除了從文學角度，也會從社會、聽眾的角度觀察。Twins 的〈作詞人的錯〉云：「留在心的金句，成世都指引著我。」相信每個人的成長階段也被流行歌詞感動過。所謂「作詞人的錯」乃是指詞人的文字竟是如此「腰心腰肺」，可以寫出「我」的心情。或許詞人未必了解聽眾的心思，但他們的歌詞卻往往能引起聽眾的共鳴。因為流行曲的特點就是流行，流行就是要面對不同的聽眾，並容易打動聽眾，這與小眾的文學作品很不一樣。

　　究竟歌詞在流行曲中是否重要？有人認為歌詞是文學作品，林夕亦曾揚言要取代徐志摩。本書會先後探討這系列關於流行曲的問題。歌詞往往要配合歌曲，若從文學的角度衡量歌詞會否太苛求？黃霑認為粵語流行曲是商品，毋須

用文學角度批評流行曲。當然，後來他以粵語流行曲為博士論文的研究對象，就已改變了對流行曲的看法。現今最多產的詞人林夕也在一篇訪問中指出好的歌詞需要有好的中文才值得流傳下去，所以好的作品當然可取代徐志摩的作品。如果有一天中文教材可用上流行歌詞，那將是一大突破。現今流行歌詞多用於傳媒教育、通識教育的教材之中，從傳媒教育看來反而著重歌詞所帶出的信息，以及如何影響年輕人的看法和價值觀等等。這恰恰反映了流行歌詞可從不同角度賞析。陳奕迅 2003 年的大碟《Live for Today》中的〈忘記歌詞〉，不但歌詞優美又讓人反省歌詞到底是怎麼一回事：「將語言淘汰了，都可震動你麼？」如果沒有語言，歌曲還可否感動聽眾？除了遣詞造句、作品風格，不同人士對歌詞都有不同的看法，如在卡拉 OK 時選曲時的標準主要是為了宣洩情緒。有些歌曲最初不太流行，但因歌詞感人，在不同年代又會有人翻唱，真的可以細水長流。然而，要談流行曲，當然不能只說歌詞，作曲、填詞、編曲、監製、歌手，以至唱片業都要兼論，才能盡窺流行曲全貌。流行歌詞總算可以為我們提供其中一個賞析流行曲的角度。不同的歌詞應有不同的論述角度，有詞人以文字功力取勝，有詞人則擅長於捕捉文化現象，因此有些歌詞可用文學角度探賞，有些歌詞的價值則在於反映文化社會變遷，一本通書未能讀盡萬千作品。

近年，粵語流行曲的詞人開始為人重視，黃霑、盧國沾、林夕、黃偉文都有自己填詞作品的精選唱片，大眾對詞人的重視程度大大提高，明星級詞人（如林夕、黃偉文）也分別推出自己的 CD 作品集。由於詞人曝光率提高，聽眾也開始對詞人多加注意。特別是現今流行的作品，往往由某幾位被明星化的詞人瓜分，他們的名字更彷彿成為銷量的保證。除此之外，近年亦有流行歌詞詞集的出版，如潘源良的《醉生夢》及盧國沾介紹創作歌詞前因後果的《歌詞的背後》。除了 CD 詞集，亦由於詞人的明星化，也有作品將另一些詞人的名字裁入歌詞，令歌詞更有趣。如周耀輝的〈佛洛伊德愛上林夕〉就將學院的理論家與流行曲詞人結合，成為一首非常特別的作品。其實如果唱片公司、歌手給予空間，詞人也會相應寫出出色的作品。流行曲無可否認是商品，詞人的發揮空間亦會受到商品化的限制，例如「交行貨」等。因為詞人入行前未必具有文學背景的要求和專業訓練，「大多是憑人脈關係入行」，所以不能要求每個詞人也有林夕的文字水平。然而，從文化研究角度看來，研究歌詞乃是「沙裏淘金」的工作，裏面有好有壞，故此需要選擇地接受，聽眾也有其批判性和自我的判斷，好的作品如〈細水長流〉便真的可如細水長流下去。

七十年代中期常被視作粵語流行曲的分水嶺，從那時起粵語流行曲終於擺脫邊緣化的身份，變成香港流行音樂的主導類型。按《粵語流行曲的發展與興

衰：香港流行音樂研究（1949–1977）》所提出的分期法，七十年代中期到八十年代中期是「我係我」的年代，香港流行曲終於「找到自己聲音」；八十年代中後期到香港回歸，香港流行曲則進入「滔滔兩岸潮」的年代，「兩岸潮來潮去，香港音樂工業由盛而衰」。霑叔以「九七」為粵語流行曲衰落之時，因為無論從市場佔有率或歌曲種類上，粵語流行曲都不如前，在後九七新千禧的媒體全球化年代，華語流行曲迅速興起，粵語流行曲面對重重困難，聲勢難復當年。按香港電台公佈的數字，香港唱片營業額由 1995 年的九億一千萬元下降至 2004 年的二億元，唱片業從業員由 1995 年的一萬二千人下降至 2005 年的五千人，情況可說慘不忍睹。業界人士一向認為盜版和非法下載是香港流行曲衰落的主因。美國芝加哥大學著名學報《政治經濟學學報》2007 年 2 月號就刊載了題為〈檔案分享對唱片銷量的影響〉的研究論文，結論可能會叫唱片業人士大吃一驚。作者指出非法音樂下載對唱片銷量影響並不顯著，點對點檔案分享對唱片銷量只有 0.7% 的影響，在統計學上可說近乎於零，與唱片業一直宣稱的完全兩樣。早於 2005 年底，《南方都市報》便曾發表文章為香港唱片業把脈，指出與其說香港唱片業是輸給盜版和非法下載，「不如說他們輸給了自己」，論定香港唱片業只有自救，才能得救。粵語流行曲與香港電影曾經是推動香港流行文化的火車頭，如今香港特區政府在財政預算案預留三億元成立電影發展基金，扶助香港電影發展，流行曲卻斯人獨憔悴。劉偉強導演談及電影

發展基金時的話,對粵語流行曲亦有啟示作用。劉導演認為,基金應集中扶助中小型電影的發展,此類製作題材較闊,可給觀眾更多選擇,重新吸引觀眾入戲院看戲:「八九十年代影圈就是靠中型片,這樣才可以拍到很多題材,令影圈百花齊放,出了很多好演員、好導演。」

過去十年,粵語流行曲面對不同問題,聽眾層面日漸縮窄,歌曲種類、歌手和音樂人更趨單一化。若與八十年代相比,就是欠缺了不同類型的歌手和歌曲。七十年代中期開始,粵語流行曲終於擺脫邊緣身份,香港流行曲如露叔所言終於「找到自己聲音」。八十年代到九十年代初,香港流行曲大放異彩,雖然商品化,但商品化得來有血有肉,歌曲各具特色。歌手從飛躍舞台的梅艷芳到台風穩如泰山的關正傑,從年輕人至愛 Danny 仔(陳百強)到成年人偶像小鳳姐(徐小鳳),不一而足。九十年代的流行樂壇則可套用狄更斯名句來形容:「這是最好的時代,這是最壞的時代。」此時的粵語流行曲依然大熱,香港流行樂壇「四大天王」光照不同的華人社區,但與此同時,香港粵語流行曲的歌曲種類卻漸趨單一,華語流行音樂生態轉變,粵語流行曲又未能作出應變,最終如露叔所言於九七開始衰落。常言道否極泰來,寒冬之後是否春天?威廉斯(William Carlos Williams)名詩〈春天和一切〉(*Spring and All*)說過:「表面上毫無生氣,然而姍姍而來的,耀眼的春天已經到來。」過去一兩年間,流行樂

壇出現如市場學學者所說的「藍海策略」，唱作歌手較為人所重視，林夕不但開金口說樂壇視野應該更廣，亦身體力行來了一場飛越「天水圍城」的小型「黑擇明」非情歌運動（詳見第九章）。若音樂人與聽眾一起換個角度重新認知粵語流行曲，或許真的可以如詩中所言：「一片寂靜，巨變卻已來臨：它們把根扎入地底，萬物開始復甦。」

◆ 曲目

〈歌詞〉　　　　　（唱：倫永亮　曲：潘光沛　詞：潘光沛；1986）

〈作詞人的錯〉　　（唱：Twins　曲：Edward Chan, Charles Lee@Novasonic　詞：李峻一；2005）

〈忘記歌詞〉　　　（唱：陳奕迅　曲：Edward Chan, Charles Lee　詞：黃偉文；2003）

〈佛洛伊德愛上林夕〉（唱：盧巧音　曲：梁翹柏　詞：周耀輝；2000）

〈細水長流〉　　　（唱：蔡齡齡　曲：M. Aiejandro, M. Beigbeder　詞：林振強；1990）

ri do so ri do so

mi mi mi do

fa fa fa fa

la la

i do so

這句詞忘記了　可否繼續唱歌　　　　　　《忘記歌詞》Eason

一分一秒 欲滴張開雙臂豪翼
我看見佛洛伊德一絲不掛遊念著林夕
天黑完滿魅力天光不孕寂靜答應我
你會天天專心傾聽由我夢見呢.

佛洛伊德

林夕

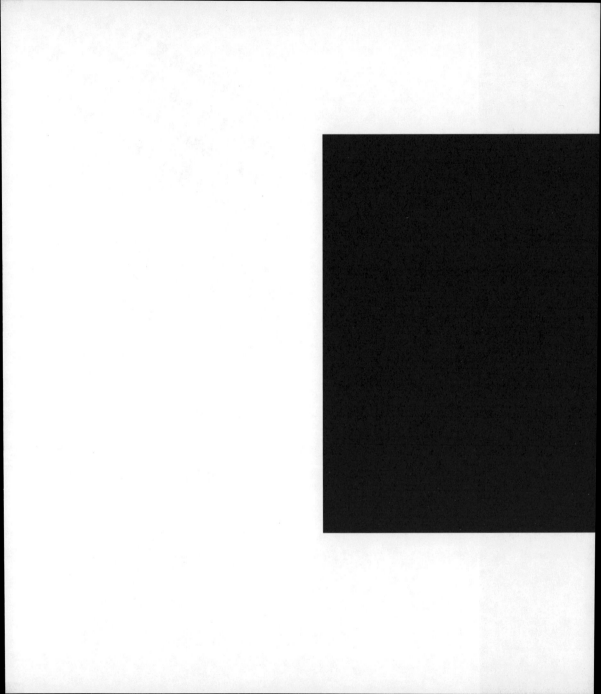

O1 這些年來

粵語歌曲　細說從頭

在五六十年代，歐西流行曲及國語時代曲主宰了香港流行樂壇，粵語流行曲卻一直停留在邊緣位置。至七十年代初期，香港也不是沒有受歡迎的粵語流行曲，但總給人難登大雅之堂的感覺。直到七十年代中期，許冠傑再加上電視劇歌曲及其他社會因素，終於帶動粵語流行曲展開了一段光輝歲月。

鄭國江細說從頭

七十年代中期，香港粵語流行曲興起，當時最重要的詞人可說是鼎足而立的黃霑、盧國沾和鄭國江。鄭國江最初以「鄭一川」為筆名替麗風唱片及其附屬公司寫詞，因當時從事教育工作，考慮到正職的工作性質，故以筆名發表自己所寫的歌詞，如〈一串淚珠〉、〈春雨〉等。後來轉投娛樂唱片公司，曾以「江羽」作筆名。現在，且由曾親身參與其中的鄭國江老師來細說粵語流行曲興起的背景。

據鄭國江指出，關於流行歌詞與流行曲的關係，需要回溯到早年香港的娛樂模式。當時長輩唯一的娛樂便是到戲院看粵劇，粵劇後來逐漸發展成粵語流行曲。最初一首粵曲的長度大概從三十分鐘到四十五分鐘不等，最短也有十五分鐘之多。由於時代步伐較繁忙急促，聽眾不會再花時間聽冗長的歌曲，音樂人便將粵曲中較為人所接受的小曲抽出來獨立發展，如〈胡不歸〉就只抽取〈胡不歸〉的小曲部分。當時有很多廣東譜子，如今叫作「小曲」，如〈漢宮秋月〉、〈平湖秋月〉、〈旱天雷〉等。另一方面，一些原本純粹以樂器來演奏的音樂也被譜上歌詞，如〈旱天雷〉經作出舊曲新詞的處理，而成了「邊個話我傻傻

傻⋯⋯」一類的流行小曲。但它們沒有被命名為流行曲，只是被當作粵曲去欣賞，也有一些如今依然流行的如〈檳城艷〉等，更是當年特別為電影創作的名曲小調。它們會由名伶主唱，大多是三至五分鐘長度的小曲。

後來麗的呼聲電台啟播，收音機亦隨之普及化。電台節目不能只有廣播劇，音樂在廣播時段中亦開始佔有很大的比重。當時周聰先生亦接受了現代音樂作為廣播內容，如姚莉、葛蘭、李香蘭、吳鶯音等的歌曲，當時是天天播不停。然而，香港到底是以廣東人為主的城市，廣大市民少不免對於用自己母語演唱的歌曲有所渴求。周聰對詞曲十分感興趣，於是做了新的音樂或改編英文歌再譜上中文歌詞，亦有用〈明月千里寄相思〉等國語時代曲，填上粵語歌詞。可是，這依然未足以應付當時的要求，大家也希望為某一題目創作一首歌，於是有了〈快樂伴侶〉等新作品。「廣東歌」恰恰因為有商業電台作為媒體，所以推廣效果很好。從此，粵語流行曲被注入了新生命，不讓英文歌 hit song 專美，「廣東歌」亦被稱作「粵語流行曲」，從此得以正名。粵語流行曲後來卻寫得愈來愈濫，歌詞填得非常粗俗，如「佢話呢趟弊，阿珍已經嫁咗人」、「詐肚痛去廁所排長龍」等，令粵語流行曲添上俚俗的色彩。後來這種風格被摒棄，聽眾寧願聽英文歌和日本歌，形成粵語流行曲的「廟街文化」，似乎粵語流行曲只可以在市井流傳。然而，它的影響力卻非常大，因為當時的

香港民生非常艱苦，低下階層的人士較多，通用語言也較俚俗；這一類聽眾其實也需要音樂，於是粵語流行曲便成了他們的娛樂，亦由於電視的推廣，故一夜之間令〈分飛燕〉能夠走紅，即使它基本是小調，但聽眾可能渴求粵語歌曲太久，一聽便有親切感覺，於是便流行起來。

早期電視台的綜藝節目以表演英文歌和國語歌為主，當年較著名的歌手有奚秀蘭、仙杜拉、鍾玲玲等。像長壽綜藝節目《歡樂今宵》早期也是以請歌星演唱英文歌和國語歌為主，或者因為製作人蔡和平是新加坡人，廣州話說得很一般的關係。然而，作為大眾媒體，既然大眾接受中文歌，創作人才以及歌手（如徐小鳳等）自然會冒起。〈啼笑因緣〉就更加不得了，這首粵語創作歌曲由一位唱歐西流行曲的歌手仙杜拉主唱，予人非常強烈的新鮮感。它的旋律好，劇集受歡迎，加上每天晚上跟觀眾見面，慢慢便將粵語歌曲的流行基礎鞏固起來。再加上電視劇集《保鑣》、《前程錦繡》的滲透式效應，粵語流行曲漸漸形成很好的底子。後來又有武俠劇和黃霑作品的出現，特別是電影《跳灰》主題曲〈問我〉，一時間讓人知道原來「廣東歌」也不只是卿卿我我的，也有很多新的面貌及包含哲理等等。此作與從前的粵語歌完全不同，甚至國語歌也沒有這個題材出現過。電視藝員譚炳文有一次在《歡樂今宵》唱了調寄〈相思淚〉的〈傷心淚〉（黎彼得詞），抒發了小市民對加價的控訴，一夜之間又全城

風行。日積月累的創作，逐漸形成粵語流行曲的市場，再加上歌手形象有所改變 ——當時許冠傑以平時唱英文歌的大學生身份來唱中文歌 ——中文歌的地位也藉此有所提昇。許冠傑在這方面可謂功臣，至於黃霑就更加令人對「廣東歌」歌詞刮目相看了。此外，當時手提錄音機開始流行，使得聽眾無論身在何處也可聽歌。到了七十年代末，大陸回鄉潮也帶動了錄音機、錄音帶的流播，市場需求相應提高，結果華資唱片公司也如雨後春筍般興旺起來。

詞人詞話

　　七十年代，由於電視劇的興起，黃霑寫下很多無線電視劇集的主題曲，鄭國江則多寫較清新的作品，也有武俠劇主題曲如〈無敵是最寂寞〉。詞人是否需要適應不同的題材？鄭國江謂他們為粵語流行曲填詞只是「手作仔」，也賺不了什麼錢；當時香港詞人不多，他本身自己亦有正職，即使填詞也是為了興趣。如黃霑跟電視廣播有限公司（以下簡稱「無線電視」）的關係很好，便有機會寫下很多劇集主題曲；盧國沾早年則在麗的呼聲工作，後來也為不少劇集寫歌詞。鄭國江則遊走於不同的娛樂機構之間，同時替無線、麗的和香港電台

寫歌詞。而黃霑和盧國沾因為人生經驗的關係,其作品往往以內容深刻見稱;鄭國江則較為傾向刻畫年輕人對生活的感覺,如寫給陳百強、張國榮、蔡楓華、區瑞強等人唱的歌曲之外,也寫兒童歌曲(如〈小時候〉)。鄭國江亦由〈小時候〉開始用回自己的原名。

鄭國江曾經強調:填詞需要「養詞」。即謂一份歌詞完成後,應放下一段時間,然後再修改,效果才會更好,如是者再放一段時間,又會感覺不同,藉此把歌詞修改到最佳為止。不論如何「養詞」,歌詞交出去以後,便不得不適應不同的需要。例如有些歌手因為咬字發音的問題而對歌詞有所修改,如在唱〈等〉的時候,陳百強認為「苦困」非常難唱,便把「苦困」改成「哀困」。鄭國江認為流行曲應有教化作用,因為粵語流行曲影響很大,中小學生很容易琅琅上口。鄭國江在策劃兒童節目時亦加上兒歌(如〈齊齊望過去〉)。最令人印象深刻的是辛尼哥哥自彈自唱的〈跳飛機〉風靡一時。鄭國江甚至把辛尼哥哥的歌曲製成錄音帶,在利舞台派發給小朋友,結果大受歡迎,甚至要幾度加印。其時,兒歌亦順勢冒起,很多創作人也開始投入心力創作兒歌。

鄭國江曾經指出,流行曲很適合充當教材,像黃霑〈忘盡心中情〉中的句子就十分工整:「用笑聲送走舊愁,讓美酒洗清前事……順意趣,寸心自如,

任腳走，尺軀隨遇。」這段歌詞用字典雅，很有欣賞價值；而盧國沾〈相逢有如夢中〉的「浮雲白了天空」又有動感、顏色、感情；〈雨中康乃馨〉中的「踏過一片郊野荒地，受驚小鳥沖天飛」，畫面則非常美麗，也是教導小朋友作文的好題材。1977 年，鄭國江與徐小明翻譯了一首〈秋夢〉：「殘紅黃葉似在舞秋風，野外不再青蔥，花飛花落，醒春夢。斜陽無力掛在晚空，已漸消失海中，西山楓樹，映天紅，暮色要比秋水多一分潔，晚風乍動，夜空滿天星星，星光閃爍，似真似夢，秋風吹動，風霜重。銀河明月掛在半空，我願將那星月編織秋夢，秋之夢，幻夢。」一看便知可以作描寫文的教材。

鄭國江的歌詞至今已成為香港集體回憶的一部分。鄭國江謂詞人身處香港，不可能對香港社會發生的事沒有感覺，往往會通過歌詞反映香港現實。如七十年代越南難民潮時，電視台就有電視劇《抉擇》講越南船民。後來盧國沾寫下〈螳螂與我〉，鄭國江也寫了〈幸福途〉。這都反映出大家在不同角度看同一件事，抒寫船民的可哀。又如 2003 年「沙士」（非典型肺炎）事件後，鄭國江又寫了〈香港再起飛〉；南亞海嘯發生時，香港作曲家及填詞家協會更動員旗下會員寫了一首〈愛〉。由此可見，香港詞人的作品亦會通過對香港社會的即時反應，表現出市民心聲。甚至當年鄭國江講患癌少女心聲的〈赤的疑惑〉，卻被解讀為對香港九七問題的擔憂，可見聽眾也會把自己的看法放在歌詞的解

讀中。粵語流行曲也反映了社會文化如廟街文化、校園文化等,與香港社會息息相關。鄭國江謂自己成長於香港艱苦的一代,很自然便會寫上這種歌詞。

鄭國江認為今天香港詞人的分量不輕,林夕和黃偉文便很有功力。林夕更是繼黃霑之後最不可多得的詞人。如〈皇后大道東〉的「皇后大道東上為何無皇宮」一句,就點出了特殊的港人心態;〈似是故人來〉的「雨點敲窗」彷彿舊人來見,更是以很多假借、意境、用字,凸顯其歌詞風格。對比起現在流行曲的歌詞,八十年代的詞人的個人風格較為多樣,這乃是與社會現象有直接關係。當時黃霑、盧國沾和鄭國江都是經歷了戰亂後的「艱苦的一代」,大家歷盡滄桑,彼此非常有共鳴;今天的聽眾卻衣食無憂,缺乏社會歷練。歌詞作為商品,現代詞人需要與聽眾同呼同吸,只適合寫聽眾眼前接觸到的事物、熟悉的題材。另一方面,語言亦是不斷發展的,不同年代的聽眾對歌詞亦有不同的語言要求,詞人亦需要多花心思。

◆ 曲目

〈一串淚珠〉　（唱：劉鳳屏　曲：不詳　詞：鄭一川；1974）

〈春雨〉　（唱：劉鳳屏　曲：古月　詞：鄭一川；1974）

〈檳城艷〉　（唱：芳艷芬　曲：王粵生　詞：王粵生；1954）

〈明月千里寄相思〉　（唱：吳鶯音　曲：金流　詞：金流；1948）

〈快樂伴侶〉　（唱：周聰、呂紅　曲：呂文成　詞：周聰；1953）

〈一心想玉人〉　（唱：上官流雲　曲：J. Lennon, P. McCartney　詞：劉大道；1965）

〈詐肚痛〉　（唱：鄧寄塵、鄭碧影　曲：Rosendo Ruiz Jr.　詞：胡文森；1961）

〈分飛燕〉　（〈囑咐話兒莫厭煩〉）（唱：陳浩德、甄秀儀　原曲：〈楊翠喜〉　詞：蘇翁；1973）

〈啼笑因緣〉　（唱：仙杜拉　曲：顧嘉煇　詞：葉紹德；1974）

〈問我〉　（唱：陳麗斯　曲：黃霑　詞：黃霑；1976）

〈相思淚〉　（唱：麗莎　曲：黎錦光　詞：郭炳堅；1972）

〈無敵是最寂寞〉　（唱：鄭少秋　曲：顧嘉煇　詞：江羽；1979）

〈小時候〉　（唱：路家敏　曲：顧嘉煇　詞：鄭國江；1979）

〈等〉　（唱：陳百強　曲：陳百強　詞：鄭國江；1985）

〈齊齊望過去〉　（唱：兒童合唱　曲：S.S Foster　詞：鄭國江；1976）

〈跳飛機〉　　　　（唱：辛尼哥哥　曲：顧嘉煇　詞：鄭國江；1976）

〈忘盡心中情〉　　（唱：葉振棠　曲：顧嘉煇　詞：黃霑；1982）

〈相逢有如夢中〉　（唱：薰妮　曲：不詳　詞：盧國沾；1980）

〈雨中康乃馨〉　　（唱：陳美齡　曲：顧嘉煇　詞：盧國沾；1979）

〈秋夢〉　　　　　（唱：徐小明　曲：不詳　詞：鄭國江；1977）

〈螳螂與我〉　　　（唱：麥潔文　曲：泰來　詞：盧國沾；1983）

〈幸福途〉　　　　（唱：徐小鳳　曲：李泰祥　詞：鄭國江；1979）

〈香港再起飛〉　　（唱：群星　曲：鄧建明、舒文　詞：鄭國江；2003）

〈愛〉　　　　　　（唱：群星　曲：Michael Jackson, Lionel Richie　詞：鄭國江；2005）

〈赤的疑惑〉　　　（唱：梅艷芳　曲：都倉俊一　詞：鄭國江；1983）

〈皇后大道東〉　　（唱：羅大佑、蔣志光　曲：羅大佑　詞：林夕；1991）

〈似是故人來〉　　（唱：梅艷芳　曲：羅大佑　詞：林夕；1991）

《皇后大道東》

皇后大道西又皇后大道東

皇后大道東轉皇后大道中

皇后大道東上為何無皇宮

皇后大道中人民如潮湧

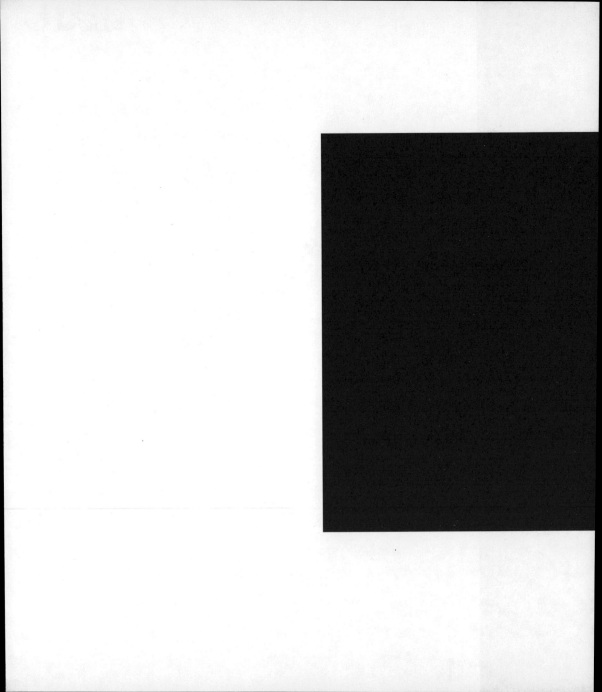

O2 鐘聲響起

　　「粵語流行曲教父」黃霑説過,任何關於粵語流行曲的歷史都應由許冠傑説起。早期粵語流行曲(如鄭錦昌主唱的歌曲)雖然廣受歡迎,但始終予人次等、俚俗的印象。直至許冠傑的出現,他的作品和形象給人煥然一新的感覺,才真正扭轉了粵語流行曲的地位,令人對粵語流行曲完全改觀。

歌神傳說

　　自二十世紀七十年代起，許冠傑已是香港最受歡迎的男歌手之一，他最初主唱英文歌，後來才轉唱針砭時弊的「廣東歌」。粵語流行曲本來給人提供普羅大眾娛樂的感覺，許冠傑成功吸納把粵語流行曲視為潮流指標的年輕人，使得藍領白領都非常喜歡他的歌。許冠傑乃當時得令的青春偶像，太太又是外籍人士，形象十分西化，不但很多歌迷爭相模仿他，連帶他主唱的粵語流行曲也成了香港潮流的重要部分。許冠傑的歌詞淺白易懂、口語化，情歌方面又簡單優雅，這都令人對粵語流行曲完全改觀，再加上電影的推波助瀾，使粵語流行曲更琅琅上口。許冠傑曾謂受到兄長影響開始崇拜美國「貓王」皮禮士利，甚至逃學去看「貓王」電影，之後便開始在髮型、服裝、談吐和走路姿勢等方面，都無不模仿「貓王」，而且更買來結他改編「貓王」的歌曲來唱。許冠傑自謂雖然自己的聲音一點也不像「貓王」，但從模仿「貓王」的過程中，學習了他的音樂、曲風，亦在之後的作曲階段受他的影響，連台風、演出、服飾也有「貓王」的影子和味道，如〈雙星情歌〉便是由「貓王」的名曲改寫而成。

　　聽眾當初接觸粵語流行曲（如鄭錦昌主唱的〈唐山大兄〉），總覺此類歌

曲不能登大雅之堂，許冠傑卻令人覺得粵語流行曲是潮流指標，也令人把他當作「貓王」來崇拜，可謂吐氣揚眉。在七十年代「歌神」初現的時期，許冠傑把粵語流行曲的格調提昇了，並扭轉了整個樂壇的局面，如〈雙星情歌〉、〈鬼馬雙星〉等歌詞雅俗兼具，當時一系列作品可謂只此一家。許冠傑不少歌詞與黎彼得合作，除此之外與許冠傑合作的詞人還有薛志雄（合作填詞的作品有〈天才白癡夢〉）。八十年代以後，許冠傑與黎彼得分開發展，前者的歌曲主要改為由自己填詞。及至九十年代，許冠傑一次參與拍攝電影《笑傲江湖》時，以男主角身份主唱了由黃霑作曲及填詞的〈滄海一聲笑〉；後期亦與主流詞人（如林振強、簡寧等）合作。2004 年，許冠傑復出後又再與更多詞人作更多嘗試。

許冠傑被認為一手改變了粵語流行曲昔日予人水準遠不如歐西流行曲和國語時代曲的形象。許冠傑早期的歌曲依然延續粵語流行曲的兩大傳統：文雅（如〈雙星情歌〉）和俚俗（如〈鬼馬雙星〉）。當時許氏兄弟合作拍攝電影《雙星報喜》，〈雙星情歌〉和〈鬼馬雙星〉便是這部電影的插曲及主題曲，結果電影和歌曲同樣受歡迎，達致雙贏，也擴大了粵語流行曲的市場。他們所用的歌詞也引起樂評人、詞評人的留意。許冠傑的作品一般可分作兩大類：一、詼諧 —— 如以俚俗文字講賭徒心聲；二、情歌 —— 沿用粵劇傳統，行文十分文

雅，樂評人謂之「雕紅刻翠」式的寫法，如「曳搖共對輕舟飄」，便接近文言文的味道，並不是時下生活習慣用語。〈鬼馬雙星〉則充滿語言睿智，用俚俗語言講文化、社會現象，有時拿捏得不準便會流於低俗，要在當中諷刺時弊就更加不容易。然而，許冠傑跟黎彼得的組合卻極為成功，其作品每每能夠準確捕捉了小市民的心聲。當中也有一些互相矛盾的地方，如〈半斤八兩〉一方面諷刺老闆尖酸刻薄，講出打工仔的心聲；一方面又有犬儒的講法：「命裏有時終須有，命裏無時莫強求」，似乎帶有雙重束縛的「認命」味道。無論如何這些歌曲成功捕捉了社會各階層（如打工仔、賭徒）的心聲，即使是今天的打工仔聽了許冠傑的歌可能也會發出會心微笑。

　　許冠傑另一系列的歌曲著重抒寫香港情懷。許冠傑曾在訪問中提及歌手應有的社會責任和社會使命感。〈鐵塔凌雲〉就是在 1967 年暴動後的移民潮中講出「愛香港」的信息；1989 年出現了移民潮，許冠傑又有〈同舟共濟〉一曲，高揚香港情懷，也有〈洋紫荊〉中對香港的讚美和〈話之你九七〉中所強調的同舟共濟精神，使東方之珠可以繼續明亮下去。此外，也有講港人移民生活的〈悶到透〉，講移民人士飛來飛去的〈我是太空人〉。所以許冠傑的成功之處是在香港發展的不同歷史階段裏，都能非常準確地捕捉一些社會現象，有時詼諧俚俗，有時嚴肅認真，有時滲有人生哲理。近年許冠傑再度活躍樂壇，在 2003

年「沙士」事件後推出〈繼續微笑〉，鼓勵港人無論遇到任何困難，也要繼續微笑。另一方面，這些作品也引起樂評人的疑問，許冠傑是否真正關心社會？抑或只是講出一系列的社會現象而沒有解決方法？

歌神的另一半——黎彼得

　　在七八十年代，黎彼得寫下很多風行一時的粵語流行歌詞，其中最為人所知的就是與許冠傑合作的一系列作品。按黎彼得憶述，他從小受到叔父——粵劇紅伶靚次伯的影響，耳濡目染之下，使得他所寫的流行歌詞不免有唐滌生、南海十三郎的影子，誕生了很多文采斐然之作。而與許冠傑合作之前，黎彼得曾從事司機等工作，十分了解草根階層的苦況，特別能夠寫出反映低下階層市民心聲的作品。雖然許冠傑不懂得打麻將、賭「沙蟹」（撲克牌的俗稱，又稱「梭哈」，是英文 Show Hand 的音譯）等，也因為黎彼得的緣故，唱出很多賭博題材的作品。黎彼得便自嘲與許冠傑是「乞丐與王子」的組合，他們之間的化學作用亦造就粵語流行曲的奇蹟。

　　黎彼得表示，他當司機的時候，寫歌詞之餘也替《年青人週報》寫專欄，曾經替溫拿主唱的〈玩吓啦〉填詞，而黃霑拍攝電影《大家樂》時又將〈玩吓啦〉重新改寫。當年黎彼得遇到與蓮花樂隊登台返港的許冠傑，覺得彼此心思非常接近，故成為好朋友，於是便一起寫歌詞，後來寫下〈半斤八兩〉、〈財神到〉、〈加價熱潮〉等，最後一首合作的作品則是〈紙船〉。黎彼得和許冠傑的合作由互相欣賞開始，化學作用十分奇妙。黎彼得的作品既有優雅情歌，也有俚俗鬼馬（詼諧）的通俗歌。黎彼得的粵劇背景使他的歌詞有著文雅的一面，但他自感時代不停在轉，同一類型的歌詞也未必符合今天聽眾的口味；並謂自己較為擅長寫鬼馬歌曲，這也與黎彼得本身的樂天性格有關。

　　黎彼得創作的歌詞不少流傳至今，他坦言當日寫歌詞抱有使命感，拒絕宣揚不良思想，不欲毒害青少年。這使黎彼得的歌詞既切中時弊，又帶有正面的信息，所以黎彼得便被評為「另類時事評論員」。黎彼得堅持歌曲有反映現實的責任，當年許冠傑所唱的只是通俗、口語化而非低俗的；當中講及低下階層的辛酸，更兼具典型的香港性、社會性。而這種歌曲必須找到合適的歌手如許冠傑主唱，而非隨便找來羅文、林子祥、譚詠麟或張國榮便可唱出味道。又如黎彼得亦替張武孝寫過〈新區自嘆〉、〈鐵馬縱橫〉等，但同樣必須碰上入世的歌手；相反如替譚詠麟寫反映移民心態的〈天邊一隻雁〉，便曾被唱片監製

質疑。黎彼得的〈浪子心聲〉、〈杯酒當歌〉深具人生哲理，但黎彼得認為盧國沾才是真正把這種題材寫得出色的詞人（詳見第五章）。黎彼得強調寫詞時往往先與許冠傑有共識，如「難分真與假」一類的人生感嘆，就不是每一個歌手可以唱出那種情趣韻致。可惜如今聽眾歌迷對歌曲質素的要求已今非昔比，也影響到歌曲的製作。

■ 曲目

〈雙星情歌〉　　（唱、曲、詞：許冠傑；1974）

〈唐山大兄〉　　（唱：鄭錦昌　調寄：〈龍飛鳳舞〉　詞：郭炳堅；1973）

〈鬼馬雙星〉　　（唱、曲、詞：許冠傑；1974）

〈天才白癡夢〉　（唱：許冠傑　曲：許冠傑　詞：許冠傑、薛志雄；1975）

〈滄海一聲笑〉　（唱：許冠傑　曲：黃霑　詞：黃霑；1990）

〈半斤八兩〉　　（唱、曲、詞：許冠傑；1976）

〈鐵塔凌雲〉　　（唱：許冠傑　曲：許冠傑　詞：許冠文；1967）

〈同舟共濟〉　　（唱、曲、詞：許冠傑；1990）

〈洋紫荊〉　　　（唱、曲、詞：許冠傑；1983）

〈話之你九七〉　（唱、曲、詞：許冠傑；1990）

〈悶到透〉　（唱：許冠傑　曲：Bruce Springsteen　詞：林振強；1987）

〈我是太空人〉　（唱：許冠傑　曲：劉以達　詞：陳少琪；1988）

〈繼續微笑〉　（唱、曲、詞：許冠傑；2004）

〈玩吓啦〉　（唱：溫拿樂隊　曲：溫拿樂隊　詞：黃霑；1975）

〈財神到〉　（唱：許冠傑　曲：許冠傑　詞：許冠傑、黎彼得；1978）

〈加價熱潮〉　（唱：許冠傑　曲：De Knight Freedman　詞：許冠傑、黎彼得；1979）

〈紙船〉　（唱、曲、詞：許冠傑；1982）

〈新區自嘆〉　（唱：張武孝　曲：粵樂　詞：黎彼得；1977）

〈鐵馬縱橫〉　（唱：張武孝　曲：粵樂　詞：黎彼得；1977）

〈天邊一隻雁〉　（唱：譚詠麟　曲：歷風　詞：黎彼得；1982）

〈浪子心聲〉　（唱：許冠傑　曲：許冠傑　詞：許冠傑、黎彼得；1976）

〈杯酒當歌〉　（唱：許冠傑　曲：許冠傑　詞：許冠傑、黎彼得；1978）

江山笑

煙雨遠

濤浪淘盡

紅塵俗世幾多嬌

滄海一聲笑

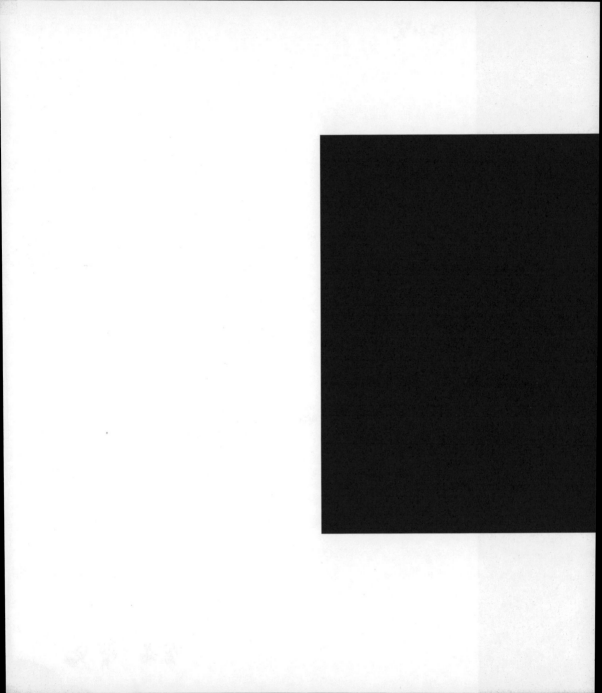

越界歌聲 狂潮捲起

　　雖然，許冠傑創作的歌曲和〈啼笑因緣〉的熱播掀起粵語流行曲熱潮，但以詞論詞，此等作品仍未擺脫六十年代「剪紅刻翠」及「粗鄙俚俗」的傳統，真正的歌詞風格轉型還是來自黃霑的一系列作品。那時的長篇電視劇可說是街知巷聞，而以人生變幻為題的肥皂劇往往需要一些反映人生哲理的主題曲來配合宣傳，因而出現了黃霑填詞的〈狂潮〉、〈家變〉等一系列膾炙人口的作品，為粵語流行曲注入了「生命意識」。

電視年代

除了許冠傑之外，電視劇可說是香港粵語流行曲興起的另一個重要因素。早期無線電視播放的電視劇以歐西配音片集為主，直至七十年代，製作開始本地化。當時的電視劇集開始以主題曲配合宣傳，而〈啼笑因緣〉（葉紹德詞）的廣受歡迎為粵語流行曲的全面發展打開新局面。主唱〈啼笑因緣〉的仙杜拉（Sandra）原來也是唱歐西流行曲的流行歌手，六十年代末曾與來自台灣的山地姑娘阿美娜（Amina）組成香港流行樂壇首個女子合唱組合 ——「筷子姐妹花」（the Chopsticks），當時以唱歐西流行曲為主，轉唱粵語流行曲後，竟令歌迷對粵語流行曲的印象煥然一新。一般粵語流行曲研究者，均視〈啼笑因緣〉之面世為粵語流行曲發展的分水嶺。這首頗為文雅的歌曲原與仙杜拉的形象不甚配合，由洋化的她主唱民初裝電視劇的主題曲，在七十年代可謂相當大膽的嘗試。其時是作曲家顧嘉煇想作一個新嘗試，故刻意去找一位富歐西味道的歌手唱小調式的民間傳奇主題曲，望能產生奇妙的化學作用，結果證實完全成功。

七十年代中，粵語流行曲興起與電視劇有著密切關係，盧國沾在談及《啼笑因緣》時指出，王天林加入無線電視後就將電影的作風帶入電視製作，結果

這套劇便有了由顧嘉煇作曲，葉紹德填詞的主題曲，從此開創電視劇主題曲的年代。盧國沾憶述當時在無線電視負責宣傳片，包括旁述、創作等工作，於是很快便接觸到電視劇主題曲。他第一首負責的歌曲是就日本卡通《鐵金剛》的日語主題曲，並為它填上粵語歌詞，從此開展了自己填詞事業。

七十年代的香港電視劇主題曲往往非常切合電視劇主題，跟現在隨便找一首流行曲充當電視劇主題曲的情況很不一樣。當年的電視劇主題曲可謂度身訂造，詞人非常自覺要配合電視劇內容。當時的電視劇主題曲的歌詞甚至有粵劇小曲的味道，對於今天的聽眾來說應該較為深奧，如〈啼笑因緣〉的「赤絲千里早已繫足裏」，聽眾要認知的話都頗有難度。如今卻已很少有這樣的歌詞了，大概古裝劇的主題曲會稍為文藝一點，但目前像〈啼笑因緣〉、〈紫釵恨〉的寫法已明顯減少。七十年代的做法也類近，好像由汪明荃、鄭少秋演繹自己主演的電視劇主題曲。當然仙杜拉不是演員，但宣傳歌曲時也是電視劇先行，歌手的位置也遠不如現在重要。

近年無線電視就大量生產以自己藝員唱電視劇主題曲的作品，如《火舞黃沙》的〈黃沙中的戀人〉。無線電視這種做法可謂給予新進詞人更多的機會，同時又替劇集產生宣傳作用。回過頭來，劇集本身又提供空間讓觀眾接觸這些

歌曲的機會。因此,在七十年代,香港的電視劇與粵語流行曲可謂開創了一個雙贏的局面,演員也從中獲得很多跨媒體的演出機會,例如石修和鍾玲玲的〈心有千千結〉便是由藝員主唱電視劇主題曲。古裝、時裝劇的流行結果使粵語流行曲的詞人和歌手大量湧現,題材百花齊放,如描寫初戀的〈無花果〉,以及充滿陽剛味,購自日本的一套粵語配音系列電視劇的主題曲〈猛龍特警隊〉。

翡翠劇場

在 1976 年曾吸引不少觀眾每晚準時收看的長篇電視劇《狂潮》,該劇集長達一百二十多集,也是著名國際演員周潤發尚未活躍於電影圈的成名作。其實大家可以想像,一首主題曲伴隨電視劇播出百多天,其影響力實在不可低估,所以最終能為粵語流行曲開拓了新天地。以黃霑為代表的這種歌詞風格通常配合長篇劇主題,有許多恩怨情仇、愛恨交纏,乃至於人生哲理。黃霑就非常成功地將這些元素融合起來,然後用顯淺的歌詞創作出既富人生哲理又配合劇情的歌詞。黃霑在自己的博士論文中也曾提及,這一系列的歌詞屬於「我係我」

的年代，誕生了較為現代化的粵語歌詞。例如〈狂潮〉中「是他也是你和我」，就再不是「兄」、「妹」一類文雅的寫法，黃霑很自覺地運用這些現代化了的語言風格和寫法。後來因為這類歌曲很受歡迎，結果粵語流行曲的市場便變得愈來愈大，很多大牌歌星都爭著去唱翡翠劇場的長篇電視劇主題曲。

　　在《狂潮》的時代，香港歌星制度還不是很成熟，流行曲的生態始終是依賴、伴隨著劇集一起推出市場。後來的〈家變〉由羅文唱到街知巷聞，此曲的歌詞寫法獨特，像「知否世事常變？變幻原是永恆」淺白得來又不失人生哲理，再加上實驗性的語言完全提昇了粵語流行歌詞的深度和表現手法。其實，由民間傳奇式的「剪紅刻翠」的歌詞一下子轉變到這種現代粵語流行曲的內容風格，也不是完全為人所接受，因此加插了若干著重口語和通俗化的寫法，如〈問我〉中的「我係我」，有人認為「係」字實在太俚俗了，也不是所有人可以接受，但黃霑卻認為在書面語的基礎上添加口語，其實可使流行歌詞更有活力。當中一些反問句子，如〈大亨〉的「何必呢？何必呢？」更容易令觀眾產生感情共鳴。黃霑在七八十年代的一些專欄訪問便曾提到，流行曲是賣錢的商品，不能寫得太深，否則便無人問津。但黃霑最出色之處，就是他充分掌握到從淺白語言帶出深刻人生道理的效果。同時，當時流行曲所依附的電視劇本身也是商品，而兩者擦出的火花，最終開展了粵語流行曲「我係我」的時期。

　　林夕填詞的〈翡翠劇場〉反映了七八十年代香港電視劇風靡一時的情況，當時觀眾都是「電視餸飯」（邊吃飯邊追看電視），每晚腦筋急轉彎。現今的聽眾即使未曾親身經歷過，也可以通過林夕的歌詞想像當時翡翠劇場的影響力。其實每個年代都有屬於自己的經典電視劇集及歌曲，屬於集體回憶的一部分，例如後來的《誓不低頭》、《義不容情》等等，它們都有類似的主題曲，可說是脫胎自早期黃霑創作的電視劇集主題曲。以鄭國江填詞的〈誓不低頭〉為例，首兩句歌詞便講出了劇集的核心劇情：「誰人逼我，屈我辱我。」鄭國江一直被人認為是非常成功的粵語流行詞人，不論任何題材、任何角度，他的作品都寫得十分到家，往往幾句歌詞便可以把劇情交代得清清楚楚。上一代詞人的文字功力深厚，三言兩語便可交代劇集的主題信息，如上述黃霑的〈家變〉。黃霑博士論文《粵語流行曲的發展與興衰：香港流行音樂研究〈1949–1977〉》甚至以〈強人〉總括自己的填詞生涯，可見電視劇歌曲的影響力。

　　到底昔日香港電視劇的主題曲的感染力有多大？單看 1978 年及 1979 年這兩屆的香港電台十大中文金曲入選歌曲名單，當中不少是電視劇主題曲（如〈小李飛刀〉、〈倚天屠龍記〉、〈鱷魚淚〉、〈春雨彎刀〉及〈天蠶變〉），可見電視劇主題曲的確主宰了當時的香港流行樂壇。

武俠情仇

　　除了長篇電視劇，武俠劇亦是七十年代香港電視劇集的主流。自佳藝電視於 1976 年推出《射鵰英雄傳》大受歡迎後，無線電視亦開拍《書劍恩仇錄》予以還擊，揭開了武俠劇年代的序幕。武俠劇的主題曲和插曲為流行曲注入了新養分，在不同的詞人筆下，更分別出現了大俠風範、恩怨情仇、人生哲理等不同的創作面向。在七八十年代，黃霑寫了很多武俠劇主題曲，使粵語流行曲出現了不同的風格，如〈倚天屠龍記〉中的愛恨交纏，黃霑就寫得特別出色，他將個人風格融合劇情 ——「屠龍刀倚天劍斬不斷」展現出十分貼合武俠劇的新歌詞風格。另一方面，當中亦包含了人生矛盾，把大俠人性化的一面帶出來，盡顯黃霑此類武俠劇作品愛恨交纏的特色。黃霑與鄧偉雄合作的〈楚留香〉，則特別強調大俠風範，如「湖海洗我胸襟」便突出了楚留香的豪邁性格。黃霑與鄧偉雄二人在歌詞風格上其實相當類近，特別是愛恨交纏一類的主題，鄧偉雄亦曾在媒體訪問中笑稱黃霑為師父。換句話說，亦可謂由黃霑開啟了武俠歌詞的這一創作之風，從此很多詞人也在這種框架發揮自身的想像與創作。如果要把武俠劇主題曲分家分派的話，黃霑和鄧偉雄可以被歸入同一類型 ——一方面有豪情的大俠形象，另一方面又擅於抒發愛恨交纏的元素。另外，一些詞

人即使寫同一題材，角度又會有所區別。1976 年的佳藝電視的《射鵰英雄傳》和無線電視的《書劍恩仇錄》播出後湧出大量武俠電視劇。武俠劇潮流與之前談及的長篇電視劇集的情況也很類似，每位詞人掌握武俠題材時都能以自己的創作風格配合，故作品予人完全不同的感覺。

除了黃霑和鄧偉雄之外，還有盧國沾和鄭國江。盧國沾寫下不少武俠劇的歌詞，但卻充滿悲涼和霸氣，與黃鄧兩人迥然不同，如〈決戰前夕〉中的「命運不得我挑選，前途生死自己難斷」，便有一份無奈與悲悽，予人一種不能控制命運的無力感。因此，盧國沾較傾向悲涼的武俠劇歌詞，而且寫得特別出色。如羅文的〈小李飛刀〉「難得一身好本領，情關始終闖不過」，以及「何必偏偏選中我」的無奈，幾乎可說是當時無數男士的心聲，既配合劇情又帶出無奈之感，充分體現盧國沾的歌詞風格。盧國沾作品的成功之處在於文字簡練，又能迎合武俠劇的題材，產生獨特的風格。鄭國江以筆名「江羽」發表歌詞，如〈一劍鎮神州〉中的「持劍衛道，刀山火海我願到」，顯得特別正氣和勵志。鄭國江以筆名發表的歌詞，與用本名所寫的詞有所差別。用筆名「江羽」填寫的歌詞大多屬於娛樂唱片公司的作品，亦有很多與武俠劇有關，予人特別「武俠」的感覺，譬如在 2004 年創作，就由鄭少秋主唱的《楚漢驕雄》主題曲〈絕世雄才〉便是一例。

　　以詞論詞，鄭國江寫於七十年代的作品與近年所寫的區別不大，往往都是描寫一個有霸氣的人物，與盧國沾於八十年代的歌詞風格十分類近，可能因為題材的問題，較難有很突破的寫法出現。這不僅是詞人難以突破前人，同時意味著武俠的框架不會有太大的變動和突破，使得詞人處理這種題材的時候，較難有新意。於是武俠劇主題曲可以開拓的空間便相對有限。譬如《倚天屠龍記》後來有吳啟華主唱的版本，由張美賢填詞，同樣寫屠龍刀、倚天劍、愛恨情仇等元素，始終無法跨越黃霑設下的框框，也不如黃霑那般激揚文字，大情大性一揮而就。順帶一提，武俠劇除了有激昂的主題曲，還有小調式插曲，如盧國沾的〈願君心記取〉、〈鮮花滿月樓〉，風格較悽怨之餘，也與別不同。當年鄭少秋、羅文也曾同時為《書劍恩仇錄》唱主題曲，可見無線電視對該劇集的重視程度，竟然願意為同一部武俠劇製作兩個版本的主題曲。

　　綜合而言，武俠劇主題曲風格或許有所不同，遣詞造句則相對類似。題材所限，不論金庸或古龍都有所謂武俠原型，圍繞這個題材，寫來就有很大的限制，難以多樣化。雖然武俠劇主題曲受到題材限制，但在不同詞人的不同階段，風格都有所轉變。如盧國沾到了佳藝電視的階段，便加入了很多反映人生變幻的元素。此外，很多武俠劇主題曲，一聽便很容易知道是誰所寫的。如上述鼎足而立的三位，個人風格就相當鮮明，如同現今的林夕、黃偉文的詞也非

常容易辨別。那麼，如果詞人的個人風格突出的話，往往可以克服流行曲商品化的老問題，憑獨特風格佔領市場。

電影與廣播劇

有鑒於電視劇和粵語流行曲創造了雙贏的局面，因此，愈來愈多的電影都以粵語流行曲配合宣傳，當中包括與電視頗有淵源的新浪潮電影。1976 年，由梁普智執導的《跳灰》就有兩首膾炙人口的插曲〈問我〉和〈大丈夫〉。其後許多重要的新浪潮作品都有主題曲和插曲，再加上廣播劇也有自己的特定歌曲（如與香港電台一套廣播劇同名的，由區瑞強主唱的〈陌上歸人〉），開啟了流行曲與其他媒體 crossover 的新一頁。陳麗斯的〈問我〉原是《跳灰》的插曲，較年輕的聽眾往往以為是由鄭秀文所唱的（來自電影《百分百感覺》）；但其實陳麗斯當時是《跳灰》女主角蕭芳芳於電影中的幕後代唱。究竟什麼是七十年代的新浪潮電影？當時有一群較學院派的導演留學海外後學成歸來，最初在電視台工作，然後乾脆自己拍攝一些題材新穎的電影作品衝擊香港電影。這一群導演放洋汲取外國文化，包括電影文化、技術，回港後在揀選題材和表現技巧

方面也與香港原來的有很大的區別 —— 不但題材較多元，同時也因為他們曾於電視台工作，往往以流行曲配合劇情，所以這一類導演去拍攝新浪潮電影便自覺或不自覺地以粵語流行曲作為電影的主題曲和插曲。

七十年代，香港電影的主題曲和插曲與電影本身一樣題材多元化，如新浪潮電影有許多不同的題材。新浪潮當中也有不少其他片種，如科幻武俠片《蝶變》（徐克導演）就與一般武俠片很不一樣，該片的主題曲由演唱歐西流行曲為主的林子祥主唱，予人意想不到的感覺，也產生了奇妙的化學作用。當年電影主題曲混合誕生了很多不同的種類，使粵語流行曲的寫作風格及題材也得以擴闊。為這些歌曲填詞的黃霑、盧國沾、鄭國江分別以很多不同的風格寫詞，發揮空間就更大，如黃霑的〈人生小配角〉（電影《茄喱啡》的主題曲）被認為是第一部新浪潮電影的主題曲。所寫歌詞是完全配合劇情需要，寫法又非常特別，夾雜了很多口語和英文，曾引來很大的爭議。

新浪潮電影由於題材多樣化和生活化，擴闊了歌詞的創作視野，亦給予詞人更大的發揮空間。如〈人生小配角〉以「茄喱啡」（泛指電影中不起眼的小角色）做主題屬十分獨特，也有英文歌詞如 "movie star" 或 "camera"，當年較為罕見，甚至被報章專欄批評「日日對住 camera」是否詞人敷衍了事，並質問

英文入詞會否令粵語流行曲不倫不類，甚至令聽眾的語文水平下降等等。其實加入英文亦可謂相當創新的概念，結果到八九十年代不少歌曲也運用了這種手法，更多詞人敢於去嘗試一些英文、法文、日文入詞，效果很不一樣，如〈人生小配角〉中的茄喱啡在片場中很有可能經常對著 camera，這便是非常自然的運用英語名詞。還有《點指兵兵》有泰迪羅賓主唱的同名歌曲〈點指兵兵〉談及宿命，在鄭國江筆下與一般警匪片主題曲也有所不同。當年這類歌曲為粵語流行曲開創新風，為八十年代香港粵語流行曲的光輝歲月鋪下康莊大道。

香港粵語流行曲的市場在七十年代後期開始蓬勃起來，其他媒體也以粵語流行曲配合宣傳，達致雙贏。香港電台在七十年代興起廣播劇熱潮，如香港電台的「悲歡離合」系列便有主題曲配合，令人印象深刻的有〈茫茫路〉，也有古裝武俠廣播劇如〈魔劍俠情〉。廣播劇主題曲進一步開拓了粵語流行曲的市場，當年的廣播劇主題曲同樣由主流歌手主唱，後來慢慢發展到肥水不流別人田，讓唱片騎師（Disc Jockey，簡稱 DJ）化身歌手。或許唱片騎師在聲線方面有其優勝之處，故此在唱片騎師工作以外灌錄唱片，成功地建立起歌手形象，如蔡楓華、鄧藹霖、區瑞強便主唱過很多廣播劇主題曲。他們當時都是年輕人的偶像，讓他們唱主題曲有助吸納不同層面的聽眾，擴大粵語流行曲覆蓋面。同時，唱片騎師亦日漸明星化，更多聽眾因為歌手而去買唱片，也成功擴大粵

語流行曲的市場。近年亦有不少唱片騎師歌手和組合，如香港電台「倫住嚟試」的〈今天應該更高興〉的同名歌曲，詞人林一峰亦曾主唱同一首歌。這首〈今天應該更高興〉脫胎自達明一派的〈今天應該很高興〉，歌詞中亦提及達明，將八十年代的集體記憶帶到現在，混雜出新的味道。詞中也加插了很多「大雄」、「叮噹」之類日本動畫人物的名字。在八十年代日本動畫片主角在香港的風頭一時無兩，至今令人十分回味，上述歌曲可謂成功利用集體記憶，變化出另一種效果。由此可見，近年廣播劇主題曲亦嘗試運用較新的寫法，令歌詞更為豐富。

◉ 曲目

〈紫釵恨〉　　　　　（唱：鄭少秋、汪明荃　曲：文采　詞：文采；1977）

〈黃沙中的戀人〉　　（唱：佘詩曼　曲：陳國梁　詞：岑偉宗；2005）

〈心有千千結〉　　　（唱：石修、鍾玲玲　曲：顧嘉煇　詞：盧國沾；1977）

〈無花果〉　　　　　（唱：楊詩蒂、鄧志新　曲：顧嘉煇　詞：盧國沾；1976）

〈猛龍特警隊〉　　　（唱：石修　曲：菊池俊輔　編曲：顧嘉煇　詞：盧國沾；1976）

〈狂潮〉　　　　　　（唱：關菊英　曲：顧嘉煇　詞：黃霑；1976）

〈家變〉　　　　　　（唱：羅文　曲：顧嘉煇　詞：黃霑；1978）

〈大亨〉　　　　　　（唱：徐小鳳　曲：顧嘉煇　詞：黃霑；1978）

〈翡翠劇場〉　　　　（唱：黃耀明　曲：顧嘉煇　詞：林夕；2004）

〈誓不低頭〉　　　　（唱：鄭少秋　曲：林敏怡　詞：鄭國江；1988）

〈強人〉　　　　　　（唱：羅文　曲：顧嘉煇　詞：黃霑；1978）

〈小李飛刀〉　　　　（唱：羅文　曲：顧嘉煇　詞：盧國沾；1978）

〈倚天屠龍記〉　　　（唱：鄭少秋　曲：顧嘉煇　詞：黃霑；1978）

〈鱷魚淚〉　　　　　（唱：袁麗嫦　曲：黃霑　詞：黃霑；1978）

〈春雨彎刀〉　　　　（唱：甄妮　曲：顧嘉煇　詞：鄧偉雄；1978）

〈天蠶變〉　　　　　（唱：關正傑　曲：黎小田　詞：盧國沾；1979）

〈楚留香〉　　　（唱：鄭少秋　曲：顧嘉煇　詞：黃霑、鄧偉雄；1980）

〈決戰前夕〉　　（唱：鄭少秋　曲：顧嘉煇　詞：盧國沾；1978）

〈一劍鎮神州〉　（唱：鄭少秋　曲：顧嘉煇　詞：江羽；1979）

〈絕世雄才〉　　（唱：鄭少秋　曲：無量光　詞：鄭國江；2004）

〈願君心記取〉　（唱：張德蘭　曲：顧嘉煇　詞：盧國沾；1978）

〈鮮花滿月樓〉　（唱：張德蘭　曲：顧嘉煇　詞：盧國沾；1978）

〈大丈夫〉　　　（唱：關正傑　曲：劉家昌　詞：黃霑；1976）

〈陌上歸人〉　　（唱：區瑞強　曲：馮添枝　詞：鄭國江；1979）

〈人生小配角〉　（唱：關正傑　曲：顧嘉煇　詞：黃霑；1978）

〈點指兵兵〉　　（唱：泰迪羅賓　曲：泰迪羅賓　詞：泰迪羅賓、鄭國江；1988）

〈茫茫路〉　　　（唱：張德蘭　曲：顧嘉煇　詞：盧國沾；1979）

〈魔劍俠情〉　　（唱：葉麗儀　曲：顧嘉煇　詞：江羽；1979）

〈今天應該更高興〉（唱：Double R　曲：林一峰　詞：林一峰；2003）

〈今天應該很高興〉（唱：達明一派　曲：劉以達、黃耀明　詞：潘源良；1988）

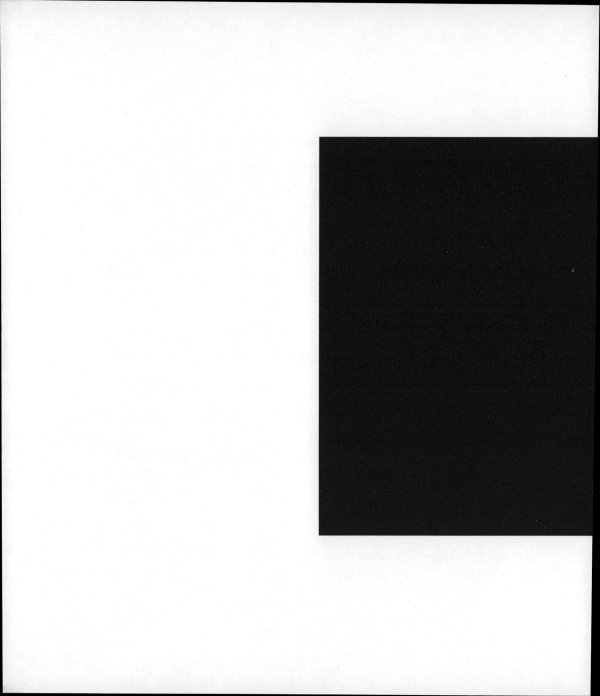

04 小城大事

獅子山下　社會剪影

　　七十年代初，香港雖然經濟起飛，但貧富懸殊的情況卻十分嚴重，很多社會問題未有得到解決。香港社會在百業興旺的景象底下其實是千瘡百孔，當時的粵語流行曲肩負起反映現實的任務，不少作品暴露了諸如通貨膨脹、生活艱難，甚至黃賭毒等社會問題。香港人的身份認同也在六十年代與七十年代之交逐漸引發，遂出現了〈鐵塔凌雲〉一類的含有本土意識的流行歌曲，但它亦迅即為經濟發展所轉移。更全面的集體身份認同，要到八十年代初，因一次歷史契機才告全面出現。

時事評論

　　除了上文提及的電視劇、電影主題曲之外，七八十年代也有一些反映香港社會現象和本土文化的歌曲。粵語流行曲吸引人的固然是其文學價值，亦有文學價值相對較低卻非常能夠反映社會現實的作品，吸引了歌詞研究者及社會學家的注意，如一些非常口語化的歌曲，就可作為語言學的材料，又或作為觀察當時社會文化的窗口，即如〈新區自嘆〉一類作品便反映了社會變遷問題。五六十年代的粵語流行曲當中，已有不少反映小市民苦中作樂精神的作品。黃志華的評論〈一種文化的偏好〉便詳細列出五六十年代的這一類創作，如〈飛哥跌落坑渠〉反映出社會風氣，雖也有不少與新社會有關的歌詞，如鄭君綿主唱的〈火山孝子〉指經常到夜總會尋歡的人士。五六十年代較少這類歌曲，及至七十年代便逐漸出現反映社會問題如貧富懸殊、通貨膨脹、搵食艱難一類的作品，如許冠傑就有大量針砭時弊、諷刺現實，以及反映小市民心聲的作品，同時也有談及具體日常生活的〈鬼馬大家樂〉系列的「香港交通燈」、「醫生頌」，以及提防拍拖時被劫的「拍拖安全歌」等，後來還有反映低下階層市民生活的〈木屋區〉。從許冠傑作品可了解貧富懸殊等社會問題。由此可見，七十年代歌曲主要以社會問題為主，較少講香港人身份和自覺的本土意識，反

而這一類作品可反映當時黃賭毒、通貨膨脹等生活問題。張武孝主唱的〈掃黃奇趣錄〉講述警方的掃黃行動,而〈新區自嘆〉就反映出市民剛搬到新區、新市鎮後所面對的問題。此外,〈鐵馬縱橫〉觸及另外一些社會問題;以草根味道濃烈為個人演唱特色的尹光則大唱社會問題歌,如講吸毒的〈追龍〉;還有夏金城的主唱的〈逼巴士〉、〈股票與我〉等,上述的作品可以拼貼出香港社會的圖像。近年謝安琪主唱的〈亡命之途〉描述現今「亡命小巴」車速過快的社會問題,也可說是繼承了香港粵語流行曲的傳統題材。

雖說八十年代開始香港有偶像歌手出現,但在主流偶像的歌曲之外,也有另一群實力派歌手的作品(如甄妮主唱的〈孤星淚〉、關正傑主唱的〈人生小配角〉、林子祥主唱的〈畫家〉、盧冠廷主唱的〈拾荒者〉),它們折射出八十年代香港的歌手和歌曲的種類比較多元,如〈拾荒者〉不但講及拾荒這個行業,也反映了人生哲理 —— 珍惜所擁有的東西,特別是當失去之後。推而廣之,這都觸及種種人生哲理。向雪懷就有一系列講及各行各業的作品,除〈拾荒者〉之外,也有〈白衣天使〉、〈午夜麗人〉一類人物寫真歌曲,它們披露了不同行業從業員的心態,從而引發普羅大眾的不同思考。

於粵語流行曲來說,固然有遣詞造句特別出色的,有些則深刻反映現實,

也有詞人藉歌詞抒發對社會的不滿。這種現象之所以出現，全因為在八十年代，香港人的社會意識不太強，粵語流行曲反而更需要有發表市民心聲的空間。即使如此，近年這類作品並未完全消失，像林夕也有不少類似作品，如李克勤主唱的〈天水、圍城〉便捕捉了天水圍這個悲情城市的精神面貌。

草根之聲——夏金城、黎彼得

　　談香港粵語流行曲，經常會從七十年代講起。其實，在此之前的作品有些也會令人記憶猶新。粵語流行曲一般被分作兩大類，分別是花前月下的情歌和諷刺時弊，反映草根心聲的作品。所謂反映社會現實的粵語流行曲其實源遠流長，比方無論哪一年代的聽眾也會聽過把歐西流行曲配上鬼馬粵語流行歌詞的作品，如〈飛哥跌落坑渠〉便是抒發對「阿飛」（流氓）的不滿，歌詞較為俚俗。在這兩種之外可謂別無其他，因此被認為是「頑固的傳統」，這種現象直至七十年代才有所改變。其中，許冠傑就是最成功的例子，他的出現，令俚俗歌曲的形象得以提昇，到了七八十年代仍有社會寫實的歌，當中就有兩位重要詞人要值得一提，那就是黎彼得和夏金城。

夏金城的作品〈逼巴士〉由他本人包辦作曲、填詞及演唱，它講出了很多市民坐巴士的心聲。夏金城指出，最初創作時其實並沒太多想法，只是想把平日從灣仔坐巴士到西環上學的所思所想寫出來，而且有很好玩的感覺，所以唱出來並自資出版，沒想到這後來竟成了廣大聽眾的集體回憶的一部分。夏金城指出，寫這類歌曲必須對社會有自己看法，再配合靈感便會水到渠成。而在1998年的夏金城作品集中，更有講及環保及單親家庭這些反映社會現象的作品，當中的〈美式大盜〉更令人擊節讚賞。另外，夏金城的《七招》大碟中的〈又一首情愛歌〉是以奇特的寫法諷刺了流行樂壇的主流情歌太多，〈慘慘慘〉主要是譴責印尼政府縱容排華劣行，其餘則是順手拈來，也許與其個人風格不是太貫徹。

除了夏金城，另一位「另類時事評論員」便要數黎彼得。七八十年代，黎彼得擅寫小市民心聲但鮮會帶有負面信息，主要是因為黎彼得認為歌曲是用來娛樂的，盡量不要讓聽眾感到緊張，認為選材時千萬不要揭露社會太過醜惡一面，如〈尖沙咀 Susie〉等。然而，近年大勢所趨，流行樂壇出現壟斷的狀態，相比起從前的百花齊放，現今卻較難找到合適的歌手來唱黎彼得的作品。較早前卻好不容易才找來主唱的黃子華，形象可以配合如〈關老三〉般的作品。若然沒有如黎彼得這般的「另類時事評論員」，流行曲難免少了重要的社會向度。

本土意識

　　八十年代初，是標誌著粵語流行歌詞中香港圖像的重要轉化階段。香港經歷十多年經濟增長後，已逐漸富裕起來，部分香港人生活開始富足。香港經濟神話雖然塑造了「大香港意識」，香港人在中英政府就香港前途作出談判之際，亦體會到不能自主的迷惘，因而在文化上努力建構本土意識，粵語流行曲亦肩負起喚起香港身份認同的文化重任，以製造集體回憶。當年粵語流行曲廣受歡迎，不少金曲數十年後依然令人印象深刻，如〈獅子山下〉面世至今已有三十年，同樣令人感同身受，樂評人黃志淙更稱之為「港歌」。〈獅子山下〉原是香港電台電視劇集的主題曲，反映小市民心態，極富於「香港人」的意識，可謂香港粵語流行曲的代表作。在〈獅子山下〉之前，像粵語流行曲〈狂潮〉、〈家變〉等主要講上流社會的明爭暗鬥，〈獅子山下〉卻講述徙置屋邨老虎岩（即今天的樂富）的生活及香港人奮發向上的精神。幾年前香港前財政司司長梁錦松也曾以〈獅子山下〉勉勵香港人。因此〈獅子山下〉一類的歌曲可謂標誌著香港本土意識的萌芽。〈獅子山下〉之前還有〈鐵塔凌雲〉，表面上遊歷不同地方但其實所要講的是：「有哪裏比香港更好？」這就非常能夠體現香港的本土意識，不過七十年代香港人關心香港經濟多於本土身份，反而要到八十年代因

緣際會，政治環境使香港人更多的關心香港身份。

　　七十年代有不少粵語流行曲都能反映社會現實，到了七十年代末，八十年代初，香港人逐漸產生了香港意識；強調自己的香港人身份，香港人是什麼等本土意識，後來甚至慢慢進入香港後過渡期。八十年代初，香港的前途問題逼使香港人正視自己的身份。另一熱潮亦於七十年代末八十年代初興起。七十年代，台灣開始掀起民歌熱潮，有所謂「校園民歌」，熱潮更吹到香港來，出現了香港城市民歌。七八十年代，講述香港本土意識的歌曲非常多，「九七」後則較少這類歌曲。及至 2003 年香港經歷了沙士的肆虐，經濟跌入低谷時，粵語流行曲又發揮其勉勵香港人的功能。這些歌曲或許會在若干年後成為香港人沙士時期的集體回憶。如梁漢文的〈信望愛 —— 03 四季歌〉便提及香港在 2003 年所發生過的問題。其實社會轉變不但影響民生，也可以激發詞人的寫作靈感，如八十年代初，中英談判進入了高潮，所以香港人較關心自己的前途問題，當時大量出現反映市民心態的題材，如移民與否等切身問題。1982 年，戴卓爾夫人到北京與鄧小平就香港前途問題進行談判，一不小心在人民大會堂前摔倒。繼而香港股票樓市狂瀉，令香港人心惶惶，大家開始認真考慮自己的前途。有人移民外國，有人選擇留在香港，粵語流行曲就盛載了香港人的想法，如甄妮〈東方之珠〉（《前路》主題曲）講及香港人奮鬥之餘，也有貧富懸殊的

情況。2006 年，就有市民拍下拾荒者在紅色暴雨下撿紙皮維生的片段，更配上〈東方之珠〉為配樂。

八十年代中期，樂隊熱潮的興起亦捲起另一個本土意識浪潮，樂隊歌曲獨特之處在於題材較另類，與政治社會關係較密切。他們所起用的詞人也是新詞人，與上一輩填詞人的所思所感自然有所不同，展現了更多元的香港圖像。1999 年，香港電台曾舉辦「世紀中文金曲選舉」，除大路作品（如〈鐵塔凌雲〉、〈獅子山下〉）之外，也有〈上海灘〉、〈Monica〉、〈霧之戀〉等主流情歌。本土意識作為集體回憶的一部分，有時會遠播海外，即使是其他地區的聽眾亦懂得唱〈上海灘〉，可見粵語流行曲的影響力是非常之大。黃霑曾經指出，從歌詞的角度來看，〈上海灘〉的詞算不上特別出色，但就非常流行。所以流行曲有這個特點，即使歌詞不是特別出色但會因緣際會，搖身一變而成為經典。正如前文所述，粵語流行曲的歌詞不但要追求文學價值，也需顧及流行程度。粵語流行曲文化的發展高峰更使〈上海灘〉成為華人群體可以共同分享的經典。

近期與集體回憶有關的歌曲還可數 2003 年沙士時的作品。當時很多詞人希望通過歌曲鼓勵香港人發憤圖強，如鄭國江的〈香港再起飛〉第一句 "we shall overcome" 就勉勵香港人積極樂觀堅持下去，克服困難，結果真的

overcome 了。〈鐵塔凌雲〉、〈獅子山下〉等歌曲可謂標誌了香港人所表現出來的香港意識的不同階段 —— 如 1967 年暴動後,〈鐵塔凌雲〉宣揚要以香港為家,〈獅子山下〉則強調香港人發憤圖強的精神、〈東方之珠〉雖勸勉香港人群策群力但也隱含絕望的心態。所以,粵語流行曲往往能夠準確捕捉當時的社會心態,成為一代又一代市民的集體回憶。

■ 曲目

〈飛哥跌落坑渠〉　（唱:何非凡、鄭幗寶　曲:Jule Styne　詞:胡文森;1961）

〈火山孝子〉　（唱:鄭君綿　曲:楊子　詞:楊子;1966）

〈鬼馬大家樂〉　（唱:許冠傑　曲:Medley　詞:許冠傑、黎彼得;1976）

〈木屋區〉　（唱:許冠傑　曲:Scott Davis　詞:許冠傑;1983）

〈掃黃奇趣錄〉　（唱:張武孝　曲:不詳　詞:陳劍雲;1977）

〈追龍〉　（唱:尹光　曲:不詳　詞:尹光;1977）

〈逼巴士〉　（唱、曲、詞:夏金城;1980）

〈股票與我〉　（唱、曲、詞:夏金城;1980）

〈亡命之途〉　（唱:謝安琪　曲:周博賢　詞:周博賢;2007）

〈孤星淚〉　　　　　（唱：甄妮　曲：黎小田　詞：盧國沾；1980）

〈畫家〉　　　　　　（唱：林子祥　曲：Paul Anka　詞：鄭國江；1980）

〈拾荒者〉　　　　　（唱：盧冠廷　曲：盧冠廷　詞：向雪懷；1984）

〈白衣天使〉　　　　（唱：雷安娜　曲：徐日勤　詞：向雪懷；1985）

〈午夜麗人〉　　　　（唱：譚詠麟　曲：周啟生　詞：向雪懷；1984）

〈天水、圍城〉　　　（唱：李克勤　曲：Edmond Tsang　詞：林夕；2006）

〈美式大盜〉　　　　（唱、曲、詞：夏金城；1998）

〈又一首情愛歌〉　　（唱、曲、詞：夏金城；1999）

〈慘慘慘〉　　　　　（唱、曲、詞：夏金城；1999）

〈尖沙咀 Susie〉　　　（唱：許冠傑　曲：許冠傑　詞：許冠傑、黎彼得；1980）

〈關老三〉　　　　　（唱：黃子華　曲：Takao Saeki　詞：黎彼得；2000）

〈獅子山下〉　　　　（唱：羅文　曲：顧嘉煇　詞：黃霑；1979）

〈信望愛 ── 03 四季歌〉　　　（唱：梁漢文　曲：Tonci Huljic、梁漢文　詞：林夕；2004）

〈東方之珠〉　　　　（唱：甄妮　曲：顧嘉煇　詞：鄭國江；1981）

〈上海灘〉　　　　　（唱：葉麗儀　曲：顧嘉煇　詞：黃霑；1980）

〈Monica〉　　　　　（唱：張國榮　曲：Nobody　詞：黎彼得；1984）

〈霧之戀〉　　　　　（唱：譚詠麟　曲：鈴木　詞：林敏驄；1984）

無畏　更無懼
　同處海角天邊
攜手　踏平崎嶇
我地大家　用難辛努力寫下那
　　　不朽香江名句

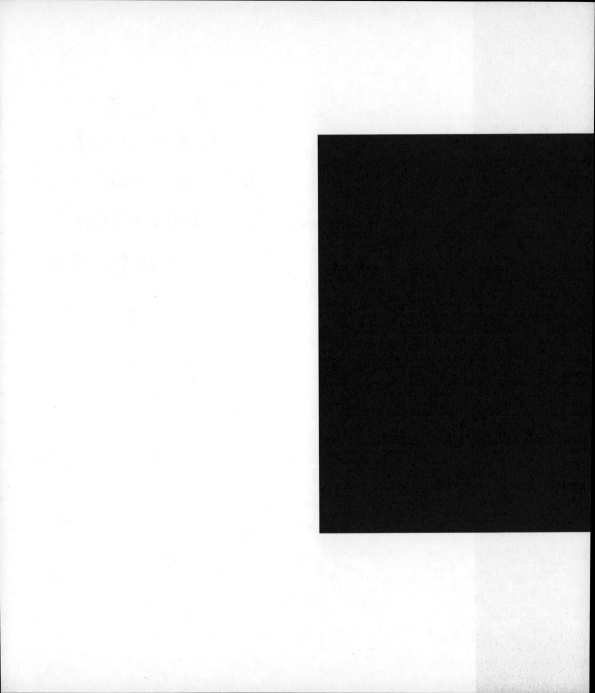

05 戲劇人生

細訴變幻 深談哲理

　　七十年代中期，黃霑填詞的〈狂潮〉、〈家變〉等一系列作品成功為粵語流行曲注入生命意識，拓立新的論述向度。這種風格亦延展至電視劇以外的流行曲，如盧國沾的〈每當變幻時〉等人生哲理式作品便曾紅極一時。至於許氏兄弟的電影亦有〈天才白癡夢〉、〈浪子心聲〉等蘊含哲理的歌曲。從此，香港粵語流行曲歌詞的觀照方式再不限於替草根市民宣洩不滿，或卿卿我我的花前月下，而是可以探析人生，流行曲歌詞的水平因而大大提高。

盧國沾的哲理人生

　　七十年代中後期，粵語流行曲曾經出現反映「哲理人生」的風潮，哲理歌詞往往以人生變幻無常為主題。不少詞人也喜歡寫時間流逝，其中又以盧國沾最具個人風格，如〈每當變幻時〉便反映了人當面對時光消逝時，卻無力去捉住的無奈感，感覺有點悲涼，完全表現了盧國沾的人生觀。雖然每位詞人都有較大路的勵志歌，但同一類的歌，鄭國江就要比盧國沾來得正面、積極，如〈風雨同路〉中的「風雨同路見真心，月缺一樣星星襯」，便屬於正面樂觀的看法，呈現出流行曲的多面性，對人生不同的看法等，在一定程度上抗衡了商業要求。而盧國沾的〈每當變幻時〉、〈明日話今天〉則成功唱至街知巷聞，也予人思索的空間。對一般聽眾來說，印象較深刻的是盧國沾早期填寫的一些青年勵志歌曲或民間傳奇〈江山美人〉一類的電視劇歌曲，但當時的風格不太明顯，可謂是詞人的習作期。後來盧國沾填詞技巧愈來愈純熟，更敢於作出多種嘗試，最令人難忘的是〈小李飛刀〉。「難得一身好本領，情關始終闖不過」歌曲甫開始已凸顯主角李尋歡那種俠士風流的不羈之中帶幾分無奈的性格。及至佳藝電視年代，盧國沾作品的特點愈發突出，例如〈流星蝴蝶劍〉、〈金刀情俠〉，雖流露了武俠的風格，但又觸及人生的變幻。回顧 1978 年其實是盧國沾

作品風格的分水嶺，當時才三十歲的盧國沾剛經歷由無線轉到佳藝電視再到麗的電視之轉變，所以抒寫「變化」這個主題就特別感人。盧國沾更自言，這是由於他踏入三十歲以後自覺膽子大了，可以放膽創作，故結束了早期邯鄲學步的階段。

　　盧國沾是當時抒寫「哲理人生」的能手，並自謂發展這種題材時主要是夫子自道，把個人的心情投射到歌詞裏。好像〈小李飛刀〉的開首便即強調自己很有抱負、很有本領，然而這純粹是以劇情為主所發揮的想像。至於薰妮主唱的〈每當變幻時〉則不是隨感式的發揮，而是一個很凝重的主題；與此同時，關正傑主唱的〈相對無言〉則源於盧國沾與一位海外學成歸來的友人再聚頭時的千般感慨。這都在在可以體現出盧國沾在不同題材的作品中，也可以把個人的心聲放進去的獨特風格。當時不少詞人也把類近的人生意識放進歌詞中，大概七八十年代的詞人認為觀照人生的歌詞較有深度，藉此抒發自己的人生感受。相比之下，現今的粵語流行曲似乎是一面倒的年輕化，七十年代時粵語流行曲卻較為成熟。當時青春偶像余安安主唱的〈星語〉就有這麼一句：「為了他人喜歡，極勉強亦應承」，同樣是採用了青少年的角度，但寫來卻顯得文風老練，而且也不光是情情愛愛。盧國沾指出，可能是由於自己的心態較為成熟，所以有這樣的傾向。盧國沾早期的作品較集中為電視劇主題曲填詞，如

〈前程錦繡〉、〈猛龍特警隊〉等。黃志華卻認為盧國沾的創作里程碑應是《殺手‧神鎗‧蝴蝶夢》中的〈殺手神鎗〉（李振輝主唱）和〈蝴蝶夢〉（陳秋霞主唱），兩者皆凸顯盧國沾如何將人生變幻的看法放進歌詞裏去。陳秋霞曾謂〈蝴蝶夢〉是《殺手‧神鎗‧蝴蝶夢》的插曲，唱的時候感覺縹緲，如在夢中，故唱起來也有不吃人間煙火之感，如「霧飄到又消散，再回頭已盡瀰漫」便非常有詩意，內容側重文藝氣息。

麗的年代

七八十年代是香港電視劇集的興旺時期，電視劇的主題曲及插曲往往十分受歡迎，無線電視劇集的歌曲更一直是大牌歌手的必爭之地。八十年代就有〈上海灘〉、〈用愛將心偷〉、〈忘盡心中情〉等紅極一時的作品。但自從麗的電視得到盧國沾加盟，他與黎小田拍檔後可謂「靜靜地起革命」，接連一系列的劇集和歌曲同樣曾經「千帆並舉」，勢如破竹地挑戰無線電視的「一哥」地位，最終在粵語流行曲史上寫下精彩的一頁。

　　麗的電視是亞洲電視的前身，當年有不少經典電視劇集的歌曲也大受歡迎。八十年代，盧國沾加盟麗的電視後寫下很多經典作品，亦有詞評人認為麗的電視時期的盧國沾才真正步入成熟期。盧國沾早期在無線時已參與填詞工作，後來過檔佳藝電視，再到麗的電視才逐漸建立起個人風格，當中許多作品也是與黎小田合作，被認為與無線「煇黃組合」分庭抗禮。盧國沾轉投麗的電視後，由於麗的電視劇集的種類繁多，一方面有長篇電視劇、肥皂劇，亦有武俠劇、愛情小品等。盧國沾在不同劇集的歌詞創作方面，也非常貫徹個人風格，令這幾類的歌詞與黃霑和鄭國江所寫的截然不同，亦與早期所寫如〈江山美人〉的民間傳奇題材有所區別。八十年代，盧國沾創作的自主性較高，麗的電視時期的作品往往加入自己的人生觀和遭遇，如〈天蠶變〉所寫的便可說是麗的電視面對無線的心情。盧國沾亦擅寫變幻無常的概念，如早期的〈每當變幻時〉、〈明日話今天〉就寫得非常出色，〈天蠶變〉和〈變色龍〉也貫徹這種風格。陳秀雯主唱的〈驟雨中的陽光〉則屬於青春劇主題曲，但流露出另一種風格，寫來與鄭國江的純情感覺十分不同，情感較為複雜，別樹一格。此外，〈天蠶變〉更別具霸氣，如「獨自在高山，高處未算高」、「膽小非英雄，決不願停步」，這與後來一系列〈秦始皇〉那「捨我誰堪誇」的氣勢一脈相連。另一方面，也有悲涼感覺的〈戲劇人生〉抒寫面對時光流逝的無奈與悲涼，詞如其人，這大抵是盧國沾大起大落的人生反映，與黃霑作品的飄逸或豪邁的詞風

截然不同。

　　盧國沾填詞的佈局也有獨特風格，他在《歌詞的背後》（香港坤林出版社，1988 年）一書中交代了自己對寫詞的看法 —— 強調自己特別重視寫詞的通篇佈局，往往會將精警的句子放在全曲的最後，產生畫龍點睛之效。如〈找不著藉口〉便是香港十大中文金曲頒獎典禮首次設有「最佳填詞獎」的得獎作品。這雖是一首「大路情歌」，但寫法及通篇結構，把點題的「找不著藉口」放在全篇的末句。二十多年前，林夕在詞評中曾經認為〈找不著藉口〉的曲詞相配得當，可見盧國沾對曲詞經營是十分用心，很自覺考慮曲詞的配合。另一首由關正傑主唱的〈大地恩情〉誕生於同名長篇電視劇《大地恩情》把無線電視的電視劇《輪流轉》連根拔起的時代，劇中講「賣豬仔」的悲苦情節，最立體的是全曲最後一句：「但我鬢上已斑斑」。盧國沾的一句詞就能披露被「賣豬仔」的人回首前塵的心情，「鬢上已斑斑」更成功把主人公的悲慘生活和不堪回首的味道寫出來，屬於非常典型的文學寫法，也與辛棄疾《破陣子》的「可憐白髮生」靈犀暗通。其實當年盧國沾、黃霑一類的詞人唸過很多傳統文學作品，成功內化於歌詞中，聽起來特別有味道。

　　當年，麗的電視的電視劇主題曲大部分出自盧國沾的手筆，盧國沾亦善於

在題材上建立個人風格,如具霸氣、悲涼,甚至情感上較為拉扯的作品,都可謂只此一家。黃志華更認為可從字裏行間體會他的遭遇,以及對人生的看法,如人生無常、歲月無情等主題亦能凸顯其文學造詣。〈找不著藉口〉便把二人情感的張力拉扯,表現得淋漓盡致,體現出盧國沾寫「大路情歌」時駕馭情感張力的功力。與當年兩位鼎足而立的詞人的傾向和韻味都很不一樣,如黃霑寫〈明星〉可謂情感直露,詞評人認為黃霑不可能寫出〈找不著藉口〉,因為他缺乏那種營造的耐性,不會等待情人拉拉扯扯到最後一刻。這些例子都足以證明即使是「大路情歌」,也可體現出歌詞的不同寫法和詞人的不同風格。

除了盧國沾的作品,許冠傑的詞亦有同樣的意味。許冠傑被稱為「歌神」,他的歌詞創作內容涉及範圍其實相當全面,包括愛情、人生哲理、諷刺時弊等。既有〈學生哥〉,也有〈世事如棋〉,甚至後來的〈沉默是金〉;亦因為他的緣故,人生哲理歌甚至可以變成主打歌。近年可以與之相提並論的例子便有陳奕迅主唱的〈夕陽無限好〉。此歌是一個成功的例子,既能詞以載道,又能非常流行,高踞流行榜榜首。當中用了很多零碎的片段,交代了很多事件,如「經典的歌后」指梅艷芳,「一剎變蟻丘」指南亞海嘯,用事件觸發人的感受,再講出「夕陽無限好」的無奈。這讓一般聽眾很容易接受,就是不認識文學作品,但在卡拉 OK 唱的時候已深深打動聽眾。如前所述,〈每當變幻

時〉也屬於這種歌曲，語言直接淺白，又帶出高深的人生哲理，聽者會慢慢受其感動。有人將盧國沾與林夕作比較，因為兩人都是以文字功力取勝的詞人，作品可以慢慢咀嚼。林夕有一首由劉德華主唱的〈觀世音〉，歌詞有別於一般的寫法，採取很多全新的角度講出要說的意思。一般聽眾或許聽很多遍也未能組織其意，如第一段的「接吻聲、喝采聲、拍枱聲、派彩聲」運用很多聲音描寫帶來豐富的畫面。以聲音作主導的創新寫法超出了一般歌詞的常理常規，一般聽眾較難接受。因為〈觀世音〉一類的寫法目的不在於易記，而是藉聲音的意象、片段化的手法流露思想，與早期莫文蔚主唱的〈幻聽〉很相似。以文學性而言，〈觀世音〉這種歌詞可以慢慢咀嚼，也說明了並非定要繁複的歌詞才有效果。

近年，出現了不少非情歌或以親情為主題的歌曲，如劉德華、古巨基的大碟。主流歌手的傾向可以開拓大眾欣賞歌詞的空間。林夕作品〈Shall We Talk?〉成功地以淺白的歌詞來抒發道理，〈觀世音〉則通過文字遊戲，啟發聽眾思考人生。這其實牽涉到如何拿揑流行曲多面性的問題──究竟流行歌詞的創作應純粹以流行為指標，抑或該著重歌詞能否細味？

■ 曲目

〈每當變幻時〉　　（唱：薰妮　曲：周藍萍　詞：盧國沾；1977）

〈風雨同路〉　　（唱：徐小鳳　曲：筒美京平　詞：鄭國江；1978）

〈明日話今天〉　　（唱：甄妮　曲：Nakamura Taiji, Nakanishi Rei　詞：盧國沾；1978）

〈流星蝴蝶劍〉　　（唱：鄭寶雯　曲：張志雲　詞：盧國沾；1978）

〈金刀情俠〉　　（唱：黃韻詩　曲：張志雲　詞：盧國沾；1978）

〈相對無言〉　　（唱：關正傑　曲：R. Sparks　詞：盧國沾；1979）

〈星語〉　　（唱：余安安　曲：Derry Lindsay, Jackie Smith　詞：盧國沾；1981）

〈前程錦繡〉　　（唱：羅文　曲：小椋佳　詞：盧國沾；1977）

〈殺手神鎗〉　　（唱：李振輝　曲：顧嘉輝　詞：盧國沾；1977）

〈蝴蝶夢〉　　（唱：陳秋霞　曲：顧嘉輝　詞：盧國沾；1977）

〈用愛將心偷〉　　（唱：汪明荃　曲：顧嘉輝　詞：黃霑；1980）

〈江山美人〉　　（唱：鄭少秋　曲：關聖佑　詞：盧國沾；1977）

〈變色龍〉　　（唱：關正傑　曲：黎小田　詞：盧國沾；1979）

〈驟雨中的陽光〉　　（唱：陳秀雯　曲：黎小田　詞：盧國沾；1980）

〈秦始皇〉　　（唱：羅嘉良　曲：關聖佑　詞：盧國沾；1986）

〈戲劇人生〉　　（唱：葉振棠　曲：黎小田　詞：盧國沾；1981）

〈找不著藉口〉　　（唱：葉振棠　曲：黎小田　詞：盧國沾；1981）

〈大地恩情〉　　（唱：關正傑　曲：黎小田　詞：盧國沾；1980）

〈明星〉　　（唱：陳麗斯　曲：黃霑　詞：黃霑；1976）

〈學生哥〉　　（唱：許冠傑　曲：許冠傑　詞：許冠傑、黎彼得；1978）

〈世事如棋〉　　（唱：許冠傑　曲：許冠傑　詞：許冠傑、黎彼得；1978）

〈沉默是金〉　　（唱：許冠傑、張國榮　曲：張國榮　詞：許冠傑；1988）

〈夕陽無限好〉　　（唱：陳奕迅　曲：E.Kwok　詞：林夕；2005）

〈觀世音〉　　（唱：劉德華　曲：方大同　詞：林夕；2006）

〈幻聽〉　　（唱：莫文蔚　曲：伍佰　詞：林夕；2001）

〈Shall We Talk?〉　　（唱：陳奕迅　曲：陳輝陽　詞：林夕；2001）

每當變幻時　便知時光去

怀緬過去常陶醉

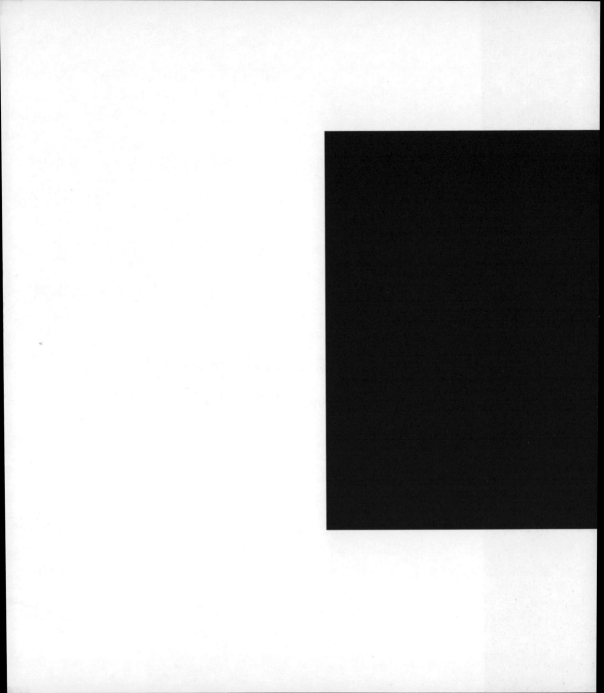

06 雨絲情愁

繼往開來　情景交融

　　隨著香港唱片業日漸興旺，大眾對不同類型歌詞的要求亦愈來愈多。七十年代末期開始出現新詞人、新寫法，後來音樂影帶開始流行，詞人在構思作品時，也會重視起畫面來。傳統詩詞以情景交融取勝，但老是「花前月下」，則未免顯得單調，故流行詞人除了用意象令畫面更豐富外，亦開始為愛情題材的流行歌詞絞盡腦汁。粵語流行曲於是開始嘗試為情侶另覓拍拖或分手的場景，以不同場所作為具體場景，有情人約會再不限於遊山玩水，幾乎可以想像得到的場景都有被應用於歌詞創作。

向雪懷談時論變

　　七十年代末，八十年代初，香港流行樂壇有更多新詞人冒起，向雪懷就是其中一位最具影響力的詞人，亦為粵語流行歌詞帶來很多新題材及新寫法，擴大了粵語流行歌詞的發展路向。向雪懷指出，當日黃霑、盧國沾和鄭國江這三位大師奠定了粵語流行曲崛起的基本幕後因素，其中最重要的元素便是語言本土化（也影響到今天不是太多香港創作人可以到中國大陸和台灣的市場發展）。當七八十年代粵語流行曲的市場開始發展，便有了很大的需求，如向雪懷、林振強、林敏驄分別從不同途徑進入市場，他們甫從事填詞時對市場的認知模糊，都是玩票性質，但卻正好滿足了不同歌曲的需要。當時與現今粵語流行曲最大的區別在於，八十年代粵語流行曲的發展處於「無知期」，市場既未真正開始成形，大家對之也很惘然。「無知」帶來的好處便是自由，無人可預料哪一種歌曲或歌手會流行，大家只好各師各法，盡力而為，並且憑興趣出發。向雪懷表示，當時填詞的報酬都只是幾百元一首歌，因此從事這項工作並非為了金錢，更不知道任何關於版權等問題，完全處於「無知」的狀態，市場上也沒有所謂利益勢力分佈，詞人們都是單打獨鬥般完成工作。

　　儘管如此，八十年代的粵語流行曲給人耳目一新的感覺，如向雪懷〈雨絲、情愁〉便富有畫面感和浪漫意象。向雪懷大抵是最早將歌詞處境化的詞人，當時音樂影帶尚未盛行（無線電視第一個金曲頒獎禮是 1983 年度十大勁歌金曲頒獎典禮，直至無線電視的參與，才出現了音樂影帶潮流）。向雪懷謂所以有這樣的寫法，主要是歌詞處境化早已有之，但都是圍繞著詩情畫意、花草樹木，如鄭國江的〈在水中央〉等，這都是借景抒情的寫法。向雪懷卻希望能夠在黃霑、盧國沾和鄭國江的創作風格之外，尋找自己的位置。在〈雨絲、情愁〉之前，向雪懷都是以每年兩三首歌的產量摸索自己的創作路向，但早年依然不脫「為賦新詞強說愁」的階段，根本不明白生活和人生，直至有一首五輪真弓的歌（〈雨絲、情愁〉原版）交到他手中，加上此曲的前奏又插有雨聲、雷聲，便將個人經歷裁入歌詞加以抒發。向雪懷指出，〈雨絲、情愁〉原非主打歌，後來由香港電台把它選出來主播，並且讓廣大樂迷知道向雪懷這個詞人。〈雨絲、情愁〉亦反映出流行曲原來可以這樣寫，同樣後來的〈聽不到的說話〉中「看冷雨在臉上的亂爬」也很畫面化。因為無人會有眼淚在臉上爬的經歷，根據地心吸力，眼淚一定是向下流的；如果眼淚向上爬的話，肯定很具掙扎的味道。這就是向雪懷想要用簡單易明的字眼，開拓出流行歌詞的新寫法。此外，同樣向雪懷亦嘗試用陌生的字眼（如「忐忑」等詞藻），重新排列流行歌詞的遣詞之法，這恰恰是後來粵語流行歌詞非常重要的發展路向。

向雪懷表示，他自己在累積了一定的寫詞和人生經驗後，遣詞造句更趨成熟。除了場景化的用詞，向雪懷也擅長人物寫真。當時向雪懷嘗試「向雪懷式連續劇」，同時替歌手甲寫同一題材的第一部分，替歌手乙寫同一題材的第二部分，讓自己的歌詞互相對話。他同時也很喜歡人物觀察，主張有些社會階層是可以寫的，如譚詠麟主唱的〈午夜麗人〉、盧冠廷主唱的〈拾荒者〉、雷安娜主唱的〈白衣天使〉和許冠傑主唱的〈海報女郎〉，但它們的命運卻很不一樣。正如寫〈午夜麗人〉時，首先要解決的是歌名，當時向雪懷的想法是如果在中環上班的女士是「白領麗人」，那麼在夜總會工作的女子便可稱作「午夜麗人」，以此來表達一種美，讓大眾也能接受這個名稱所代表的階層。八十年代，香港開始出現日式夜總會，〈午夜麗人〉的題材可謂非常敏感，當中經過很多波折，曾經令人很擔心能否推出市場。

從向雪懷寫這首歌的經驗來看，可知當時詞人的創作自由度是相當大的。向雪懷認為如果創作時膽子不夠的話，根本不會得到別人的注意，故此需要用合適的方法突出自己。向雪懷指出：從市場上來說，上榜次數和流行度愈高，可能是愈專業。從詞人來說，首先要服務的其實是旋律而非歌手，歌手可以有起有跌，好的歌曲卻不受時間限制，所以歌曲是最重要的元素，好的歌曲自然為人所接受。更重要的是，所有歌手都需要好歌才能成長，幕後創作便有其重

要性，詞人就需要在考慮旋律上把關。其實當時唱〈午夜麗人〉的譚詠麟已是一位非常主流的歌手，竟然會唱〈午夜麗人〉這種另類的題材，甚至冒上破壞歌手形象的風險。向雪懷認為，關鍵是歌手唱歌是「一個人的戲」，歌手只是一人代表所有幕後的創作人努力去表演、宣傳，但卻不能自以為自己才是最重要的人，需要把自己放下，正如電影演員的演出背後就有演員、燈光、攝影和導演付出的努力。

歌詞視像化

粵語流行曲的發展，包括了音樂和視覺元素的發展。近年流行音樂的視覺元素，甚至比音樂元素更多。八十年代中期開始出現音樂錄影帶的熱潮，電視台積極地為流行曲拍攝音樂錄影帶，詞人為配合音樂錄影帶，歌詞的畫面感也愈來愈豐富。順理成章，填詞的趨勢不再是六七十年代只是花前月下或泛舟湖上，而是要用鏡頭語言演繹情歌的內容。當年的音樂錄影帶就運用不少拍攝手法配合場景，如譚詠麟〈幻影〉、〈雨絲、情愁〉、〈雨夜的浪漫〉這些流行曲同樣運用了雨夜的場景，如微風細雨中有街燈，〈雨絲、情愁〉更是街頭漫步。

詞人這種寫法固然屬於嶄新嘗試，運用不同意象襯托出氣氛；另外一些歌詞雖未必有具體場景卻充滿意象，如小美的〈堆積情感〉便自覺運用意象來把情感堆積起來，營造非常浪漫的情歌感覺。由於與音樂錄影帶結盟，當年粵語流行曲歌詞的經典場面便是雨夜微風、街燈，主要用很多意象配合氣氛，予人新鮮的感覺。可惜後來被濫用，觀眾對此逐漸覺得沉悶。其實一首歌曲的流行，是否必須依賴音樂錄影帶將流行曲影像化？傳統中國詩歌強調「言有盡而意無窮」，給讀者預留聯想空間，流行曲的特質卻是流行曲配合圖象讓聽眾更加容易感動。關鍵是當流行曲一面倒以視覺為主時，不免引來本末倒置的問題。

林振強作品〈零時十分〉就是非常典型流行歌詞的寫法，用上綿綿夜雨等不同的意象來鋪敘和堆砌物是人非的感覺。這種場景化的特徵也在音樂錄影帶中顯現出來。所以詞人的寫法也是以意象為主，與感情傾訴一類的歌曲，味道就很不一樣。另一首〈分手總要在雨天〉的「晨曦細雨重臨在這大地」就更容易令人聯想起主角在雨中漫步，或許這是脫胎自詞人陳少琪在成長歷程中所聽過以夜雨為題的作品。畢竟，場景化的歌詞與歌曲配合得宜，亦會予人傷感的感受。富有場景特色的作品往往在作品的開首便表現出場景的特徵，如〈絕對空虛〉、〈別人的歌〉一聽便知道涉及夜店、酒廊，可以藉著歌詞想像出身處夜店或酒廊的歌手在孤獨地歌唱的情境。從中亦可反映出當時的社會背景，如

夜店、酒廊之興起。與〈雨絲、情愁〉的佈景化味道相比,〈絕對空虛〉、〈別人的歌〉則是夜店、酒廊的實景,亦令人即時投入歌曲主角的心情。近年愈來愈多這類歌曲,觀眾亦習以為常,如 Kelly Jackie 主唱的〈他約我去迪士尼〉。這雖只是一首以迪士尼作具體場景的情歌,感覺卻更具體,令聽眾每次去迪士尼也會想起這首歌。

除此之外,同時亦有另一種場景題材 —— 交通工具,如〈昨夜的渡輪上〉、〈幾分鐘的約會〉和〈火車情歌〉等,詞人都嘗試以不同場景配合。一般人認為,主流情歌單一化,但流行曲如能配合不同場景,便會產生出不同味道,所以聽眾會了解到為何〈傷心的小鸚鵡〉以動物園為場景。類似的處理還有〈花店〉、〈酒店大堂〉和〈紅茶館〉等等,均是以不同場景作主題,標明具體地點的作品則有〈大會堂演奏廳〉等。而近年 Boy'z 的概念大碟《男生圍》便有多首歌曲講及香港年輕人的蒲點,如〈迷失東京〉和〈皇室堡主〉兼具潮流與本土味道,容易得到認同。場景化的寫法持續多年,可見它亦受到聽眾的歡迎。第一代場景化的作品如 1979 年陳潔靈主唱的〈獨坐咖啡室〉由湯正川填詞,堪稱為以場景入詞的潮流先驅。這種寫法至今依然反覆出現,如〈今夜星光燦爛〉、〈美好新世界〉和〈下一站天后〉也在不同程度上滲入了場景化,既配合情景主體,也配合時下年輕人愛流連的場所。然而,這種寫法也容易流

於堆砌，如林敏驄填詞的〈這是愛〉就充斥了浪漫意象如「艷陽下」、「天邊有飛鳥」和「連理枝」等，雖然配合〈這是愛〉一曲的主題，但始終予人堆砌及刻意營造「愛」的感覺。由此可見，歌詞場景化開始時無疑非常新鮮，一旦被不斷反覆使用，便予人煩厭之感。總的來說，場景化的確可使歌詞創作多元化，也開拓了不同的變化，亦相當考驗詞人的功力。曾任編劇和導演的潘源良，他的作品如〈風雨故人來〉的畫面便非常出色，富有電影感。

唱遊大世界

場景設計令歌詞內容的意境更豐富和立體化，創新求變的詞人更會因而放眼海外，將場景搬到不同的地方，聽眾可藉此與歌手神遊萬里，而海外場景運用得宜，令情歌情景交融外更添上異國風情，亦可令非情歌信息更靈活地表達出來。流行歌詞的異國場景，如同香港人的旅遊點一樣遍佈全世界。由當年的〈鐵塔凌雲〉帶我們環遊世界，到後來陳奕迅帶我們到〈富士山下〉，可謂隨著粵語流行曲「唱遊大世界」。

　　八十年代，香港詞人已帶我們跨出香港，放眼世界，如麥潔雯主唱的〈萊茵河之戀〉就極富有童話故事的感覺，相信是鄭國江吸收了旋律所賦予的靈感寫成。而許冠傑〈鐵塔凌雲〉更是在許冠文旅遊期間寫就，可謂香港歌曲「環遊世界」的先驅。當中許冠文以不同國家的特色如巴黎鐵塔、日本富士山等來襯托出「香港是我家」的信息，建構出香港的本土意識。此外，流行曲的場景題材，往往取材於與香港人的旅遊熱點。一些特別浪漫的地方又會經常出現在歌曲中，如法國巴黎、日本東京、橫濱等。詞人為配合樂迷口味，傾向寫港人常到的地方，如〈失落於巴黎鐵塔下〉、〈彌月醉巴黎〉、〈新宿物語〉、〈橫濱別戀〉、〈再見二丁目〉、〈青山散步〉等等。也有些地方不是那麼容易去的，但憑歌詞卻可加以想像。如〈愛琴海之戀〉、〈羅馬假期〉、〈帝國大廈〉等的具體場景帶來不同課題，如〈帝國大廈〉便是將帝國大廈擬人化，描述「911事件」後，面對世貿大廈消失了，只剩下帝國大廈獨自聳立的心情。詞人的豐富想像力把具體場景的意味扭轉，折射出不同的題材。所以近年的〈情非首爾〉、〈漢城沉沒了〉也借用了「漢城」易名為「首爾」來帶出另一層涵義，襯托出「韓風襲港」下的本土特色。

　　其實，以異地為題的歌詞也不盡然是情歌，如〈鐵塔凌雲〉講思鄉之情、林振強作品〈薩拉熱窩的羅密歐與茱麗葉〉則把羅密歐與茱麗葉的愛情故事

放在南斯拉夫內戰之地薩拉熱窩，藉愛情故事帶出反戰的意識，可謂微妙的 crossover。而 Shine 主唱的〈曼谷瑪利亞〉更是非常特別的嘗試，黃偉文的詞或可說脫胎自〈萬福瑪利亞〉，把香港瑪利亞和曼谷瑪利亞作對比──前者於香港文華酒店享受下午茶，後者卻在曼谷紅燈區謀生，詞人以不同場景扭轉出富哲理的題材。所以林振強和黃偉文均是以想像力見稱，可以寫出既配合主流又可以立足場景的作品。

除了外國地名，內地景點也會被詞人裁入歌詞，如〈長城謠〉藉長城的描寫流露出民族感情。也有概念大碟以「旅遊」為題，林一峰一連兩張唱片均以《Travelogue・遊樂》命名（當中〈重回布拉格〉描寫了東歐），這在香港流行樂壇屬於頗另類的作品，甚至呼應了學院文化研究專業中「文化旅遊」的課題，可見當異國元素與歌曲配合得宜，便成功予人深刻的印象。林夕早年寫過很多詞評文章，當中提及香港流行歌詞不適合用上人名地名；因為詩歌的讀者較有耐心，倘若流行歌詞太多地方元素卻會負載太多。時移勢易，現今的詞人非常懂得用地名帶出更深刻的主題。另一方面，地名和人名原是流行曲的限制，詞人卻以敢於實踐來克服限制，體現詞人的功力。〈再見二丁目〉就不是硬要加入地名，而是將之場景化；如〈曼谷瑪利亞〉的重點則放在瑪利亞。黃偉文的作品更有〈奇洛李維斯回信〉、〈拒絕畢彼特〉等，同樣將人名變成歌詞內容

的主線，變化出不同的效果。

　　區瑞強的〈愛琴海之戀〉令八十年代沒機會出國旅遊的聽眾可以接觸到外地文化。其實這種「唱遊大世界」的寫作趨勢，非常切合香港的國際性地位，所以粵語流行曲雖云粵語流行曲，但它的文化想像卻是多元的。同時，粵語流行曲雖予人文化工業下單一化產品之感，但在情歌為主導之下，也有不同變化，如在張信哲主唱的〈到處留情〉中，黃偉文善用「環遊世界」的概念，其中提及的地方有加州、復活島、九州、彰化等地；同時又掌握了「留情」的文字遊戲，所謂「到處留情」並非到處拈花惹草而是藉著旅遊排遣失戀的痛苦、忘記舊情。雖然〈到處留情〉的主人公到最後仍未忘情，但聽眾依然可隨著張信哲的腳步「環遊世界」，可見這種寫法既配合場景又富有新意。

■ 曲目

〈雨絲、情愁〉　　　（唱：譚詠麟　曲：五輪真弓　詞：向雪懷；1982）

〈在水中央〉　　　　（唱：林子祥　曲：林子祥　詞：鄭國江；1980）

〈聽不到的說話〉　　（唱：呂方　曲：杉真理　詞：向雪懷；1985）

〈海報女郎〉　　　　（唱：許冠傑　曲：周啟生　詞：向雪懷；1984）

〈幻影〉　　　　　　（唱：譚詠麟　曲：林敏怡　詞：林敏驄；1983）

〈雨夜的浪漫〉　　　（唱：譚詠麟　曲：Suzuki Kisaburo　詞：向雪懷；1985）

〈堆積情感〉　　　　（唱：鄺美雲　曲：黃大軍　詞：小美；1986）

〈零時十分〉　　　　（唱：葉蒨文　曲：林子祥　詞：林振強；1984）

〈分手總要在雨天〉　（唱：張學友　曲：片山圭司　詞：陳少琪；1992）

〈絕對空虛〉　　　　（唱：蔡楓華　曲：水谷公生　詞：林振強；1986）

〈別人的歌〉　　　　（唱：Raidas　曲：黃耀光　詞：林夕；1987）

〈他約我去迪士尼〉　（唱：Kelly Jackie（陳曉琪）　曲：陳曉琪　詞：海藍、許願庭；2005）

〈昨夜的渡輪上〉　　（唱：李炳文　曲：林功信　詞：馮德基；1981）

〈幾分鐘的約會〉　　（唱：陳百強　曲：Kenneth Chan　詞：鄭國江；1981）

〈火車情歌〉　　　　（唱：區瑞強　曲：Joe Villanueva　詞：鄭國江；1983）

〈傷心的小鸚鵡〉　　（唱：陳迪匡　曲：Benny Whitehead　詞：鄭國江；1980）

〈花店〉　　　　　（唱：陳慧嫻　曲：林敏怡　詞：林敏驄；1985）

〈酒店大堂〉　　　（唱：吳國敬　曲：孫偉明　詞：陳少琪；1988）

〈紅茶館〉　　　　（唱：陳慧嫻　曲：M. Aoi, K. Senke　詞：孫維君；1992）

〈大會堂演奏廳〉　（唱：李克勤　曲：林慕德　詞：李克勤；1988）

〈迷失東京〉　　　（唱：Boy'z　曲：Chris Ho　詞：少爺占；2004）

〈皇室堡主〉　　　（唱：Boy'z　曲：陳子敏　詞：林夕；2004）

〈獨坐咖啡室〉　　（唱：陳潔靈　曲：Mieko Nishijima　詞：湯正川；1979）

〈今夜星光燦爛〉　（唱：達明一派　曲：劉以達　詞：陳少琪；1987）

〈美好新世界〉　　（唱：達明一派　曲：劉以達　詞：陳少琪；1987）

〈下一站天后〉　　（唱：Twins　曲：伍樂城　詞：黃偉文；2003）

〈這是愛〉　　　　（唱：泰迪羅賓　曲：關維鵬　詞：林敏驄；1981）

〈風雨故人來〉　　（唱：林子祥　曲：林子祥　詞：潘源良；1986）

〈富士山下〉　　　（唱：陳奕迅　曲：Christopher Chak　詞：林夕；2006）

〈萊茵河之戀〉　　（唱：麥潔文　曲：顧嘉煇　詞：江羽；1983）

〈失落於巴黎鐵塔下〉（唱：伍詠薇　曲：古倩敏　詞：古倩敏；1995）

〈彌月醉巴黎〉　　（唱：黃凱芹　曲：Leforestier, Kopf, Cadiere, Bofane　詞：向雪懷；1989）

〈新宿物語〉　　　（唱：林志美　曲：桐ヶ谷仁　詞：林振強；1985）

〈橫濱別戀〉　　　（唱：李蕙敏　曲：Keith Yip　詞：陳少琪；1995）

〈再見二丁目〉　　　（唱：楊千嬅　曲：于逸堯　詞：林夕；1997）

〈青山散步〉　　　　（唱：鄧麗欣　曲：嘉琳　詞：林若寧；2005）

〈愛琴海之戀〉　　　（唱：區瑞強　曲：不詳　詞：區瑞強；1983）

〈羅馬假期〉　　　　（唱：古巨基　曲：張佳添　詞：林家敏；1999）

〈帝國大廈〉　　　　（唱：Swing　曲：Eric Kwok　詞：黃偉文；2001）

〈情非首爾〉　　　　（唱：李克勤　曲：伍仲衡　詞：李克勤；2004）

〈漢城沉沒了〉　　　（唱：周國賢　曲：周國賢　詞：黃偉文；2004）

〈薩拉熱窩的羅密歐與茱麗葉〉（唱：鄭秀文　曲：中島美雪　詞：林振強；1994）

〈曼谷瑪利亞〉　　　（唱：Shine　曲：林一峰　詞：黃偉文；2003）

〈萬福瑪利亞〉　　　（唱：達明一派　曲：Minimal　詞：周耀輝；1996）

〈長城謠〉　　　　　（唱：羅文　曲：羅翹　詞：盧國沾；1983）

〈重回布拉格〉　　　（唱、曲、詞：林一峰；2003）

〈奇洛李維斯回信〉　（唱：薛凱琪　曲：方樹樑　詞：黃偉文；2004）

〈拒絕畢彼特〉　　　（唱：薛凱琪　曲：張家誠　詞：黃偉文；2005）

〈到處留情〉　　　　（唱：張信哲　曲：陳輝陽　詞：黃偉文；1998）

s a

永遠共勇敢的理想，唱這歌

m m i 《薩拉熱窩的羅密歐與茱麗葉》

站在大丸前 細心看看我的路
在下個車站 到天后當然最好

下一站…天后

— 《到處留情》張信哲

沒放慢　當下底片
捕捉幸福的片段

風光明信片
並附寫信地點

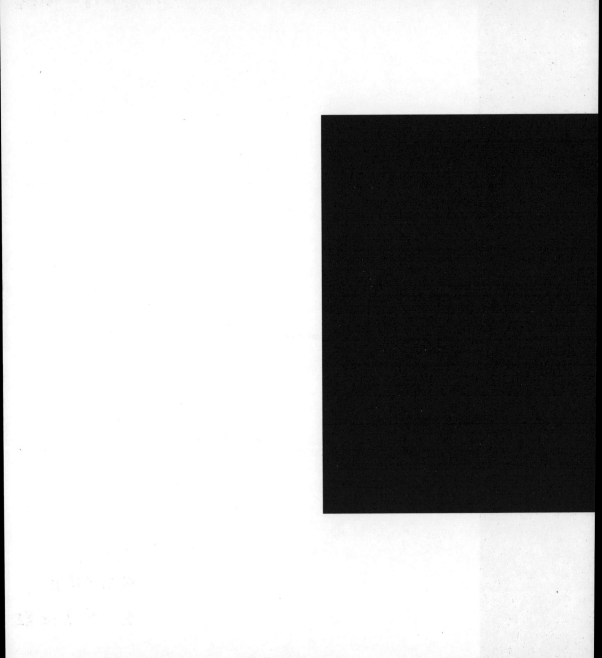

07 為你鍾情

—

歌聲幻影　偶像效應

八十年代，香港唱片業飛躍發展，唱片公司各出奇謀爭取聽眾，唱片亦開始著重包裝。由封套設計、歌手形象到曲詞配搭，都比以往更精心的策劃，粵語流行曲亦正式進入包裝年代。當時樂壇出現了不少聲色藝俱全的巨星作跨媒體發展，後來流行樂壇更引入完整的經理人制度，以配合音樂錄影帶、電影、電視廣告，銳意發展。再加上瘋魔數十萬計歌迷的演唱會，成功建立起偶像工業。當時樂壇星光熠熠，照亮了八十年代粵語流行曲的光輝歲月。

偶像工業

　　八十年代，流行曲、電影和電視這三個業界在香港都進入了全盛時期，此時出現了不少巨星，有歌影視三棲的張國榮、梅艷芳，也有專注歌唱事業的羅文、甄妮，有年輕人偶像如陳百強，也有較成熟聽眾的偶像如徐小鳳。香港流行曲更趨商業化的同時，商業化得來有血有肉，個別藝人如張國榮更是聲色藝俱全，可說是商業化的流行文化工業也可以有高質產品的範例。其中香港的電影與流行曲之間的合作更經常擦出火花，不少歌影偶像在歌聲與光影之間先後崛起，成就了香港的流行文化盛世。

　　八九十年代是香港的偶像年代，也被認為是粵語流行曲的光輝歲月，出現了大量香港人耳熟能詳的偶像歌手。七十年代末，粵語流行曲開始建立市場，八十年代開始作跨媒體發展，賣唱片的同時也建立起與電影、廣告的關係，開拓更大的市場。按詞評人黃志華的說法，1982 年底，徐小鳳推出全新歌集，用雙封套的華麗包裝揭開了唱片包裝的新時代。自此以後，很多歌手如譚詠麟、梅艷芳、張國榮等亦採取多樣化的唱片包裝，如張國榮主唱的《為妳鍾情》大碟就出版過純白色的唱片和盒帶。這些花心思的包裝，在基本的樂迷之外，還

吸引了一些不大留意流行曲的聽眾。即使如此,當時市場上依然是以歌為主,包裝只是幫助推銷;後來卻本末倒置,結果愈來愈強調包裝,歌曲的質素卻變得相對地次要。除了注重包裝的風潮,八十年代的香港樂壇亦受到日本偶像工業的經營手法影響。有鑒於日本偶像工業發展出完整的機制,八十年代開始有人將之移植到香港,如經理人制度、演唱會的運作模式等,令香港唱片業更成熟。這種偶像化風氣,使得演唱會主題、偶像形象變得重要,詞人開始要為偶像度身訂造歌詞,引發了詞人更多的靈感。在偶像多元化的情況下,詞人需要因應不同歌手形象和心態寫詞,例如營造譚詠麟、梅艷芳、張國榮獨特形象的同時,也得顧及徐小鳳等成熟歌手的市場定位。在眾多偶像歌手中,以梅艷芳的百變形象最為深入民心。梅艷芳每張大碟也有獨特形象,如林振強就以露骨的歌詞為梅艷芳建立壞女孩的形象,及後一系列的妖女和淑女也有其獨特形象。由此可見,如果詞人掌握得好,偶像形象突出之餘,亦可使詞人發展出自己的另一種歌詞風格,達致雙贏局面。

九十年代繼續出現偶像潮流,跨媒體發展更完備,如卡拉 OK 的出現使市場更大。但亦有人認為這是一種本末倒置,流行曲變成輔助產品,在九十年代中,甚至出現為樂迷口味製作的偶像形象及作品。用黃霑的說法,歌手開始「不務正業」,流行曲由聽賞對象變成歌迷在卡拉 OK 宣洩情感的工具,一方面

歌曲本質被扭曲，另一方面因為媒體的曝光使詞人創作的考慮增多。早期音樂錄影帶的製作成本較低，要求較簡單，後來卻發展成電影般的畫面，於是就需要歌詞配合。詞人如能克服這些限制，固然可豐富歌詞的可能性，壞處則是有可能扼殺他們的創作空間。

演唱會亦是八九十年代歌手爭取發展空間的必經之路。當時可容納一萬多個座位的紅館演唱會剛興起，很多偶像歌手也希望配合新唱片發行的宣傳時間辦演唱會，如張國榮「為妳鍾情演唱會」就是配合《為妳鍾情》的大碟推出。同時演唱會裏需要情歌打造成形象，結果詞人為張國榮創作了〈我願意〉、〈為妳鍾情〉等經典情歌；至於大碟內的〈不羈的風〉也配合了演唱會的勁歌熱舞部分。這些配合演唱會的元素，無疑增加了唱片銷量及影響力。

演唱會之外，八九十年代的電影歌曲亦扮演非常重要的角色。如同七十年代的電視劇主題曲，電影與流行曲在八十年代初亦擦出火花。歌手在主演電影之餘也主唱電影主題曲，媒體效果使電影、唱片也取得很好的成績和銷量。八十年代不少歌手也參與拍攝電影，如梅艷芳、張國榮、陳百強等。陳百強當時是年輕人的偶像，參演過《喝采》等勵志電影並演唱該片的主題曲，電影配合了陳百強的公子形象，深受年青觀眾歡迎。最特別的是當年像陳百強、譚詠

麟等不同形象,不同風格的歌手也可並存,體現出八十年代香港樂壇多元的一面。九十年代中亦有另一批偶像歌手的出現,其中最著名的是「四大天王」。樂評人認為四人的風格和聽眾年齡層面都較為接近,不如八十年代偶像歌手的聽眾年齡層面廣泛。近年亦有這種情況,聽眾年齡層面非常集中在青少年,所以音樂人認為這不太健康,缺乏承傳。當「四大天王」淡出,無人承接的時候,問題便一一浮現。

鄭國江、潘源良說電影歌曲

在八十年代,香港的電影與流行曲彼此關係密切,鄭國江就填寫了不少膾炙人口的電影歌曲。鄭國江謂七八十年代以電視歌曲主導,後來電影歌曲的位置慢慢提昇,廣播劇歌曲又相繼誕生,每一時期鄭國江都積極參與流行歌詞的創作。在電影與歌詞創作當中,鄭國江舉例說,曾為寫〈似水流年〉的歌詞把電影《似水流年》看了七遍之多,寫出了兩個〈似水流年〉的歌詞版本。第一個版本與顧美華在天台和舊情人見面的場面有關,第二個版本則是從顧美華在片末看著船隻駛開去,眼前一片大海的情景有關。鄭國江把兩個版本交給導演

後，結果選擇了第二個版本配合片末情景。〈似水流年〉後來大受歡迎，與黎小田從電影配樂中整理出一首動聽旋律有很大的關係，編曲的處理亦使此曲極富於流水的感覺。因此精彩的歌曲往往讓人有似曾相識的感覺，但又是一首全新的歌曲。鄭國江認為流行曲流行與否與旋律是否動聽密切相關，能否成為經典則要靠歌詞的張力，如具張力便會使不同年齡的聽眾都有所感動，如果歌曲能夠配合電影畫面就更難得，〈似水流年〉就是一個雙贏的例子。另一首電影主題曲〈偶遇〉，歌曲就較電影《少女日記》更為長青。

八十年代初，香港流行青春電影，鄭國江在當中可謂如魚得水。鄭國江又非常欣賞擅寫電影歌曲的潘源良，特別是〈最愛是誰〉和經典之作〈車站〉（潘源良與林振強合作填詞）。當時每個詞人都有非常獨特的風格，監製會因應不同題材找合作的詞人，如沉重具哲理的往往會找盧國沾，情感澎湃的會找黃霑，至於鄭國江大概因從事教育工作的關係，勵志歌往往自會找上他。鄭國江也有寫愛情的〈儂本多情〉，寫師生戀的〈風裏的繽紛〉，以及寫戀人纏綿的〈活色生香〉等。鄭國江也直認不諱，〈活色生香〉乃是其創作尺度的極限。

潘源良也曾創作不少電影歌曲。他的第一首歌詞創作是電視劇主題曲，第二首便是電影主題曲。加入填詞行列之前，潘源良在香港電台電視部擔任編劇

及副導演。他的第一首作品原屬意由黎小田作曲及鄭國江填詞，但鄭國江實在太忙，於是潘源良便毛遂自薦地用上一晚時間寫成，完成後便請鄭國江指點。鄭國江當時對潘源良大加鼓勵，並說很喜歡潘源良的作品，結果一字也不曾改動。這對於潘源良日後從事填詞的工作，有著很大的鼓舞作用，他從此亦對建立起信心。於是潘源良第一首作品〈濁世暖流清〉就成了電視劇《溫馨集》的主題曲。後來潘源良到了新藝城工作，與梁普智合作電影《英倫琵琶》，期間認識了林子祥和泰迪羅賓，於是主動向他們爭取為《英倫琵琶》主題曲填詞，寫了〈邁步向前〉；這首歌既勵志又能配合電影，令人印象深刻。

潘源良曾經指出，在他本人入行前，黃霑、盧國沾和鄭國江已做了很多開創性的工作，讓人知道電影和電視劇的劇情可引申出有個人取向的歌詞，如黃霑的〈忘盡心中情〉便把乞丐的悽涼放在完全不同的境界表達出來，〈流氓皇帝〉也融合了市井和瀟灑。因此如能捕捉電影和電視劇最獨特的情節、人物關係等，可以小事化大、盡情發揮。潘源良指出，當中的訣竅是著眼於共通的情感，不要只把焦點停留在劇中的個別人物身上。這樣，主題曲便可獨立於電影電視劇又配合作品，如盧國沾的〈大地恩情〉和鄭國江的〈儂本多情〉已作出示範，讓後輩得到很大的啟發和指導。

潘源良創作〈誰可相依〉（電影《龍的心》主題曲）時，就是首先了解電影的內容及感人之處，再捕捉歌詞可以推進的地方，結果使得這首歌在這兩方面都非常突出，它的歌詞甚至超出了電影中講述智障人士的故事。潘源良對此認為，如只把焦點放在智障人士身上，內容便會受到限制，感染力也相對減弱。於是決定退一步把主線放大，抒寫「現實世界中即使如何互相依存，卻未必能相依到最後」的哀傷，由此發展出「無論多想跟對方在一起，最終也可能事與願違」的思考。這種寫法使得〈誰可相依〉既獨立於電影，兩者又相得益彰。

潘源良曾分別在香港電台和麗的電視工作過，也寫過劇本，做過編導，所以，他所填的詞非常著重戲劇性。對於電影主題曲也一直抱著「借題發揮」的做法。例如電影《最愛》講林子祥周旋在張艾嘉和繆騫人之間，電影中主要從女性角度來探討三角關係，很少表達男主角的內心世界。潘源良在填詞之前考慮到主題曲既然由林子祥所唱，對於「林子祥在電影中到底喜歡誰？」感到非常好奇，於是便在主題曲安排林子祥自我剖白，強調這是個不容易的決定。這就非常具有戲劇性，產生了一種「放大」的效果，讓觀眾聽眾留下深刻印象，〈最愛是誰〉也被認為是潘源良對情愛的看法及個人風格的展示。另一首潘源良與林振強合作的〈車站〉同樣是電影主題曲。當年黃柏高為賀歲電影《富貴

列車》找來林敏怡作曲，潘源良、林振強填詞，夏韶聲、蘇芮主唱。這種效果和火花甚至可謂爆炸性。潘源良與林振強就是由「列車」聯想到「車站」，借題發揮。

　　追源溯始，香港流行文化因電影和流行曲的興旺而更多元，更有活力。背後又有很多因素影響，如科技影響了一切處理電影和歌曲的習慣，也影響了市場走勢。時至今日，市場的性質、習慣和聽眾也不一樣了，人們很容易用 MP3 和 iPod 免費取得歌曲，於是唱片銷售面臨前所未有的困境。聽眾太輕易取得歌曲，使得詞人如何堅持下去就變成一道難題。至於電影也變得更厲害，從前只要邀得某明星演出便可以開始拍攝，但現在則多了很多變數，實際上如何控制成本和吸引觀眾也是有待解決的問題。

◼ 曲目

〈我願意〉　　　（唱：張國榮　曲：黎小田　詞：鄭國江；1985）

〈為妳鍾情〉　　（唱：張國榮　曲：王正宇　詞：黃霑；1985）

〈不羈的風〉　　（唱：張國榮　曲：Yoshiyuki Osaw　詞：林振強；1985）

〈似水流年〉　　（唱：梅艷芳　曲：喜多郎　詞：鄭國江；1985）

〈最愛是誰〉　　（唱：林子祥　曲：盧冠廷　詞：潘源良；1986）

〈車站〉　　　　（唱：夏韶聲、蘇芮　曲：林敏怡　詞：林振強、潘源良；1987）

〈儂本多情〉　　（唱：張國榮　曲：黎小田　詞：鄭國江；1984）

〈風裏的繽紛〉　（唱：曾路得　曲：曾路得　詞：鄭國江；1981）

〈活色生香〉　　（唱：林子祥　曲：林子祥　詞：鄭國江；1981）

〈濁世暖流清〉　（唱：雷安娜　曲：黎小田　詞：潘源良；1983）

〈邁步向前〉　　（唱：林子祥　曲：林子祥　詞：潘源良；1984）

〈流氓皇帝〉　　（唱：鄭少秋　曲：顧嘉煇　詞：黃霑；1987）

〈誰可相依〉　　（唱：蘇芮　曲：林敏怡　詞：潘源良；1985）

誰在命裡主宰我
每天掙扎　人海裡面
心中感嘆

似

水

流

年

不可以留住昨天　　　　　　　　　　鄭國江　詞

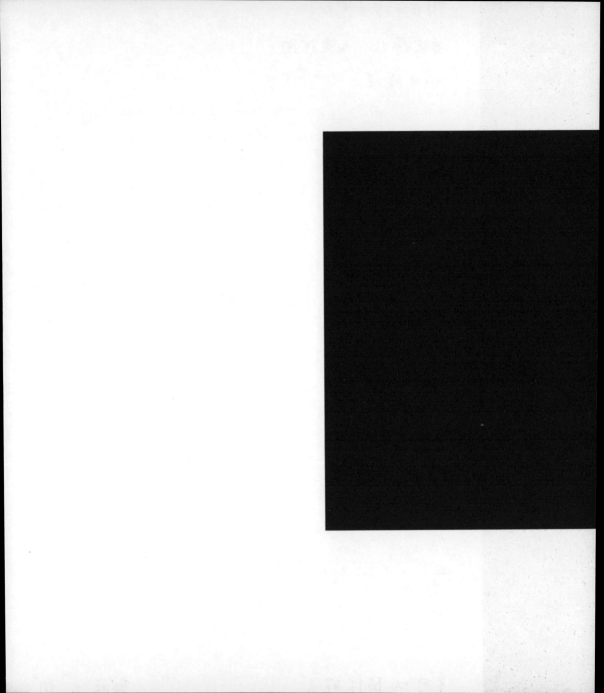

08 我的故事

八十年代後期，香港流行詞壇逐漸興起一陣「唱作詞人」熱潮。以往歌手親自作曲者大不乏人，而親自作曲、填詞、演唱而又有影響力的只有許冠傑。真正的「唱作詞人」熱潮到八十年代與九十年代之交才真正全面展開，今天仍然廣受歡迎的劉德華、李克勤，當年已開始執筆寫詞，為流行詞壇注入新活力。歌手的人生閱歷與一般詞人有所不同，所寫題材及觀看事物的方式往往有其特點，「唱作詞人」可以使詞壇的創作風格更為多樣化。

夫子自道

　　流行歌詞與文學作品最大的區別之一，在於詞人雖是一首流行曲的歌詞作者，歌詞卻是寫給歌手去唱的。因此詞人與歌手才是「合二為一」的作者，所以很多時候歌詞內容往往與歌手的經歷有關。究竟「歌手自白」的歌詞如何反映歌手的心聲？整個過程其實非常倚賴詞人與歌手能否產生化學作用，能否講出心聲、配合形象，是否受歡迎等。「歌手自白」乃是非常艱難的任務，而第一個擔起這個任務的是鄭國江。鄭國江被譽為詞匠，即謂填寫每種題材的歌詞也十分了得，不論兒歌、廣告歌，到歡樂今宵、香港小姐一類綜藝節目的助興歌曲，鄭國江也填得十分出色。鄭國江在「歌手自白」的創作上，乃是開創先河的詞人，張武孝的〈我的歌〉的內容講述他在樂壇的高低起跌和心聲。可惜當時「歌手自白」仍未成為潮流，也較少歌曲在這方面進行探索。

　　要填寫這一類歌詞，除了詞人的功力，詞人對於歌手的認識也非常重要，由於「歌手自白」需要度身訂造，這方面鄭國江就處理得非常好，如陳百強主唱的〈盼望的緣分〉中的一句：「自己孤單還要天天唱著情歌」，就是建基於陳百強當年予人孤單憂鬱的感覺，可是他每天卻要大唱情歌。對此，鄭國江成功

捕捉了歌手性格的一面,寫得相當精彩。此外,梅艷芳主唱的〈孤身走我路〉更講述自己從小出來賣唱,須憑個人的努力走其人生道路。〈孤身走我路〉中的一句:「風中的纖瘦影猶然自顧」,就把梅艷芳的體態和落泊的個人風格寫進歌詞。後來林子祥的〈冷冰冰的形象〉就更能切合林子祥我行我素的另類形象。而「歌手自白」中的經典,則要數到徐小鳳主唱的〈順流逆流〉。〈順流逆流〉除了講述徐小鳳個人遭遇,也與很多人的人生經歷產生共鳴,結果歌曲非常成功。詞中既配合徐小鳳的形象,也抒發了蔡國權對樂壇的看法。〈順流逆流〉的作曲及填詞人蔡國權,當年也憑此曲奪得最佳歌詞獎。這也反映出只要歌詞填得好,而歌手與詞人能配合得宜,不管什麼題材的作品也可以成為流行金曲。八十年代也有不少相關例子,小美可謂是將「歌手自白」發揚光大的詞人,當時,幾乎每位當紅歌手也有一首「歌手自白」的歌曲,永不落空;甚至成為一個「歌手自白」系列,欲罷不能。如羅文主唱的〈幾許風雨〉唱至街知巷聞,使得羅文在八十年代踏上歌唱事業的另一高峰。〈幾許風雨〉既講述羅文雖經歷人生風雨,仍屹立不倒,奮力向前,也體現了小美歌詞創作在意象上藉風雨的意象刻畫人生頗具特點。

張國榮主唱的〈有誰共鳴〉也道出了他的心聲——雖然紅透半邊天,但有很多事情又的確是無人能與他產生共鳴。同一時間,譚詠麟主唱的〈無言感

激〉也是出自小美手筆，將具有歌手自傳色彩的歌曲題材推上高峰，結果發展到「歌手自白」的歌曲往往成為演唱會的壓軸歌，作為對歌迷的報答。這種做法在當時實為前衛的歌詞創作路向。至於出自林夕之手的〈別人的歌〉（Raidas主唱）又是另一首「歌手自白」的經典，此曲抒寫了酒廊歌手生涯和辛酸，特別是 Raidas 主音陳德彰在走紅前曾當過酒廊歌手，順理成章通過〈別人的歌〉來質疑究竟有多少聽眾真正在聽歌？這些題材也成功反映了當時的社會狀況，可見詞人如能掌握歌手遭遇、社會現狀，就會擦出火花。這種火花不但為歌手建立形象，也為詞人成功建立形象。如潘源良填詞的〈誰明浪子心〉固然配合歌手王傑的憂鬱形象、複雜的人生經歷，加上潘源良又有「浪子詞人」稱號，所以這首歌可說既是「歌手自白」又是「詞人自白」。

　　九十年代至今，詞人亦樂於採用歌手自白的寫法，儼如要為歌手建立個人品牌。歌手自白系列發展後來更配合了「食字」的創作風格，經常將歌手名字嵌入歌名當中。除了配合歌手形象之餘，也容易使樂迷對歌曲印象深刻，如小美填詞的〈荃心荃意〉一語相關，指汪明荃全心全意投入演藝事業；歌手陳慧嫻在《嫻情》大碟（1988）中，既帶出信息也有助加強歌手形象。香港詞人一向被認為受到很多掣肘，監製歌手題材都受到局限，但如能從中找到靈感，也未嘗不會迸出新火花。

「自作自受」

　　在「唱作詞人」一詞出現之前，聽眾總認為詞人和歌手是兩碼事，因此「唱作詞人」在八十年代仍屬於全新的意念。一直有走作曲路線的歌手有林子祥、譚詠麟等，相較之下則較少作詞的歌手。「唱作詞人」的鼻祖可追溯到許冠傑，許冠傑一直以來都參與填詞工作，且具有一貫的填詞風格。更常見的情況卻是歌手發表少量的創作歌曲，但由於數量少，加上當時唱片公司也沒有標榜「唱作歌手」為宣傳的重點，聽眾對之印象模糊。反之，今時今日宣傳策略有所不同，與當年由創作風氣所催生的「唱作歌手」熱潮相比，如今更傾向以「唱作歌手」的名號來強調旗下的歌手是才子才女。

　　蔡國權屬於早期又唱又填詞的「唱作歌手」的好例子。另外，蔣志光早期唱過很多所謂的「口水歌」，善於模仿紅歌手的腔調，後來脫離第二代風雲樂隊而獨立發展，創作了與韋綺姍合唱的〈相逢何必曾相識〉，紅極一時。蔣志光如今已專注在演戲方面發展，成為電視諧星，並已逐漸淡出創作歌手的角色。此外，倫永亮、林憶蓮、劉美君、陳潔靈也曾發表過作品，但產量始終較少，也不屬於廣泛流行的作品，於是影響力相對較弱。「唱作詞人」當中以劉

德華、李克勤最能持之以恆地參與歌詞創作。劉德華甫開始其歌唱事業，已有自己的作品，更善於抒寫自己作為歌手的人生閱歷，因此與一般詞人歌詞風格有所不同。劉德華的作品中，甚至有「歌手自白」式的歌詞如〈影帝無用〉，也有自傳式的〈十七歲〉回顧自己加入娛樂圈的經歷。這種歌手自白不再由詞人代理，而是歌手親自操刀，毫無隔膜地直抒胸臆，感覺更完整。另一位至今依然活躍的多產「唱作詞人」則是李克勤。李克勤甫出道的作品〈大會堂演奏廳〉就是出自其手筆，當中疊字的運用十分巧妙。除了像〈大會堂演奏廳〉之類的主流情歌，李克勤也有搞笑的〈禮拜六冇節目〉和談人生等題材的作品。李克勤較後期的作品大概囿於形象考慮，多以情歌為主。

「唱作詞人」不但善於把心聲放在歌曲中，同時也成為歌手自己的賣點。「唱作詞人」自成一格，不必過於依賴詞人代訴心聲。這方面以軟硬天師的作品最具代表性。軟硬天師形象獨特，配上其自創的刁鑽歌詞，十分吸引聽眾。唱作歌手蔚然成風後，頒獎禮也會增設「唱作人」的專門獎項，表揚參與作曲填詞，甚至曲詞編唱一手包辦的歌手。由此亦可以證明，有才華的歌手也可成為出色的創作人，作品也可以歷久常新。有歌手選擇與詞人合作填詞（如郭富城與小美合作），作品水準卻相對參差，也有另一種處理是由歌手替另一歌手創作，希望藉以產生協同效應。

　　「唱作詞人」的出現也帶來有趣的問題，究竟歌手填詞的水平是否一定低於專業詞人？林夕曾批評「唱作詞人」王菀之的作品較幼稚，沙石較多。後來林夕替王菀之寫了〈詩情〉和〈畫意〉。無可否認，林夕的填詞水平固然高於王菀之，但王菀之作為新進「唱作詞人」也自有其獨特的感性，如〈手望〉便呈現出獨特的個人風格。而「唱作詞人」與專業填詞人之間的比較，對於歌手也是一種挑戰。劉德華就勇於面對這個挑戰，在其專輯《Coffee or Tea》中與林夕各填一半數量的歌詞，為「唱作詞人」挑戰專業填詞人作出了示範。另一方面，李克勤填詞兼主唱的〈情非首爾〉與同期黃偉文所寫的〈漢城沉沒了〉，則同樣以漢城易名首爾為題材，彼此又各有特色。

■ 曲目

〈我的歌〉　　　　　（唱：張武孝　曲：Tokura Shunichi　詞：鄭國江；1981）

〈盼望的緣分〉　　　（唱：陳百強　曲：陳百強　詞：鄭國江；1985）

〈孤身走我路〉　　　（唱：梅艷芳　曲：谷村新司　詞：鄭國江；1985）

〈冷冰冰的形象〉　　（唱：林子祥　曲：林子祥　詞：鄭國江；1986）

〈順流逆流〉　　　　（唱：徐小鳳　曲：蔡國權　詞：蔡國權；1984）

〈幾許風雨〉　　　　（唱：羅文　曲：Choo Seho　詞：小美；1986）

〈有誰共鳴〉　　　　（唱：張國榮　曲：谷村新司　詞：小美；1986）

〈無言感激〉　　　　（唱：譚詠麟　曲：神林早人、深澤德　詞：小美；1987）

〈誰明浪子心〉　　　（唱：王傑　曲：王傑　詞：潘源良；1989）

〈荃心荃意〉　　　　（唱：汪明荃　曲：隱者　詞：小美；1997）

〈相逢何必曾相識〉　（唱：蔣志光、韋綺姍　曲：蔣志光　詞：蔣志光；1990）

〈影帝無用〉　　　　（唱：劉德華　曲：蕭家發　詞：劉德華；2004）

〈十七歲〉　　　　　（唱：劉德華　曲：徐繼宗　詞：劉德華、徐繼宗；2004）

〈禮拜六冇節目〉　　（唱：李克勤　曲：周啟生　詞：李克勤；1993）

〈詩情〉　　　　　　（唱：王菀之　曲：王菀之　詞：林夕；2006）

〈畫意〉　　　　　　（唱：王菀之　曲：王菀之　詞：林夕；2006）

〈手望〉　　　　　　（唱、曲、詞：王菀之；2005）

歲月無聲消逝　歡呼中不會醉　得到
了我會繼續進取　信念藏於心內　感
激暖暖熱愛　即使我有淚笑著強忍
愛上了夜裡靜悄像透似熱睡　最愛笑
但最具害怕假面具　心坎中無形的鬱
結　也有熱淚想下垂　卻倒流換上血汗
歲月無聲消逝　講一聲真愛你　歌聲裡立
力獻盡每分　信念藏於心內　感激千千
各句　即使我有淚笑著強忍

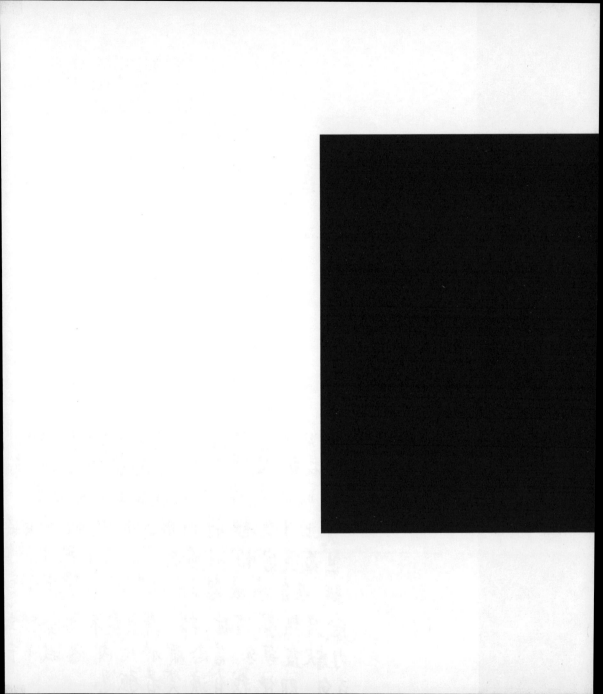

09 愛情陷阱

情歌氾濫　螳螂奮臂

「情歌氾濫」不但是粵語流行曲的長期現象，其實中外同樣有著情歌主導的流行樂壇走向。近年，情歌氾濫的情況更為鮮明，愛情成了絕大部分流行曲的主題。到底情歌是否太多？非情歌又是否太少？所謂「非情歌」乃是相對「流行曲＝情歌」的主流現象而言。八十年代中期，盧國沾曾獨力推動「非情歌運動」，嘗試改變香港流行樂壇情歌氾濫的情況。

潘源良說（非）情歌

　　潘源良指出，選擇歌詞題材要考慮許多因素。例如一些溫柔浪漫的旋律，老早已決定歌曲本身的情歌身份，另一些旋律則明顯予人勵志或憤怒的感覺，這些非情歌的旋律可讓人著手構思非情歌，而非情歌也未必一定是政治性的；相反，情歌也可以非常政治性。這也是中國文學的傳統，觀乎古典詩詞，古人亦有藉愛情故事講政治涵義。潘源良的〈你還愛我嗎？〉便是其中的代表作。

　　達明一派是較願意在音樂上創新的二人組合。〈你還愛我嗎？〉的旋律本身有人聲，有叫喊聲，驟耳聽來非常熱鬧，潘源良卻故意以逆向思維構思歌詞；想到有時候熱鬧開心的情景中，講一些悲涼的事情，那種戲劇性就更豐富了。於是就把這種想法放在〈你還愛我嗎？〉之中。到底「你還愛我嗎？」這個問題有沒有答案？當面對時代變遷，我們可以追尋與把握的究竟是什麼？這些都是一個未知數。更湊巧的是，當時中英兩國政府就香港前途問題談判如火如荼之際，很多人便將〈你還愛我嗎？〉理解為一首政治歌曲。即如傳統上抒發自我感覺的詩詞，其實也可以有政治性的一套解釋。

　　很多人認為流行曲滲入政治元素會較難得到監製、歌手和樂迷的接受，然而潘源良創作時卻沒有受制於這些問題。尤其是〈你還愛我嗎？〉大受歡迎，更反過來證明這是沒有問題的，因此創作人也毋須自設關卡，以為政治題材是禁忌。關鍵反而是如何把它寫出來，能否引起共鳴等。聽眾有共鳴後，接下來的就由聽眾自行解釋。

　　潘源良另一首作品〈十個救火的少年〉則予人非常巧妙的感覺，最後一段唱詞提及的「十減一得九」的一系列數字程式尤為意味深長。潘源良指〈十個救火的少年〉完成後曾被達明一派要求重寫，主題也完全變成了與愛情有關的新版本。後來達明一派反而採用了第一個版本，並廣受歡迎。由此可見，一首歌自有它的生命，詞人不過是嘗試找尋當中所隱藏的意義和可能性，並將它表達出來。與其說〈十個救火的少年〉的內容具有政治性，潘源良反而更著重它的故事性和社會性。如同寓言故事，潘源良認為只要在一個社區，就可能有不同的心態。關於社會，以及個人的抉擇、做事的方法到最後的取向，每個人也不一樣。如果每個人都表示不同意，對事件又是否有幫助？潘源良反而覺得這是反映人性，社會上自然有不同的人存在，或許這正反映了潘源良作品較為悲觀的一面。

　　達明一派的另一首作品〈今天應該很高興〉曾被稱為「無一字說悲的悲歌」，因其詞意愈溫馨便令人愈覺悲悽。詞未必配合旋律和曲風，卻巧妙的表達出深層意思，難怪它成了移民歌曲的代表作。潘源良憶述當時很多人移民，加上當收到為此歌曲填詞的安排時，被指明要寫一首跟聖誕節有關的歌詞，但這旋律卻非常難去配合平安夜等氛圍。由於這首歌是由達明一派所唱，故此當時的基本的設想，就是想講年輕人在聖誕節最關心的事情，於是由這點發展成〈今天應該很高興〉。至於被稱為「無一字說悲的悲歌」，這也是潘源良非常自覺地要營造的特點——一次特別的嘗試：當歌詞中強調要很高興，而又有聖誕裝飾、聖誕卡和唱詩等聖誕節常見的細節，如寫上一個悲字或不開心的句子，便會顯得突兀。與其這樣，倒不如把所有不開心的元素先抽起，再倒過來說這些令人快樂的因素或許會從身邊溜走。這種寫法可以避開寫不開心的東西，又能夠寫出不快樂的效果。

　　潘源良作品較少觸及愉快開朗的題材。這大概是個人的習慣、取向和風格。潘源良對此卻表示，他沒有特別在意個人風格，只是盡量不要寫自己不擅長或不喜歡的題材。潘源良在一些訪問中提到一些歌曲令他本人有所發現。他的詞集《醉生夢》的「醉生夢」三字就非常能夠概括他個人的風格。潘源良自謂沒有認真研究過歌詞的文學價值，因為歌詞填好了便由別人去品評，欣賞或

遺忘乃是由學者、受眾所決定。在寫的過程中，潘源良也承認會得到滿足感，有所發現更是無以尚之，是一件非常開心的事，也是對自己的創作提供非常好的養分。在自己的創作歷程中誕生有意思的作品，這是最理想的，事實上卻未必能做到。專業填詞人所做的，應是對得起那首歌，歌曲給予詞人什麼情境，詞人便應將情境寫出來，讓監製、歌手、受眾也能接受。

潘源良舉了一個例子：他為林憶蓮所寫的〈沒有發生的愛情〉便是其填詞生涯當中較為開心的經歷。當時林憶蓮主唱的《野花》大碟要求每一首歌詞都有「花」在其中，但潘源良收到曲譜後，聽來聽去也沒有「花」的感覺，但卻非常喜歡那旋律。於是便把它寫成一個沒有發生的愛情故事，彷彿歌詞中的男女都互有好感，卻沒有進一步表白，結果一切只成了一個女子心中的想像，成了一首歌。這對潘源良來說是一個難得的發現，幸運的是，即使一個「花」字也沒有，到最後林憶蓮和監製都接受了。

八十年代的香港詞人中，潘源良無論在題材或寫作風格上都有較多方面的嘗試，如林子祥的〈數字人生〉前半部歌詞是由數字組成，便屬非常破格的作品。潘源良指出，八十年代詞人的寫法及流行曲內容題材的發展，乃是拜八十年代香港娛樂事業的黃金時代所賜。不論是電視劇主題曲、培養歌手，抑或是

創作人等方面，七十年代開始累積了初步經驗，及至八十年代逐漸誕生種種可能的表達。更重要的是，八十年代的詞人可以在題材、寫作風格上出現了前所未有的自由，寫詞的空間無邊無際。如葉蒨文主唱的〈一點意見〉、林子祥主唱的〈國旗〉，前者主要抒發個人意見，後者既非情歌亦非勵志歌，而是以國旗為第一身講述對民族的感情。這些另類歌曲在廿一世紀恐怕未必能夠通過市場考慮而面世。八十年代卻沒有這種顧慮，特別是樂隊在音樂方面往往積極尋求突破；當音樂走上創新的路子，歌詞亦需與之同步，於是催生了不同面向的歌詞，如達明一派主唱的〈沒有張揚的命案〉、〈十個救火的少年〉就是昔日黃金時代的產物。反觀今天，卻少見有這類歌曲出現。

潘源良說，作為八十年代的香港詞人，可以在工作中肆無忌憚地表達自己，是一件非常幸福，非常難得的事，如與泰迪羅賓合作的《天外人》便屬革命性的系列組曲。現今的創作人也嘗試同樣的創作，卻未必得出同樣的效果。潘源良認為，與泰迪羅賓的合作經常有溝通機會，可以把種種想法創新、發展。如《天外人》系列組曲的第一首內容講出發，第二首講抵達彼邦的見聞，第三首講懷鄉，兩人務求對於每首歌的轉折都產生感覺後，再分頭創作。這種愉快的創作經驗，使得每首歌曲既獨立又可串連成一個完整的故事，旋律感染力強。鄭國江就曾經指出，一首歌之所以能夠成為傳世之作，旋律、編曲之外

的關鍵就是歌詞。潘源良也認為即使在不同語言的歌曲裏，歌詞同樣扮演重要角色，與旋律互為表裏，激發聽眾情緒。而在市場上，突出的歌詞更可感染更多人，讓歌曲更深入民心。即使流行曲難以擺脫從流行到不流行的命運，但如作曲、填詞、演唱均見出色的話，該歌曲就自然會歷久常新，並且牽引聽眾的心了。

八十年代令人印象深刻，香港樂壇的元素是前所未有的豐富、百花齊放，讓每個創作人都很陶醉，工作得很愉快。現在也有非常優秀的作品，如〈幸福摩天輪〉、〈葡萄成熟時〉，既感動人心又符合歌手心境。其實優秀歌曲不斷出現，只是八十年代的作品經常被提及，所以往往就有「美好八十年代」的觀感。然而，八十年代香港粵語流行曲詞壇百家爭鳴，詞人往往可與歌手事前溝通及一起錄音，隨時對歌曲作出修正，現今已較少有這種情況。同時，八十年代有多位不同類型的歌手，這些多元的合作關係使得詞人的創作特別自由奔放。如今聽眾的層面已收窄到唱卡拉 OK 的年輕人，另一些年齡層的聽眾則只能重聽舊歌，因此現今樂迷的普遍分佈便出現聽眾的兩極化現象 —— 青年聽眾不斷接觸新歌，另一群較年長的聽眾卻只以懷舊的形式欣賞老歌。

盧國沾的「非情歌運動」

八十年代，盧國沾認為「情歌氾濫」的情況已到了不大健康的地步，於是倡議「非情歌運動」，並填寫了不少與主流風格題材迥異的作品。七十年代末，音樂工業在香港崛起，到八十年代，流行樂壇向偶像工業傾斜，聽眾以青少年為主，譚詠麟、張國榮、陳百強均以唱情歌、「冧歌」（泛指浪漫誘人的歌曲）為主，於是給人情歌愈來愈多的感覺。盧國沾提出「非情歌運動」，並揚言進入「誓不低頭」式的掙扎——每填四首歌的歌詞，當中會有三首情歌加一首非情歌，並要求監製必須收下那首非情歌。這是盧國沾利用其江湖地位，使得主流歌手也有機會主唱他創作的非情歌。

當年甄妮也是主流的實力派歌手，除了〈再度孤獨〉一類主流情歌，也有主唱非情歌。〈夢想號黃包車〉雖明顯給人新詩的感覺，但在情歌豐富的八十年代也非常流行，甚至打上流行榜榜首，屬於非常成功的「非情歌」例子。由於甄妮的丈夫傅聲於 1983 年 7 月剛過身，聽眾便很自然將〈夢想號黃包車〉中的「他」理解為對甄妮丈夫的代稱，使得這首歌可當作情歌或非情歌來解讀。同時也因為盧國沾的功力，往往把感情內容用非情歌的技巧抒寫。〈夢想號黃

包車〉甚至讓觀眾覺得自己是在傾聽盧國沾的心聲：「逢人問我怎可帶他遠去，自己增加了負累」，像極了盧國沾推動「非情歌運動」的夫子自道。其實以盧國沾的江湖地位大可不必推動任何東西，現在要逼唱片監製接收「非情歌」，確實是可謂「自己增加了負累」。

〈螳螂與我〉是盧國沾另一首題材獨特的作品，它用軟性的手法寫反戰的題材，並以螳螂作比喻。這首歌觸及當年使香港飽受困擾的「越南船民」問題，歌詞引申出小市民在大時代裏顯得螳臂當車般的無奈。這種寫作風格在當時非常罕見，是極富盧國沾風格的佳作。盧國沾善於將沉重題材寫進流行歌詞，足見其功力所在。〈螳螂與我〉乃是盧國沾「非情歌運動」的經典作品，黃霑曾在訪問中謂非常欣賞〈螳螂與我〉，認為它在香港流行歌詞史上應佔有一席位置。另一首〈唐吉訶德〉則首次把唐吉訶德的故事寫入流行曲，屬於非常新鮮的嘗試，當中的深層意義是讓聽眾反過來追溯唐吉訶德的故事，了解他為何要擋風車，為何被認為是瘋子等等。〈唐吉訶德〉的成功，恰恰證明了不可低估流行曲的影響力，聽眾聽後會主動去找有關文學作品去作進一步了解，可謂通識教育的上佳題材。同時，唐吉訶德挑戰風車被認為是瘋子，與盧國沾在香港推動「非情歌運動」也有異曲同工之妙。雖然流行曲最終也是情歌主導，但非情歌也帶來過不少衝擊。當時也另有一些例子，如一系列出自盧國沾

手筆的麗的電視劇主題曲;當然單由盧國沾來推動「非情歌運動」仍稍嫌勢孤力弱,但作品如張立基的〈冒險家樂園〉就十分突出,「憑單臂冒進」是盧國沾一貫既有的傲氣的展現,亦是孤身作戰的自我剖白。

八十年代初期至八十年代中期,盧國沾為香港當時最重要的詞人之一,產量非常高。可惜後來因種種原因,盧國沾已經逐漸減產。按黃志華的統計,盧國沾在 1985 年和 1986 年以後填詞數量逐年減少。及至九十年代,盧國沾再幾乎再沒有寫任何作品,可見「非情歌運動」之後,盧國沾已進入擱筆狀態。然而,他的作品對今天的詞人有著深遠的影響。近年「非情歌」也有所發展,一張大碟往往在十首歌曲中夾有一兩首「非情歌」,如林夕作品〈黑擇明〉叫人珍惜生命,〈夕陽無限好〉叫人珍惜眼前人等。林夕雖然沒有提倡「非情歌運動」,這畢竟也是盧國沾「非情歌運動」的一種迴響,它正在教育和影響聽眾,讓大家從中也有所得著。

■ 曲目

〈你還愛我嗎？〉　（唱：達明一派　曲：黃耀明　詞：潘源良；1988）

〈十個救火的少年〉　（唱：達明一派　曲：黃耀明　詞：潘源良；1990）

〈沒有發生的愛情〉　（唱：林憶蓮　曲：倫永亮　詞：潘源良；1991）

〈數字人生〉　（唱：林子祥　曲：Sandy Linzer, Denny Randell　詞：潘源良；1986）

〈一點意見〉　（唱：葉蒨文　曲：鮑比達　詞：潘源良；1987）

〈國旗〉　（唱：林子祥　曲：不詳　詞：潘源良；1989）

〈沒有張揚的命案〉　（唱：達明一派　曲：劉以達　詞：潘源良；1988）

〈幸福摩天輪〉　（唱：陳奕迅　曲：Eric Kwok　詞：林夕；1999）

〈葡萄成熟時〉　（唱：陳奕迅　曲：Vincent Chow, Anfernee Cheung　詞：黃偉文；2005）

〈再度孤獨〉　（唱：甄妮　曲：伊滕薰　詞：林振強；1984）

〈夢想號黃包車〉　（唱：甄妮　曲：顧嘉煇　詞：盧國沾；1984）

〈螳螂與我〉　（唱：麥潔文　曲：泰來　詞：盧國沾；1983）

〈唐吉訶德〉　（唱：麥潔文　曲：宋遲　詞：盧國沾；1984）

〈冒險家樂園〉　（唱：張立基　曲：黎小田　詞：盧國沾；1986）

〈黑擇明〉　（唱：陳奕迅　曲：C.Y. Kong　詞：林夕；2006）

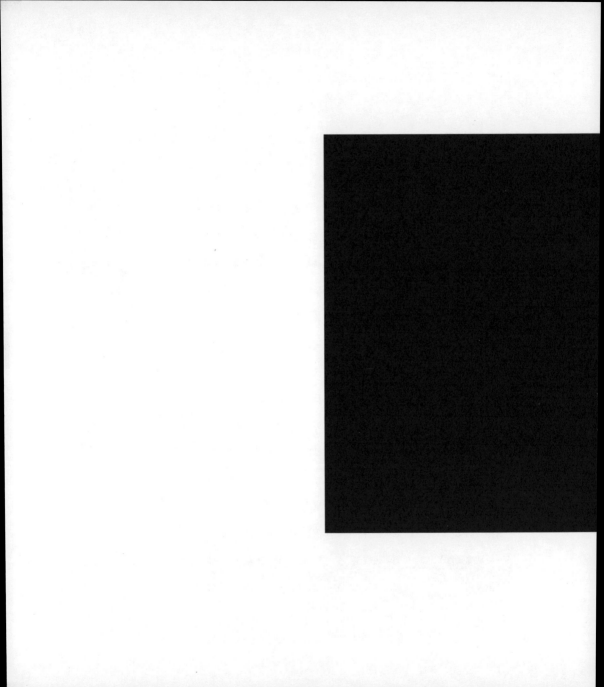

IO 青葱歲月

昨
夜
渡
輪

往
日
歌
聲

八十年代初，城市民歌曾經在香港流行樂壇掀起一陣熱潮，不但擴闊香港流行曲的論述層面，也培育了不少流行音樂人。當時香港大專界受到台灣現代民歌的影響而掀起民謠風，香港專上學生聯會在 1980 年曾經舉辦「大專民謠風」，旨在鼓勵大專同學創作健康、清新和具積極意義的歌曲，希望藉此改變社會風氣。香港浸會大學的大專會堂當年可謂香港民歌的搖籃，不少香港音樂人都曾在此度過一段唱詠民歌的日子。

香港城市組曲

　　城市民歌題材與一般主流作品不同，不少帶有香港情懷，主要講城市人心聲、鄉土之情等等。八十年代初，香港掀起一股城市民歌或校園民歌的創作風氣，讓許多學生歌手集作曲、填詞及演唱於一身來參加比賽，結果出現了很多由年輕人創作及主唱的非主流作品。比賽之外，也有唱片公司為這些民歌出版專輯，如《香港校園民歌創作專輯》、《香港城市民歌》等，提供很多機會予當時的年輕人。這些作品可能較為另類，題材較為廣泛，創作空間也較廣闊，在作曲、填詞及演唱方面，也以非主流方式表述，與一般流行曲很不一樣，也反映了當時社會心態。部分參與創作城市民歌的，不管台前幕後，如今也在主流樂壇佔一席位，如鼎鼎大名的林夕、小美等，值得指出的是，韋然（現在被稱為「香港另類音樂教父」）在城市民歌創作中就有過不少突破性的嘗試。他亦在 1982 年出版《香港城市組曲》，該大碟中以香港不同地區為題，如〈南丫島的故事〉、〈淺水灣的早晨〉是以香港的不同景點帶出不同的題材，如情歌、談社會或教化意味較重的各類作品，可謂是以城市民歌為題的概念大碟，十分值得樂迷留意。

校園民歌在八十年代初令不少香港大專學生趨之若鶩，當時唱城市民歌的歌手往往通過各式各樣的比賽，在香港樂壇繼續發展，當年香港電台主辦很多民歌比賽（如香港電台城市民歌創作比賽 1981），後來也有不少流行作品，如區桂芬、葉源春主唱的〈問〉亦由唱片公司輯錄出版。李炳文主唱的〈昨夜的渡輪上〉更是香港城市民歌的經典，亦曾被劉德華重唱。另一方面，城市民歌又特別喜歡把生活點滴剪裁入句，充分體現香港獨特文化，如小輪、南丫島、淺水灣等，抒情部分又不會太激揚，反而有一種雋永的味道。此外，資深音樂人潘健康也有參與民歌創作，並認為城市民歌的創作往往與香港政治前途有關，創作人會將個人對香港的關心放在歌曲創作中，如戰爭與人性的題材等。所以城市民歌很大程度上將主流歌曲不關心的問題，勇敢展示在作品之中。這些小眾歌曲也影響到主流流行曲的走向，八十年代末的主流作品如達明一派作品就較具城市味道。當年城市民歌雖集中在小眾圈子，不少歌手後來也成為主流樂壇的生力軍，如區瑞強、林志美等。林志美後來更成為主流歌手，作品如〈偶遇〉富有民歌味道，延續至今的有〈偶然相遇〉（〈偶遇〉的延續版）。八十年代城市民歌的風氣，給予當時有志於創作和主唱的朋友不少學習機會。近年城市民歌不算太流行，偶然也有擅唱民歌的歌手及其作品出現，如林一峰的作品便極富於民歌氣息，風格清新，題材也接近民歌，可謂民歌的另一種 crossover（跨界混合）。所以林一峰的作品相對顯得獨特，如〈雪糕車〉便寫

出童年在屋邨成長的生活點滴。

八十年代，香港城市民歌的創作風氣驅使了不少機構主辦創作比賽，讓有興趣的朋友通過比賽來展示自己的才華，並藉此躋身樂壇。當年林夕的得獎作品〈雨巷〉，創作靈感便是來自詩人戴望舒的新詩〈雨巷〉；把新詩放進歌詞的寫法也反映出民歌的校園風氣較重，文學與歌曲可以產生 crossover 的效應，與主流歌曲的寫法迥然不同。除了歌手和創作人，一些具有城市意識的詞人（如潘源良）甚至同時創作新詩和歌詞。當時香港特別受到台灣的「中國現代城市民歌運動」影響，把新詩譜上音樂變成歌曲，夏妙然就主唱過由余光中作品譜曲而成的〈茫〉。

韋然漫談城市民歌

韋然在八十年代香港的城市民歌熱潮中，扮演過非常重要的角色。韋然謂當時醉心於創作英文民歌，寫的中文民歌卻是受到台灣民歌運動的作品如〈龍的傳人〉、〈鄉間的小路〉所帶動，開始反思香港其實相當缺乏這一類型的創

作，從此開始嘗試創作中文民歌。面對台灣城市民歌的影響，香港城市民歌在發展上有兩種做法，一是按照台灣模式，以新詩作為歌曲的基礎；另一種方法則是以粵語嘗試創作民歌，於是韋然便把自己已寫好的英文民歌改寫為中文民歌。由於語言的關係，粵語民歌的限制亦較英文民歌為多。當年有不少作品的曲詞也是由韋然一手包辦，如〈足印〉及以城市民歌為題的概念大碟《香港城市組曲》。收錄在《香港校園民歌創作專輯》中的〈足印〉，與〈淺水灣的早晨〉同時流行起來，〈淺水灣的早晨〉由羅富國師範學院的業餘音樂人去組織和主唱，並打進香港電台歌曲流行榜。〈足印〉與〈淺水灣的早晨〉之所以能夠成功進佔流行榜，主要是因為這兩首歌曲皆為抒發生活感受的小品，屬於主流情歌以外的題材。另一方面，香港大學當時亦有主辦「香港週」活動，韋然就曾為大會寫過一些作品讓同學去唱，並計劃把這些歌曲改成中文，結果花上一段時間輯錄成《香港城市組曲》，並且在香港主流樂壇引起一陣迴響。

香港城市民歌有著強烈的城市意識。城市民歌熱潮掀起後，也豐富了主流流行曲的城市意識，如《香港城市組曲》中便談及香港前途、烏托邦及移民潮等問題，也有關於香港風土人情的描寫如〈黃大仙有個菩薩仔〉、〈南丫島的故事〉等。韋然指出，當時他所寫的作品多達卅首，最後只選輯錄了十首。當中最大的啟發是原來城市民歌也有獨特的市場價值，唱片發行後不到半年便能

賺錢。《香港城市組曲》也在報章引起了熱烈討論（主要圍繞著「這些歌曲能否算作民歌」的話題）。韋然在報章回應指出，這些歌曲乃是具有民謠風格的歌，將來能否成為民歌卻需要經得起時間考驗，但無可否認，這些歌曲給予大家思考的空間，踏出了香港歌曲創作的新路向。

韋然的創作非常多樣化，民歌以外還有兒歌和主流歌曲如汪明荃的〈凍咖啡〉等，所以便被稱為「香港另類音樂教父」。所謂「另類」，韋然認為那是指非大眾常見的曲式，如二十年前的 R&B, Ragger 和 Hip-hop 等，迄今卻已成為音樂主流。由此可見，一個健康的樂壇十分需要另類來衝擊主流，擦出更大的火花，為樂迷提供更多選擇。回顧過去，每次的新衝擊也為樂壇帶來生力軍。如無獨立音樂的發展，主流亦只會停滯不前，不斷萎縮。近年，韋然努力衝擊主流，為樂壇注入新血來使凝固了的血液更流通；於是找來日本樂隊灌錄了〈麥當娜的艷舞台〉等風格非常多樣的作品。至於主流樂壇能否接受，則是未知之數。韋然認為獨立音樂的把關人也需要胸襟，要包容各種歌曲歌手，彼此共存，不能太計較經濟效益，扼殺創作聲音。近年大公司的製品沒落，電腦發展迅速發展，也造就了大量 DIY 的唱片。DIY 的作品發表機會很少，倘若主流媒體開放獨立頻道予本地創作，相信香港樂壇會愈來愈蓬勃，反之，香港音樂或會步向死亡。

■ 曲目

〈南丫島的故事〉　（唱：黃汝燊、龍影霞　曲：韋然　詞：韋然；1980）

〈淺水灣的早晨〉　（唱：蔡美璞　曲：韋然　詞：韋然；1980）

〈問〉　（唱：區桂芬、葉源春　曲：區志華　詞：區志華；1981）

〈偶遇〉　（唱：林志美　曲：李雅桑　詞：鄭國江；1984）

〈偶然相遇〉　（唱：林志美　曲：林志美　詞：劉志文；2006）

〈雪糕車〉　（唱、曲、詞：林一峰；2003）

〈茫〉　（唱：夏妙然　曲：黎允文　詞：余光中　編詞：伍自強；1980）

〈龍的傳人〉　（唱：李建復　曲：侯德健　詞：侯德健；1978）

〈鄉間的小路〉　（唱、曲、詞：葉佳修；1979）

〈足印〉　（唱：鄧惠欣　曲：韋然　詞：韋然；1980）

〈黃大仙有個菩薩仔〉（唱：陶贊新、黎沅君、盧世德　曲：韋然　詞：韋然；1982）

〈凍咖啡〉　（唱：汪明荃　曲：韋然　詞：韋然；1994）

〈麥當娜的艷舞台〉　（唱：Shibuya Central　曲：岩本豐、柿沼憲太郎　詞：韋然；年份不詳）

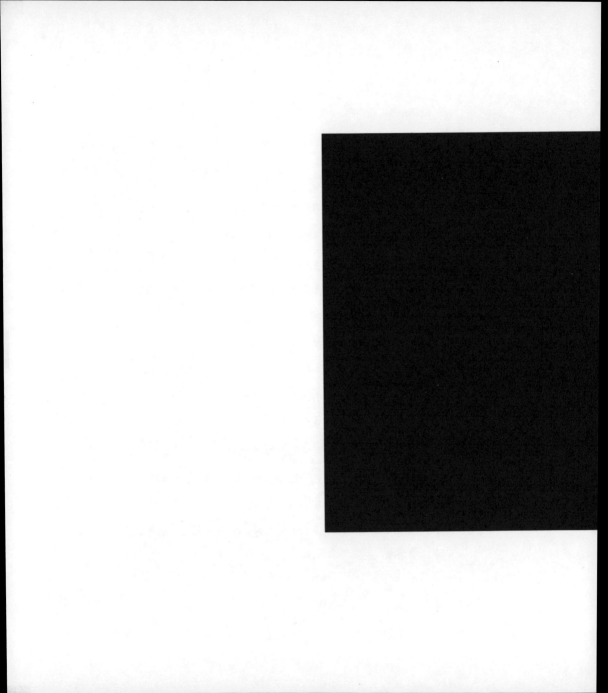

II 光輝歲月

樂隊組合 叱咤風雲

　　八十年代中期，香港流行樂壇興起了一陣樂隊組合熱潮，但卻有別於六十年代的樂隊潮流；八十年代中後期的香港樂隊組合以創作中文歌曲為主，題材寫法也有別於主流作品，既對香港流行音樂作出正面衝擊，也具體呈現了不少重要的文化現象。樂隊組合作品題材比較另類，亦愛起用專用的新進詞人，為香港流行樂壇培育了不少人才。

馬路天使——陳少琪

　　陳少琪是跨越幾個年代的詞人，在八十年代早期的樂隊風潮中，他是達明一派的專用詞人，但他們彼此間的合作，卻是從誤打誤撞開始的。在八十年代，陳少琪跟隨劉以達學習樂器演奏而成為好朋友，眼見當時的樂隊所唱的主要改編自日本的流行曲，所以很想一起合作搞一隊英倫派樂隊，並將當中的原創歌曲變成中文歌，成為一些可陪伴聽眾成長的歌曲。於是他們便做了很多demo（樣本）寄給唱片公司，終於得到簽約的機會。不久，乘著當時的樂隊風潮，達明一派便快速冒起。

　　樂隊曲詞的風格與主流迥然不同。雖然歌詞在樂隊音樂中往往不會被要求，聽眾也不會期望組合或樂隊的歌詞帶有強烈的信息。然而，陳少琪自稱他的聽歌習慣是先會留意歌詞，認為如缺乏有意思的歌詞，即使旋律再好也很容易被時間所淘汰。正如鄭國江所言，旋律是吸引聽眾的先決條件，歌詞卻細水長流地深入民間。

　　至於達明一派的歌詞在當時是屬於非常新鮮的嘗試，當中抒寫了很多年

輕人的心態，對人生的看法等等，這都取材於當時的社會風氣及所見所感，並成功描繪出即使在八十年代經濟最發達的時候，香港人亦面對很大的困擾，如回歸前香港人的憂慮等。這些社會氣氛聚集了很多能量，讓陳少琪可以自由發揮，他亦特別花上大量時間去經營達明一派的歌詞。陳少琪與黃耀明的共識就是不要下任何判語，如〈馬路天使〉、〈溜冰滾族〉就只是將香港浮世繪呈現出來。後來才發現這是一個很好的角度，不但能營造畫面感，還可讓聽眾慢慢地去咀嚼箇中深長意味。陳少琪那視像化的歌詞就非常能夠配合當時音樂影帶的興起，如〈今夜星光燦爛〉中就有皇后像公園、燈光裏飛馳等意象，歌詞本身成為音樂影帶的基礎。

　　一般人會認為樂隊歌曲總是圍繞社會的種種問題作出控訴，被認為是負能量。但當陳少琪將之發展為正能量時，反而可帶動聽眾反思社會現象和思潮。陳少琪的作品特別強調城市空間，筆下一系列作品完整地體現了本土現象，聽眾可以跟著陳少琪在香港城市空間中行走。早期洛楓就有論文對陳少琪歌詞的遊蕩意識作出研究。陳少琪自謂這與自己不愛靜靜坐下來，反而很喜歡遊蕩的性格有關。他尤其喜歡駕車尋找靈感，看看海灘和山頂，尋找靈感的過程中就像拍 MTV 一樣。這其實牽涉到詞人的性格和本質，陳少琪全世界四處去，所思所感亦愈來愈豐富。因此歌詞對於陳少琪來說，乃是一種自我抒發，可以坦

白地透露自己的人生觀。流行歌詞雖被視為商品，詞人的性格與喜好卻可造就強烈的個人風格，觀點和特質也完全浮現在作品中，如林夕歌詞的風格便較為哀怨。早期樂隊詞人就以陳少琪、林夕、劉卓輝等最具代表性，分別自成一家。

另一方面，在八十年代香港流行歌詞的發揮空間又與現在的有所區別。陳少琪表示，當時有原始的創作衝動，現今科技發達，網絡世界早已打通各種媒介，卻未見很大的創作火花出現。主要原因是今天的創作有太強的模仿性，所做的往往是市場現成的風格，極少予人耳目一新的創作。相反，當日唱片公司收到太極、凡風及 Raidas 的 demo，那份驚喜自然比今天的大得多。有人認為，現今樂壇向市場傾斜的情況嚴重，結果影響歌曲創作趨向保守。陳少琪指出，從創作角度看，很難預算什麼是安全保證。因為究竟什麼是市場，創作人永遠無法得到完全的信息，往往是察覺到市場上缺乏某一類作品，創作人便大膽去嘗試，而非重複市場上的作品。如《李克勤演奏廳》和《李克勤演奏廳 II》這兩張大碟就是把歌手和樂隊聚在一起一次性錄音，說穿了也是沿用舊有的現場樂隊演奏概念；只是自從有了科技化錄音，這種即場錄音很久已沒人做過罷了，結果反應非常好，後來《大會堂演奏廳》更成為全年賣碟王。由此可見，所謂「翻炒」，如能配合歌手也可生產出另一種創意。究竟市場影響詞人

抑或詞人帶動市場，這往往很難說得清，詞人的嶄新嘗試畢竟可以發掘很多流
行歌詞的可能性。

說不出的未來——劉卓輝

　　在香港樂隊潮流中，另一位重要詞人要數曾經為 Beyond 寫下如〈大地〉、
〈長城〉、〈歲月無聲〉、〈灰色軌跡〉等名作的劉卓輝。他自謂自己的風格較
適合替樂隊寫詞，特別是替 Beyond、Fundamental 寫詞似乎較能有所發揮。據
劉卓輝憶述，1983 年，Beyond 參加了一個樂隊比賽並獲得冠軍，當年劉卓輝
便開始留意 Beyond，並藉著在音樂雜誌工作之便，給他們做訪問，從此認識了
Beyond。幾年後，Beyond 的經理人住在劉家，推薦劉卓輝去看 Beyond 的「再
見理想演唱會」（1986）；他們後來的唱片公司老闆 Leslie Chan 也有到場，於是
一拍即合。後來劉卓輝在一個填詞比賽得到冠軍，Leslie Chan 發現劉卓輝的填
詞才華，加上劉卓輝又認識家駒，很快便開始了與 Beyond 的合作。

　　八十年代中後期，香港流行樂壇的樂隊較為另類，與主流歌手的最大區別

就是樂隊往往有專用詞人。專用詞人與樂隊溝通較多，作品更能清晰凸顯詞人的風格。但劉卓輝的情況卻很難說是「御用」，因為 Beyond 四子（黃家駒、黃家強、黃貫中、葉世榮）也會填詞，劉卓輝則是以「每張唱片一首歌」的數量與 Beyond 合作，與林夕和 Raidas、陳少琪與達明一派的關係不盡相同。劉卓輝的作品在夏韶聲主唱的《說不出的未來》大碟（1986）最為集中。當時劉卓輝剛進入填詞界，〈說不出的未來〉即大膽抒寫了香港被九七問題所籠罩的狀況和港人的疑惑。這項主題非常適合非主流歌手夏韶聲的風格。到了 Beyond 時期，劉卓輝的歌詞題材更有別於一般作品，名作〈大地〉、〈長城〉就有強烈的政治涵義。這大概與劉卓輝的創作模式有關。劉卓輝往往不擬設題材便去寫，一般情況是寫詞前不斷聽該首歌的 demo，然後隨心寫下歌詞。與 Beyond 合作，則更多是由 Beyond 在 demo 上寫下歌名，彼此就不作更多的交流了。而〈大地〉、〈長城〉全因為旋律很容易令人填上這種風格的歌詞；因為 Beyond 所創作的旋律，與當時社會情況密不可分。如 1988 年台灣解除禁令，很多老兵回大陸探親，恰巧劉父的朋友也是老兵，跨越海峽四十年後，終於 1988 年才能重回內地，當時，劉卓輝便是一路陪同著這位老兵。這個過程給劉卓輝很大感觸，所以特別將這種感情放在〈大地〉。至於〈長城〉則是對大時代大事件作出回應。

　　因為每個樂隊都有不同的風格，走不同的路線，香港流行樂壇其時可謂百花齊放。老牌詞人黃霑、盧國沾和鄭國江也仍然活躍，八十年代冒起的林振強、向雪懷屬於第二代詞人，而劉卓輝則屬於八十年代較新的一代，故可謂「三代同堂」。樂隊組合給予詞人更大的創作空間，如林振強也與 Beyond 合作過，寫下了他在主流創作中不曾出現的題材。劉卓輝指出，替樂隊寫詞也極少出現「退貨」的情況，樂隊也不會要求詞人寫主流歌詞。即使是劉卓輝所寫的〈情人〉也不是一般情歌，因為他根本不想寫單純的男女感情，而是想抒寫九十年代初一個香港人跟一個大陸人談戀愛所遇上的困難和阻隔。「多少春秋風雨改，多少崎嶇不變愛，多少的唏噓的你在人海。」當中的「阻隔」便彷彿有如第三者。

　　除了夏韶聲和 Beyond，劉卓輝也曾為民間傳奇寫〈無名戰爭〉，為 Fundamental 寫〈告別英倫〉，作品與香港的政治環境及未來密切相關。劉卓輝謂當時廿多歲，早在唸書時已非常關心政治，寫歌詞便順理成章將對政治、時事的觀點裁入歌詞。當年的〈告別英倫〉就予人震撼之感，大概樂隊給詞人不同的空間，詞人的發揮又再震撼聽眾，如 Raidas 和林夕就最擅講人際關係。不過，劉卓輝對年輕人是否關心這類題材表示懷疑，寫這種題材只是基於自己的興趣，加上合作的音樂人又願意接受這種歌詞。究竟普羅大眾中有多少人喜歡

這類作品？劉卓輝認為在八九十年代應該有若干觀眾喜歡，2000 年以後就難說了。例如劉卓輝的第一首詞〈說不出的未來〉的類型，在今天已幾乎絕跡主流樂壇，劉卓輝近年與黃貫中亦合作過類似作品，但現在可以寫這種題材的機會其實是很少的。例如黃貫中才適合唱某些題材的歌曲，而他在市場和宣傳上也有這個地位推廣這些歌，因此有很多客觀因素影響了這些非主流歌曲的面世機會。

在眾多作品之中，劉卓輝較喜歡早期的〈長城〉、〈歲月無聲〉和中期的〈友情歲月〉。喜歡〈友情歲月〉的原因，是因為它非常流行，尤其在中國內地，大概是電影與流行曲的化學作用。而 Beyond 之所以深受歡迎，劉卓輝的詞佔有很重要因素，最有趣的是，劉卓輝雖然認識 Beyond 多年，創作上卻一直沒任何交流 —— 往往經由第三者把歌譜交給劉卓輝，他在完成歌詞後傳真出去，最後要到唱片推出後才知道自己的歌詞的演繹效果。劉卓輝認為這種關係和處理非常舒服，因為他不習慣與監製或歌手討論歌詞，只把填詞當作個人創作，更不希望在對方指示下干擾創作。更多的情況是，即使有人給予指示，但最終目的還是只要一首情歌。劉卓輝認為，這根本不值得花時間去討論。

在芸芸香港流行歌詞作品中，香港流行樂隊的創作向來以風格及題材創新

見稱；其中，劉卓輝扮演了重要的角色。值得指出的是，劉卓輝的作品往往代表了一代年輕人的想法。八十年代中期的詞人，作品既與老一輩的有所不同，後來又進入了主流，這對九十年代詞壇來說，有著非常正面的衝擊。

忘記他是她——周耀輝

八十年代，香港流行樂隊的作品雖然較為另類，卻出乎意料地受到歌迷歡迎；特別是在歌詞文字和題材上的獨樹一幟，使得流行歌詞的道路更加開闊。周耀輝在樂隊年代已開始填詞，當時的創作環境和空間也相對地開放，加上他剛開始寫詞，由於少不更事，沒有思想包袱，故能大膽去嘗試不同的創作方式；這種青春感覺到今天雖然有所改變，但周耀輝在十多年的填詞工作上，亦或多或少地延續了青春和輕狂的感覺。創作與生活往往很難分開，周耀輝在 1992 年和 1993 年完成了達明一派的大碟後便離開香港到荷蘭生活，當時唱片公司速遞磁帶 demo 到荷蘭，然後再由他把完成的手稿傳真到香港，可以想像，那是多麼費時失事。近年科技發展為信息傳遞提供了很大的便利，即使周耀輝不在香港，也可與中國兩岸三地的音樂人合作。

　　周耀輝發表歌詞之外，還發表文學作品，如〈愛彌留〉既是替黃耀明作曲的歌詞又是新詩。試看其中一段：「請收起你的溫柔，浮在水仙中的殺手，請收起你的風流，垂在鐘擺間的藉口。明白我始終必須遠走，但請不要為我憂愁，蝴蝶總比沙丘永久，但請相信我的荒謬。縱使真的不想遠走，明白我始終必須遠走……」堪稱為文采飛揚的佳作。所謂「歌詞」與「新詩」，兩者最大的區別在於形式 —— 歌詞需要配合旋律，亦需要配合格局，然後才可動筆，純文學作品則基本上可以為所欲為。至於流行歌詞是否文學？周耀輝表示，對他來說仍未有定案，反而傾向重視作品的好壞，有時歌詞會接近散文多一點，有時接近詩多一些，有時候甚至會接近寫得不好的散文或寫得不好的詩。所以周耀輝不介意自己的作品是否能躋身於文學殿堂。他認為這也不是個人可以決定的，而是由評論人和時間來印證的。聽眾十分喜歡周耀輝在樂隊時期的作品，那可說是一個時代。八十年代末，九十年代初，香港出現了很多不明朗、不穩定，也比任何時候都給予政治、民生和感情更多的想像空間。恰恰因為很多不明朗的因素，反而出現了很多可能。詞人「周耀輝」的誕生，宏觀來說是時代給予的空間，微觀一些就是達明一派的因素，因為黃耀明和劉以達也是寬容開放的創作人。周耀輝為他們寫第一首歌詞〈愛在瘟疫蔓延時〉時，基本上還不明確知道流行曲是否可以這樣寫；後來的〈天花亂墜〉更被認為太俚俗，竟然談及炒過芥菜幾棵！然而，達明一派一直給予足夠的發揮空間，加上周耀

輝感到自己可以寫但又不知道到底有多少機會，就更加盡量放膽去寫，結果做出了很多不一樣的作品。

　　唸比較文學出身的周耀輝，對性別的文化議題特別敏感，自謂從小愛每事問，包括性別或道德的問題的周耀輝，當年創作的〈忘記他是她〉觸及了很少歌詞會處理的課題，故當年表現可謂一枝獨秀。從前周耀輝以所學的文學理論嘗試解釋什麼是「文學」，原來大凡可通過文字使我們習慣了的觀察一旦變得陌生，就可稱之為「文學」。即如新詩描寫一張桌子也會變成另一回事，讓我們重新明白究竟是什麼使一張「桌子」成為一張「桌子」的。周耀輝受這種想法所影響，讓他知道不能對每件事都習慣成「理所當然」的地步，所以他的基本態度就是「不一定是這樣的」。寫〈忘記他是他〉時，周耀輝便思考到底男人是否理應如此，而女人又是否那樣，並藉著歌詞表達這種疑惑，所以就有了〈忘記他是她〉的抒發。周耀輝自謂自己的性情不屬於上街喊口號、拉橫額那一類憤世嫉俗的人。在不以行動來表達的情況下，最好的抒寫工具便是文字 —— 因為用行動去爭取的東西，需要有清晰的目的，然後才可以一呼百應。周耀輝自己卻又不大相信一些很清晰的目的，反而希望以歌曲刺激聽眾；尤其喜歡那種不明朗，半明半昧但又似乎包含多種意思和可能的東西。歌詞中所謂的憤世嫉俗，就是不希望有固定的看法，也不希望把聽眾推向另一種「固定」。

　　周耀輝多年來藉歌詞表達自己的世界觀，至今仍在延續達明一派時代的試驗。特別是周耀輝認為自己那一代詞人的優勢和好處，就是寫作空間很大，所以他很快便建立起「徘徊在主流與另類之間」的風格；現在彷彿是一種延續，聽眾亦會對周耀輝下一首歌詞到底是主流抑或另類而感到好奇。監製通常不會要求他寫淺白或慘情的歌，這大概與周耀輝作品夾雜了大量非情歌有關，又或許是早年寫了大量達明歌詞而給予監製另類的印象，很自然便會認為周耀輝是另一種詞人。周耀輝也許會關心：聽眾歌迷到底想聽什麼樣的歌詞？歌手盛載到怎樣的內涵？監製們卻非常清楚周耀輝的底線，又或者有什麼是他做不到的。確實，聽眾的需要也會對詞人產生影響。八十年代末，九十年代初的詞人較幸運，可以寫自己喜歡的東西，發展出各自擅長的風格（如林夕、陳少琪、周耀輝等）。相對之下，新一代詞人的成長背景，畢竟已是充滿林夕和黃偉文歌詞的城市。監製亦會以林夕和黃偉文的歌詞的風格和特質為準，填詞新秀自然較難發展出自己的空間。這與新詞人的才氣未必有關，而是時勢使然。

■ 曲目

〈馬路天使〉　　　（唱：達明一派　曲：劉以達　詞：陳少琪、黃耀明；1987）

〈溜冰滾族〉　　　（唱：達明一派　曲：劉以達　詞：陳少琪；1987）

〈大地〉　　　　　（唱：Beyond　曲：黃家駒　詞：劉卓輝；1988）

〈長城〉　　　　　（唱：Beyond　曲：黃家駒　詞：劉卓輝；1992）

〈歲月無聲〉　　　（唱：Beyond　曲：黃家駒　詞：劉卓輝；1989）

〈灰色軌跡〉　　　（唱：Beyond　曲：黃家駒　詞：劉卓輝；1990）

〈說不出的未來〉　（唱：夏韶聲　曲：李壽全　詞：劉卓輝；1986）

〈情人〉　　　　　（唱：Beyond　曲：黃家駒　詞：劉卓輝；1992）

〈無名戰爭〉　　　（唱：民間傳奇　曲：民間傳奇　詞：劉卓輝；1988）

〈告別英倫〉　　　（唱：Fundamental　曲：陳光榮　詞：劉卓輝；1987）

〈友情歲月〉　　　（唱：鄭伊健　曲：陳光榮　詞：劉卓輝；1996）

〈愛彌留〉　　　　（唱：黃耀明　曲：黃耀明　詞：周耀輝；1990）

〈愛在瘟疫蔓延時〉（唱：達明一派　曲：劉以達　詞：周耀輝；1989）

〈天花亂墜〉　　　（唱：達明一派　曲：黃耀明　詞：周耀輝；1989）

〈忘記他是她〉　　（唱：達明一派　曲：黃耀明　詞：周耀輝；1989）

來忘抹錯對　來懷念過去
曾共經患難日子　總有樂趣

不相信會兌現　不感覺利時踏
在美夢裏競爭　每日拼命爭取

我已背上一身苦困後悔與唏噓

你眼裡卻此刻充滿淚

這個世界已不知不覺的空虛

Woo⋯ 不想你別去

《光輝歲月》 BEYOND

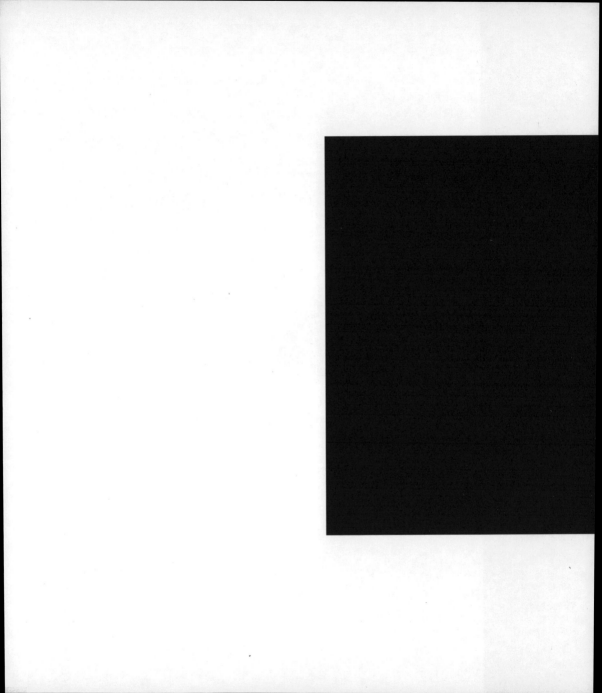

12 美中不足

跨越媒體　盛世浮華

踏入九十年代，隨著跨國資訊流通，以及族群遷徙等因素，新的文化疆界開始出現。與此同時，一些媒體也不斷在解體和重組，形成相互牽涉式的跨媒體新組構。當全球化資本主義日漸成熟之際，跨國集團進一步壟斷市場，唱片業與其他商業機構的關係更加密不可分，流行曲、偶像制度與商品消費的共謀亦發揮得更加淋漓盡致。在這樣的市場運作之下，唱片銷量再不是唱片業主要收入來源，流行音樂盛世風華之下隱現危機。

向雪懷從跨媒體說起

八十年代中後期，粵語流行曲開始與很多新興媒體發展不同的合作。向雪懷不論在廣告或卡拉 OK，均參與了很多合作計劃，對於九十年代初的跨媒體發展十分熟悉。他指出，唱片公司的發展方向及歌手的形象，也會對詞人造成限制。向雪懷認為最要緊的是對合作班底有信心，找誰作曲和寫詞，完全是基於對對方的信任。如果沒有長遠合作的關係，往往不能使歌手有所發展。所以九十年代傾向商品與唱片公司合作，歌曲就變成商品或歌手的宣傳媒介，唱片公司的資源也不會投放在歌手身上，而是放在宣傳經費上。這對推廣流行音樂有很大的影響。對唱片公司來說，傳統計算方法非常簡單：只有唱片銷售的成績作收益。這卻遠不如當年〈那有一天不想你〉推出市場時，已得到電訊公司予以天文數字的金額作為投資和推廣那般收效宏大。

商品與流行曲的掛鈎無可避免，理論上兩者可以達致雙贏。後來市場情況有所改變，投資者甚至不會投資在音樂製作上，只是做一些市場推廣工作，然後把流行曲投放到市場。此時，唱片公司已賺不了錢，只能遵從這些商業法則。結果流行音樂已不代表流行文化，香港歌星在形象上也代言不了商品，如

中國市場的韓星代言就佔去百分之三十。香港作為流行文化工業的生產地，應重新思考香港流行曲的位置。黃霑在其博士論文中指出，九十年代以後，香港流行曲已向為商品服務嚴重傾斜。

　　向雪懷指出：更甚的是卡拉 OK 的毒素已滲入香港流行曲。從前香港音樂人很多時候面對觀眾，如今歌手於現場演唱時，歌曲如非卡拉 OK 式的話就完全不能駕馭，結果演唱水平便大大下降。現今很多歌詞的問題在於「簡單但不明所以」，尤其是自譴情歌如〈爛泥〉根本幫不了歌手上位，也覆蓋不了很大的聽眾群，只是標誌了一個年代的側面。向雪懷強調，優秀流行歌詞實在不少，而且每個詞人也有不同的特色，需要摸索其他詞人的寫法，正如盧國沾置身於複雜環境，才會寫出如〈秦始皇〉這樣的佳作。他認為詞人的位置雖然微小，社會良心卻非常重要，因為歌詞是有目共睹，有耳能聽的，而且會流傳下去，因此詞人應有自我要求。一個人的精力有限，給低水準的歌手填詞是浪費精力。八十年代初，向雪懷為譚詠麟填詞的歌曲，適逢中國改革開放，很快便傳播到中國很多地方，廣受年輕歌迷的歡迎。

卡拉 O 不 OK

　　卡拉 OK 的興起對於九十年代香港流行樂壇帶來極大衝擊，由早期家庭式經營到後來的集團化，卡拉 OK 可謂逐漸主導了流行樂壇的發展。踏入九十年代，唱片公司與卡拉 OK 集團合作，不少「天王」、「天后」的 K 歌都高踞卡拉 OK 最受歡迎歌曲的榜首，廣告商亦利用 K 歌作為宣傳，卡拉 OK 市場競爭激烈，唱片公司需要以高成本 MV（音樂影碟）吸引消費者，一方面鞏固了偶像崇拜，一方面把流行曲的賣點引離歌曲本身。卡拉 OK 的興起徹底改變了流行樂壇的運作模式，亦讓流行曲從聽賞的藝術變為自娛的工具。

　　卡拉 OK 出現後，香港流行曲出現了 K 歌，即謂在卡拉 OK 會流行的歌曲。卡拉 OK 源自七十年代的日本，在八十年代末剛被引入香港時，人們對此新生事物覺得匪夷所思，為何在陌生人面前唱歌需要付款？非常難以想像為什麼會流行起來。因為卡拉 OK 開始時是在開放的大廳中唱歌，與現今卡拉 OK Box 的封閉空間有所不同。最初卡拉 OK 是家庭式經營，消費者只是唱一些 LD 碟（laser disc，鐳射影碟）中的歌曲，卡拉 OK 對於流行樂壇也只屬於寄生與附屬的性質。後來當卡拉 OK 變得集團化，才完全改變了卡拉 OK 的生態。

唱片公司發現 K 歌是一個很大的商機，於是早期 K 歌不能寫得太深奧。後來出現了專業的卡拉 OK 愛好者，K 歌又要加插一定難度。而且卡拉 OK 剛開始時往往是流行曲先流行起來，才再有卡拉 OK，後來卻發展為獨家試唱，亦為某一些歌曲可以在某集團的卡拉 OK 中興起而創作。樂迷很多時候便在 K 房而非電台或其他媒體接觸新歌，整個香港流行樂壇就這樣被卡拉 OK 所影響，令卡拉 OK 由原來的娛樂媒體變成宣傳工具。

　　早期卡拉 OK 往往把現成的電影或旅遊特輯片段剪輯起來，再把影像重新組織整合。自卡拉 OK 出現集團化以後，唱片公司即投放大量資源拍 MV，為流行曲注入了很多資本和靈感，樂壇也變得更加蓬勃。再者，因為 K 迷的要求愈來愈高，希望唱 K 同時有視聽之娛，這樣一來，便使得卡拉 OK 更加商品化。這個契機也讓流行樂壇可以拓展收入來源，創作一首歌在卡拉 OK 獨家試唱的收入可能遠勝於售賣唱片。前面所討論的廣告歌曲亦有同樣的效果。黃霑在博士論文中曾批評這些做法本末倒置，後來更變成唱片業轉而遷就卡拉 OK，生產 K 歌。黃霑認為流行曲從被聽賞的對象變成消費者發洩的渠道，歌手亦需配合卡拉 OK 作宣傳，成為唱片業經營時必須走的途徑。唱片監製亦會要求詞人寫 K 歌，與過往尋求更多人去聽，變成追求更多人去唱，於是歌詞便相對淺白，容易上口，避免用艱深的字眼。後來則開始要求有一點難度如〈李

香蘭〉，也不能染指太沉重的題材。K 歌同時亦需要配合歌手的形象，屬於全盤策劃的一部分，往往非常集中於某一種味道。這始終對流行曲創作和風格做成限制。

香港作家董啟章曾謂卡拉 OK 是妨礙大家溝通的集體工具，屬於自戀與懷想的娛樂。當消費者更喜愛卡拉 OK，卡拉 OK 也發揮了流行曲在歌詞以外的人際功能 —— 建構樂迷身份。也有不留意流行曲的人士，在一些應酬活動接觸流行曲；也有研究者認為卡拉 OK 乃是一種「情感的實踐」，提供了在幻想空間上的宣洩，消費者把平日不會宣之於口的感受實踐出來。所以卡拉 OK 的特質可能不在於其文化的功能，而是把流行曲市場擴大。K 歌歌詞甚至可能沒有很大的文學價值，也有切中普羅大眾某些情感的表達者，如〈飲歌〉。K 歌無可否認存在限制，林夕謂歌詞創作可能已是文學創作中最多限制的一種。一個優秀的詞人，就是要克服這些限制。林夕亦在寫很多 K 歌的同時，寫了一首〈K 歌之王〉。「還能憑什麼，擁抱若未能令你興奮。便宜地唱出，寫在情歌的性感。還能憑什麼，要是愛不可感動人。俗套的歌詞，煽動你惻忍。⋯⋯」〈K 歌之王〉帶有強烈的反諷意味，自嘲 K 歌歌詞「便宜」、「俗套」。因此如能運用詞人的創意，一些更有特色的 K 歌也有可能誕生。

■ 曲目

〈那有一天不想你〉　（唱：黎明　曲：林慕德　詞：向雪懷；1994）

〈爛泥〉　　　　　　（唱：許志安　曲：李峻一　詞：李峻一；2001）

〈李香蘭〉　　　　　（唱：張學友　曲：玉置浩二　詞：周禮茂；1990）

〈飲歌〉　　　　　　（唱：Twins　曲：伍樂城 @RNLS　詞：林夕；2004）

〈K 歌之王〉　　　　（唱：陳奕迅　曲：陳輝陽　詞：林夕；2000）

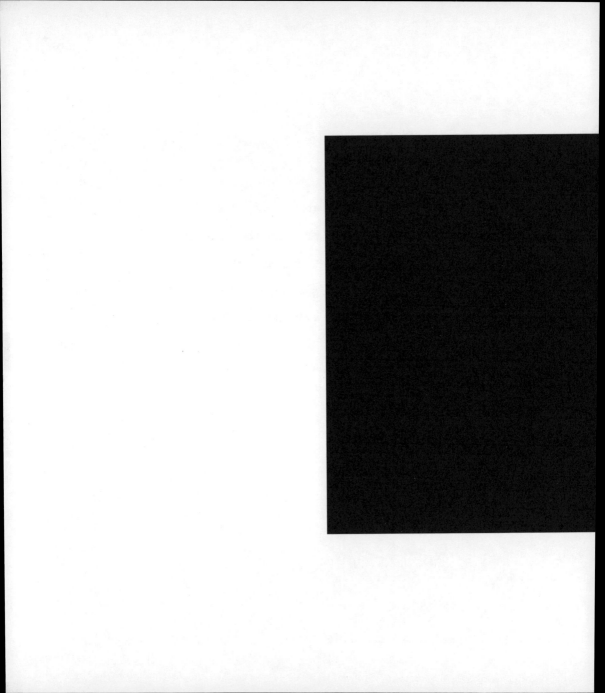

I3 最激帝國

天王年代　既好且壞

　　九十年代，隨著譚詠麟與張國榮引退，香港樂壇進入「四大天王」的時代。張學友、劉德華、黎明和郭富城冒起，令香港粵語流行曲熱鬧起來，這些偶像歌手的唱片銷量亦更上一層樓。「四大天王」外形出眾，「冧歌」迷倒萬千歌迷，他們的冒起亦令香港流行樂壇更加偶像化。從市場來看，這可謂是最好的年代，但亦由於「四大天王」幾乎壟斷香港流行曲市場，其他類型的歌手和歌曲的生存空間相對縮小，香港粵語流行曲的典型化問題變得愈來愈嚴重。

每天愛你多一些

　　在九十年代香港的樂壇和影壇，以至香港的流行文化上，「四大天王」可算是其中最重要的現象。九十年代之前香港流行樂壇是譚詠麟和張國榮的天下，踏入九十年代「四大天王」張學友、劉德華、黎明和郭富城均以香港流行樂壇作為發展的基地，及後再有跨媒體等的影視、廣告發展。「四大天王」可謂開啟香港流行樂壇前所未有新時代，牽涉到廣告、卡拉 OK 等，出現了一個多元化的跨媒體局面。

　　「四大天王」各有所長，很多歌迷都因為他們的冒起轉來崇拜，逐漸形成四大以年輕人為主的「粉絲」陣營，令當年的流行樂壇相當熱鬧。唱片公司亦絞盡腦汁為「四大天王」建立獨特的形象，出現了「四大天王冧歌」。「四大天王冧歌」的特點就是演唱者與聽眾都會因為當中的情歌元素而大為陶醉，其中以「冧歌」歌詞所扮演的角色尤為重要。「冧歌」的歌詞必須出現浪漫的意象和寫法，令歌迷可以切入和投入歌曲中，如黎明〈夏日傾情〉就是詞人為歌手度身訂造的作品。當年黎明所參與的廣告就出現過「歌迷阿 May」得到黎明注意的場面，使得萬千少女都代入為「阿 May」，彷彿黎明就是對著她自己唱歌。

明顯地，這種歌曲刻意讓歌迷陶醉其中，尖叫不已。如黎明主唱的〈對不起我愛你〉、劉德華主唱的〈愛不完〉等「冧歌」便迷倒萬千歌迷。

流行曲一直都以情歌為主，「四大天王」出現後使「冧歌」有更大轉變。除了「四大天王」皆為偶像化歌手，當年廣告和卡拉 OK 等視像往往富有故事性和電影感，配合影像後特別容易使人陶醉。當四位歌手被冠以「四大天王」的稱號後，更產生了微妙的化學作用，甚至把香港流行樂壇推到另一層次。從香港娛樂工業來說，「四大天王」的概念取得空前成功，唱片公司可從中炒作一番，發展電影、廣告等產品，讓「四大天王」的氣勢一時無兩。「四大天王」式的歌曲亦大量複製以談情說愛為主要題材的商品化歌曲。「天王冧歌」其實在題材和曲式上十分相似，結果流行曲更容易給人廉價商品的感覺。有人批評「四大天王」在「冧歌」性格定位上有所偏差，針對渴望得到愛情的女性市場，亦將男女性別角色典型化，出現了流行曲「性別定位」的文化問題。

不管怎樣，「天王冧歌」的影響力大，流傳亦廣，如張學友主唱的〈每天愛你多一些〉至今亦是不少人心中的金曲。「天王冧歌」雖然出現商品化的問題，亦有不少樂迷通過唱 K 建立身份認同。古今中外，不少情歌皆以「冧歌」為主，七八十年代同樣以情歌為主導，九十年代的「冧歌」恰恰因為「四大天

王」更加強勢，另類歌曲更進一步減少。這種情況很容易令人聯想到流行曲一貫以來給人「情歌氾濫」的印象。正如潘源良所言：「不是情歌太多，而是好情歌太少。」問題是具有新的角度和深度，而且風格獨特的情歌太少，一般「冧歌」都是相當浮面，為「冧」而「冧」。然而，因為其他視像因素的配合，「天王冧歌」成功給人揮之不去的深刻印象。其實「天王冧歌」對香港流行樂壇的影響並非一定是負面的，但當香港流行樂壇只有「四大天王冧歌」而沒有其他類型的歌曲，就會出現嚴重傾斜。「四大天王」雖然同以「冧歌」吸引聽眾，「四大天王」畢竟是四個不同類型的歌手，「天王冧歌」亦有微妙的區別，如郭富城〈童話小公主〉便更童稚化。

近年，亦有國內學者對九十年代香港娛樂工業的「四大天王」進行研究，並旁觀者清地指出「四大天王」可能是香港流行樂壇最後一個高峰。當「四大天王」的熱潮過後，香港娛樂工業便江河日下，即使受歡迎的歌手亦再難以達到「四大天王」的高度。就是譚詠麟所「欽點」的「新四大天王」（李克勤、許志安、古巨基、梁漢文）亦始終名不副實，成績遠不如當年「四大天王」。九十年代以後，台灣的娛樂工業亦有改變，使得「四大天王」以後的歌手始終予人新不如舊之感。

那有一天不想你

　　廣告歌存在已久，早期廣告歌有別於一般流行曲，的確是不折不扣的廣告歌，直至後來廣告歌才與流行曲合而為一。最初只有流行的廣告歌才會被改為流行曲，九十年代廣告商投放大量資源製作廣告，並以流行曲配合宣傳。「四大天王」不少紅極一時的主打歌曲就是廣告歌，流行曲與廣告變得密不可分。如果廣告信息可以成為詞人填寫流行歌詞時的靈感，流行曲與廣告未嘗不可在詞人筆下擦出火花，達致雙贏。

　　「四大天王」不少給人印象深刻的歌曲都是來自廣告歌。這些歌曲本身已與廣告影像給合起來，讓粵語流行曲變得媒體化，甚至視覺比聽覺更加重要。其實歌手唱廣告歌的現象不獨於「四大天王」時代才出現，早年鄭少秋主唱的「好似太陽咁溫暖」便是典型的廣告歌（某婦女成藥的廣告歌）；而威鎮樂隊主唱的〈陽光空氣〉（郊野公園廣告宣傳歌）、郭小霖主唱的〈迷惘〉（某時裝品牌的廣告歌）便是由廣告歌改編而成的流行曲。然而，「四大天王」時代的廣告歌則是經過全盤精心策劃的廣告流行曲。向雪懷曾經指出，廣告商當年會投放很多資源製作歌曲，拍攝 MV，造成很大的流行效果。「四大天王」時代的廣

告歌如黎明主唱的〈夏日傾情〉，歌曲特點在於出色的視覺效果。廣告歌強調所宣傳的商品的同時，也重視代言歌手的形象包裝，造成了香港流行樂壇的一個根本轉變。廣告歌的歌詞需要配合商品，如與電訊有關的廣告歌中便會出現「連繫」、「覆蓋」等字眼，使歌詞可以滿足廣告要求又可製造特別效果，如郭富城的〈愛的呼喚〉。

廣告商亦傾向與歌手有一系列的合作。如黎明繼〈夏日傾情〉之後，又有〈那有一天不想你〉，使得黎明與某電訊商產生了形象上的連帶關係，讓商品、歌手、歌曲達至三贏局面。1998 年年初，在商業電台舉辦的殿堂級歌詞選舉中，最後三強便有兩首廣告歌，包括郭富城主唱的〈愛的呼喚〉和黎明主唱的〈那有一天不想你〉，可見，廣告歌已取代了七八十年代香港電視劇及香港電影的主題曲而雄霸樂壇，也體現了流行曲在跨媒體年代出現了視覺比聽覺更重要的變化。當廣告商投放的資源愈來愈多，中小型唱片公司的生存空間卻變得愈來愈小。如果純粹從大氣電波 plug 歌，影響力有限，但當廣告商銳意催谷歌曲，廣告歌就成了「天王天后」歌曲的銷量保證。流行音樂不再主要倚賴唱片銷量生存，廣告及卡拉 OK 的收入比起其他途徑都來得重要。黃霑就曾指出這使得香港流行曲愈來愈重視包裝，香港唱片業變得不務正業。也因為流行曲的宣傳費高達製作費的三倍，流行音樂於是把目標從「吸引樂迷」一轉而為「吸

引廣告商」。歌手與廣告商建立長遠關係在這時已變得十分重要，黎明主唱的〈夏日傾情〉、〈那有一天不想你〉、〈情深說話未曾講〉、〈一生最愛就是你〉、〈我這樣愛你〉、〈只要為我愛一天〉都是同一系列的廣告歌且都大受歡迎。單看歌名便可知每一首歌的信息其實都差不多。然而，為「四大天王」填詞的詞人也各有風格，詞人填寫廣告歌詞時固然要發放商品的信息，卻又往往傾向保持自己的風格寫詞，可以與廣告信息擦出火花。向雪懷的作品〈那有一天不想你〉，歌詞寫得很有意境，潘源良填詞的〈情深說話未曾講〉則強調人與人之間的隔膜，林夕填詞的〈我這樣愛你〉則在「天涯海角都可能覆蓋」之外提出了對愛情的懷疑。近年劉德華與某飲品長期的廣告合作關係，讓一系列富有人生哲理的歌曲成為賣點，如〈如果有一天〉便成功配合劉德華個人形象成熟的轉變。這都分別展現了詞人與廣告歌之間的化學作用，豐富了歌詞題材，達到多贏的局面。

　　現今較少像黎明與電訊商這樣長期合作的例子。向雪懷指出，現在一般情況是廣告商隨意選一首流行曲或一個歌手為自己的商品做廣告，避免投放太多資源。效果自然也隨之大打折扣。反過來說，這也可以折射出「四大天王」的魔力。只有九十年代的「四大天王」，才可以在歌曲、電影、廣告上產生如斯巨大的影響力。現在不少歌手都擔任商品的代言人，始終自我宣傳多於歌曲宣

傳，往壞處想這可能只變成一次又一次的零和遊戲。

劉卓輝——「四大天王」及其他

　　詞人劉卓輝曾為「四大天王」不少的大熱作品填寫歌詞。1992 年及 1993 年間，劉卓輝主要為黎明和張學友填詞，為黎明填詞的有〈我來自北京〉、〈我愛 ichiban〉，為張學友填詞的有〈只想一生跟你走〉、〈暗戀你〉、〈愛火花〉等。八十年代，劉卓輝主要為樂隊創作歌詞，大熱歌詞在劉卓輝作品中可以說得上是另類，甚至很難想像黎明主唱的〈我愛 ichiban〉原來竟出自劉卓輝的手筆。劉卓輝謂〈我愛 ichiban〉是繼〈我來自北京〉之後所寫的歌曲，〈我來自北京〉其實有更深一層的文化隱喻。在那段日子裏，如果在九十年代初有人自稱「我來自北京」便會帶來很多想像空間，顯然，這是香港社會轉變的一種標誌。劉卓輝謂自己為主流歌手寫歌，很多時都會想講出一些信息，結果往往沒有被看成有信息的歌曲，甚至歌手也只會把它當成一首普通歌曲去唱，讓他覺得那倒不如乾脆寫一些情歌便算了。

〈我愛 ichiban〉驟耳聽來非常大路，劉卓輝就是以自己的戀愛經驗加上想像寫成，創作過程中並不需要太動腦筋，也沒有刻意用不同角度去寫歌詞，只是隨便寫出自己的感受。只取戀愛、暗戀或失戀的角度，詞作自然非常簡單。而且很多時候，直接寫戀愛的歌詞，其大眾接受度永遠也不及失戀題材的歌詞來得高，即如〈愛是這樣甜〉便不如〈愛在深秋〉般廣為人所接受。

一般為樂隊寫歌的詞人進入主流後，往往傾向用不同的角度去寫情歌。劉卓輝最初替 Beyond 就寫了不少歌詞，進入主流後也是為寫情歌而寫情歌，沒有特別去花心思。另一方面，劉卓輝又十分喜歡用「歲月」二字作歌名，如 Beyond 主唱的〈歲月無聲〉、鄭伊健主唱的〈友情歲月〉和陳奕迅主唱的〈歲月如歌〉。劉卓輝認為這與自己年齡增長有關，「歲月」背後深藏著詞人對人生的感慨。即使是為年青偶像歌手寫詞，也離不開「歲月」這個主題。劉卓輝指出，為鄭伊健主唱的〈友情歲月〉寫詞時，只知道要為一部講黑社會「古惑仔」（混混之流）的電影寫詞，旋律卻非常迎合學生哥和小朋友的口味，於是寫上〈友情歲月〉的歌詞，沒想到後來配合了電影《古惑仔》大受歡迎。雖然這與 Beyond 時代具有火氣的歌詞有所不同，但卻另有味道。

劉卓輝認為，現在的主流歌詞是愈來愈針對年輕人，與自己寫給陳奕迅的

〈歲月如歌〉的風格很不一樣。很多二十五歲到三十五歲的樂迷會感到自己無歌可聽，年紀更大的人情況更甚。作為詞人，劉卓輝覺得林夕與黃偉文的市場佔有率太大，歌曲類型變得相對狹窄，也沒有製作人願意去找一些具有另類風格的詞人。劉卓輝自謂與陳少琪、林夕同輩，但在九十年代冒出黃偉文之後，卻沒有出現具個人特色的詞人了。即使有些很有潛質的新詞人，他們很多時候又太受林夕及黃偉文的影響，風格嫌單一化。另一方面，香港詞人又愈來愈明星化，寫詞之餘又可以當主持、出書和上電視亮相，使得很多新詞人其實只想模仿詞人明星化的一面，與樂迷從前只是通過作品來認識詞人的情況有很大分別。

■ 曲目

〈夏日傾情〉　　　　（唱：黎明　曲：Takashi Miki, Yasushi Akimoto　詞：向雪懷；1993）

〈對不起我愛你〉　　（唱：黎明　曲：盧東尼　詞：向雪懷；1992）

〈愛不完〉　　　　　（唱：劉德華　曲：杜自持　詞：林振強；1991）

〈每天愛你多一些〉　（唱：張學友　曲：桑田佳佑　詞：林振強；1991）

〈童話小公主〉　　　（唱：郭富城　曲：Shinji Tanimura　詞：郭富城；1993）

〈陽光空氣〉　　　　（唱：威鎮樂隊　曲：Noel Quinlan　詞：盧國沾；1980）

〈迷惘〉　　　　　　（唱：郭小霖　曲：郭小霖　詞：鄭國江；1988）

〈愛的呼喚〉　　　　（唱：郭富城　曲：譚國政　詞：小美；1997）

〈情深說話未曾講〉　（唱：黎明　曲：雷頌德　詞：潘源良；1993）

〈一生最愛就是你〉　（唱：黎明　曲：林慕德　詞：向雪懷；1994）

〈我這樣愛你〉　　　（唱：黎明　曲：Chow Sun Wo　詞：林夕；1995）

〈只要為我愛一天〉　（唱：黎明　曲：雷頌德　詞：林夕；1997）

〈如果有一天〉　　　（唱、曲、詞：劉德華；2003）

〈我來自北京〉　　　（唱：黎明　曲：Keith　詞：劉卓輝；1992）

〈我愛 ichiban〉　　　（唱：黎明　曲：後籐次利、秋元康　詞：劉卓輝；1993）

〈只想一生跟你走〉　（唱：張學友　曲：巫啟賢、陳佳明　詞：劉卓輝；1993）

〈暗戀你〉　　　　　（唱：張學友　曲：Shogo Hamada　詞：劉卓輝；1992）

〈愛火花〉　　　　　（唱：張學友　曲：織田哲郎　詞：劉卓輝；1992）

〈愛是這樣甜〉　　　（唱：譚詠麟　曲：盧冠廷　詞：盧國沾；1984）

〈愛在深秋〉　　　　（唱：譚詠麟　曲：李鎬俊　詞：林敏驄；1984）

〈歲月如歌〉　　　　（唱：陳奕迅　曲：徐偉賢　詞：劉卓輝；2003）

人善天不欺，簡單一個道理，怎麼不看透？

劉德華《如果有一天》

天氣不似預期，但要走，總要飛，
道別不可再等你，不管有沒有機

如明日便要遠離，願你可以留下失我曾愉快的憶記，
當世事再沒完美，

可遠在歲月如歌中找你

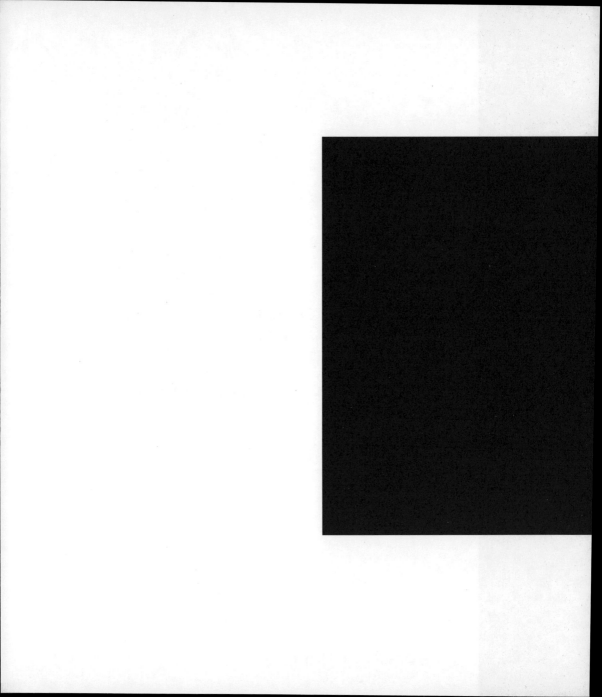

14 非男非女

情歌一向是流行曲最重要的種類。在描述男歡女愛的歌曲中，兩性形象十分典型化，但卻常見「容易受傷的女人」。誠然，流行歌詞的性別典型化不限於女性，男性有時亦要高呼「男人最痛」，要自問「怎麼天生不是女人」。然而，不少詞人卻大膽嘗試顛覆流行歌詞的性別定位，跨越性別去作出不同實驗或拆解典型的女性形象，甚至以女性身份主動談情說性，讓女性按自我的感覺來書寫這些實驗，令流行歌詞的實驗不會過分僵化。

兩性典型

聽流行曲往往不在於鑑賞其水準優劣，而是希望藉此達到自我要求或渴望，如唱出某些女性的心聲，或男性眼中女性應有的形象，便會容易受到歡迎和產生另一種效果。所以歌詞中很多時談到女性渴望得到愛，一旦得不到便如同天崩地裂。九十年代中期，香港流行歌詞中的典型化的性別想像有著根本的**轉變**，流行歌詞在這種基調上也有所突破。如〈容易受傷的女人〉便概括了女性的傳統形象，直至黃偉文填詞的〈活得比你好〉和〈你沒有好結果〉才從根本上顛覆傳統。這在當時來說，多少有點冒險，黃偉文亦曾謂很奇怪為何一直沒人寫這題材，遂造就了〈活得比你好〉、〈你沒有好結果〉成為非常出色及大受歡迎的流行曲，也使黃偉文成了殿堂級詞人。九十年代，香港流行樂壇的詞人把邊緣另類的題材逐漸導入主流，成為流行曲，以此增加聽眾接受這些信息的機會，使得流行曲既有鞏固典型化的一面，又可對之進行突破。如〈怎麼天生不是女人〉便是一種男性身份的獨特思考。

為何香港流行歌詞一直沒有出現這種題材？抑或只在某些另類歌手的作品中才出現這種嘗試？一個明顯的例子便是許志安主唱的〈男人最痛〉。當年這

首歌顛覆了一般的「男人」形象，在主流歌詞中非常突出。九十年代這種提及性別的歌詞，其實脫胎自八十年代大量講述男女兩性的歌詞，如梅艷芳主唱的〈壞女孩〉、〈妖女〉皆是刻畫由女性做主動去征服男性。也有女性拋棄男性的作品如「樂壇性母」劉美君的一系列歌曲，當中談及女性可以主動尋找一夜情或自己在性方面的感受，如〈事後〉雖然非主流但也使得女性形象得到改變，帶出了全新的創作空間。九十年代，黃偉文更進一步地擴闊了另類女性形象，主流化後又更為人所接受。其他詞人如周禮茂也有〈男士今天你很好〉等。黃偉文填詞的〈你沒有好結果〉明顯是突破性的嘗試，豐富了流行曲的性別想像。黃偉文自己曾說：「我就是要不一樣。」甚至有人從這首歌發現女性原來如此惡毒，被拋棄後可以這樣詛咒他人，可見黃偉文成功顛覆了女性形象，寫出某些女性的心聲。有創作人嘗試拆解固有女性形象，讓女性發聲，不再只是被男性凝視的對象，催生了流行歌詞的不同表達方法。另一首黃偉文填詞的〈活得比你好〉就宣揚女性與男性比拼的信息，女性主義者就認為當中依然有「你」的存在、受男性的束縛，因此也算不上百分百自主。可見很多作品雖然帶出新想法，卻未必能夠完全扭轉男女的相對關係。此外，也有講女性身體感受的歌曲，如林奕華填詞的〈哀悼乳房〉便借西西的同名小說來提問，女性是否需要依賴乳房才能成為「完整的女人」，就非常具有女性意識。另一首〈我的美麗與哀愁〉表面上是失戀情歌，實際上，何秀萍想藉以抒發女性月經來潮

時的感受，使得女性形象更多元豐富。

女性書寫

　　八十年代已有女填詞人出現（如小美、唐書琛等），但女詞人畢竟屬於少
數，一般人都以為歌詞屬於感性表達，女詞人在感性方面會佔優。究竟香港女
詞人的發展空間是怎樣一回事？作為九十年代冒起的最重要女詞人之一，張美
賢認為女詞人的數量偏低，大部分原因都是基於巧合，香港男詞人寫詞已非
常細膩（如潘源良填詞的〈容易受傷的女人〉、向雪懷填詞的〈一人有一個夢
想〉），因此性別並非影響作品面貌的主要條件，反而詞人需要配合歌者來寫
詞。曾經有監製特別為樂壇新人蔣卓樂找來全女班詞人為新碟寫詞，王菲的前
度監製梁榮駿則不喜歡用女詞人，因此挑選詞人本身已可能包含很多因素。
九十年代初因緣際會，香港詞壇冒起了四位產量較多，而風格較獨特的女詞
人，並稱「詞壇四公主」：李敏、梁芷珊、古倩敏、張美賢。雖然她們的出現，
對詞壇的格局改變不大，卻起碼帶出女詞人也可寫歌詞的信息。「詞壇四公主」
的入行經過都有一點點機緣巧合，張美賢本人就是向唱片公司自薦的。

　　張美賢填詞的〈愛過痛過亦願等〉曾被批評為一首非常典型的煽情歌曲，她認為這其實是九十年代的整體氣氛所致。當年的香港粵語流行曲都是傾向較長情，如〈只願一生愛一人〉、〈一生不變〉都較溫和。近年社會風氣轉變，失戀的感覺會被大力渲染，如懷恨、爭氣元素大量出現。張美賢認為近年情歌歌詞的寫作很大程度上受黃偉文影響，最初根本沒人會寫「一刀插入你心」或自謔式的情歌，到了某個時候，黃偉文又寫出〈情歌的情歌〉一類反思愛情的作品。作為女詞人，張美賢認為要有一定當紅程度才可扭轉當下的局面，因為太過激烈或溫和都可能會引起監製的反對意見。張美賢亦有一批為女性發聲的作品，如〈我為我生存〉、〈我有我天地〉就強調了女性自我空間，反對女性自我貶低。

　　另一「唱作女詞人」馮穎琪則是先寫詞後唱歌，而且往往都是曲詞包辦。馮穎琪的作品被評為相當女性化，馮穎琪卻自謂沒有刻意女性化，只是純粹將對女性的看法寫出來，並認為不論是男詞人抑或女詞人，在寫詞時，都會有一種主觀的看法。也許，由男性寫異性，可能會較易獲得男士的認同感。另一位新進女詞人黃敬佩則指出，香港詞壇圈子非常小，詞人無論是男性抑或女性也同樣地少，而且都要配合流行曲的商業元素，要在當中取得平衡並不容易。很多新人填詞會流於個人化，未必能配合歌手發展或廣告商品的宣傳。因此，詞

人生存的先決條件，便恰恰在於能否在眾多掣肘下取得平衡。如黃敬佩曾寫過一首〈羅馬〉以表達較成熟的感情，最後更請得許志安主唱。從唱片業的操作考慮，黃敬佩認為不論男女詞人都需要雌雄同體，抒寫不同的感情，所以詞人的性別未必是歌詞創作的關鍵。

「雌雄同體」

香港流行詞壇一直由男詞人主導，不少女歌手的心聲其實多由男詞人代言。詞是較受女性接受的文體，自古已然。中國古代文學上的詞，就是一種按照詞牌填寫的可以唱出來的文學體裁。古時候的演唱者主要是歌女，而詞人往往以女性觀點寫詞。詞人風格豪邁如蘇軾者，少不免都有「容易受傷」的時候。所以男詞人寫詞往往會「雌雄同體」，同時擁有男女特質，乃不足為奇。所謂「雌雄同體」，是指一個人同時具有男性與女性的特質和不同的情感，令創作內涵更豐富。詞人跨過性別越界書寫，說明了男女特質其實沒有明確的界線。一直以來，香港流行詞壇以男詞人居多，同樣地，中國內地和台灣也是以男詞人佔大多數。以傳統中國文學的情況來說，一般對女詞人的認識都只停留

在李清照身上。因此，香港流行曲由男詞人來寫〈容易受傷的女人〉，其實一點也不稀奇。〈容易受傷的女人〉出自「浪子詞人」潘源良的手筆，用男性角度道出女性的心聲，這就是詞人之所以要具備「雌雄同體」此特質的原因。其實，不單是詞人，即使是其他創作人也需要跨越性別，用另一角度和性別去感受他人的感受，並將之表達出來。因此自古以來，男詞人也是「容易受傷的男人」，如李煜名句：「人生愁恨何能免？銷魂獨我情何恨。」（《子夜歌》）一個君主竟然自詡「銷魂」，有點令人難以想像。這也與詞這文體的性質有關。詞最初可以唱，很多情況下，由歌女來唱是屬於較為個人的文體。其實，即使是男性也會有女性化的情感顯現，又或者現代男性的情感難以在日常生活中發揮出來，反而在文學作品和歌曲中才有機會抒發。傳統上，一直以來，男人應該剛強，不應流淚，在文學作品或卡拉 OK 中，男士可盡情痛哭，盡情表現自己容易受傷的一面。當然，歌詞中所謂「容易受傷的女人」，乃指女人，但男人也有溫柔、脆弱的時候。如周禮茂為葉玉卿寫的〈擋不住的風情〉，充分體現出不管是容易受傷的女人，抑或是風情萬種的女性，也是由男填詞人來講出她們的心聲。如果男詞人沒有「雌雄同體」的特質便很難做到。如歌詞中描述女性面對感情失敗的反應，寫來非常細緻，並且拿捏得很到位。如黃偉文作品〈活得比你好〉，詞人彷彿比女性更了解女人。所以創作人不應以生理上的性別作區分，而是他是否具有「感受別人的感受」的能力。很多時候，不管是成熟

女性或青春少女，男詞人也掌握得很好，Twins 的不少歌曲也是出自林夕和黃偉文之手。「現在我未成年，讓我膚淺」，就是由成年的男詞人為未成年的女性發聲，如沒有同理心，自然很難做得到。

八十年代，香港女子音樂組合「少女雜誌」的歌詞由她們的經理人安格斯所寫，而露雲娜的不少歌曲則是由林振強執筆。因此，香港流行詞壇一方面由男詞人作主導，另一方面，詞人的性別其實不是最重要的事。如林夕與很多女歌手都是好朋友，故少不免會為他們寫出心底話（如梅艷芳的〈女人心〉）。關於這方面，林夕表現得非常成功，他在其文集《林夕字傳》中指出，他是非常自覺地去鍛煉以達到「雌雄同體」的境界，藉以希望替不同歌手寫詞時可直透歌手心底。即如林夕與王菲儼如天衣無縫的組合般，很多人都認為林夕比王菲更了解王菲自己的感情生活。王菲信任林夕的程度已到不管林夕寫什麼都會照唱如儀的地步，讓他為自己的情感代言，可見二人深交的程度。此外，林夕與楊千嬅又特別有火花。林夕曾經表示，楊千嬅猶如他心頭的一塊肉；從楊千嬅早期的少女情懷到成熟後的轉變，林夕亦把握得十分準確和表現細緻。所以歌手如能找到合拍的詞人可謂如虎添翼，這將使其作品相對完整，歌手的唱腔、形象也得到全面的照顧，感情告白亦更為連貫。如周禮茂替陳慧琳主唱的歌曲填詞也得照顧其個人特質，將她的優點凸顯出來。

　　優秀詞人往往可以應付歌手與監製的要求，以及來自歌手的形象和唱腔等限制。他們在填詞上所受到的限制其實並不在於他本人的性別，而是他們對世界的敏感度和能否代入異性的想法，這才是詞人能否寫出一首好歌詞的主因。林夕曾在一次訪問中提到，詞人要了解女人心，便一定要多看描寫女性的電影和電視劇。他卻認為男女在愛情上到了極致的時候，彼此的執著是一致和共通的。詞人寫女性心態的確需要很多參考，可能是電視或電視劇，從而了解女性在不同情況下的反應。另一方面，林夕最喜愛的作家是張愛玲和亦舒，透過她們的作品去體會女性對感情的看法，並將之裁入歌詞，產生獨特的化學作用。林夕亦有寫較現代的女性心態，如為汪明荃和陳慧琳所寫的〈婚紗〉，後來因為歌手的意見易稿為〈自由女神〉，結果汪明荃亦驚訝林夕竟然如此了解女性的感受。而且〈自由女神〉亦涵蓋了兩位不同年齡的女歌手的想法，可見林夕不但了解某一年齡層的女性，亦同時將不同的女性對婚姻和感情的看法化作歌詞，最後寫出〈自由女神〉。此外，周耀輝也有一首〈雌雄同體〉。周耀輝自從為〈忘記他是她〉填詞以來，對性別已相當敏感，甚至認為應抹除性別，不以男性與女性來區分每一個人。正如女性主義所言，男女相同之處比不同之處更多，兩者可能只是生理器官上有異而已，至於其他更多的構造卻是共通的。周耀輝填詞的〈雌雄同體〉就談到男性以女性角度去感受世界，跨越性別身份的思考可能更有收穫。

酷兒情感

　　情歌一向是流行曲的主流，「大路情歌」在題材和手法上愈來愈多樣化，但有關異性戀以外的題材並不多見。其實，另類情感的歌曲不但可以擴闊歌曲意涵，亦可質疑既有的愛情觀念。過去十年，香港樂迷對於另類情感的態度愈趨開放，詞人亦在流行歌詞中注入對性別和愛情的不同考量，令流行歌詞的愛情想像愈趨多元化。

　　在一些學者的討論中，香港流行歌詞被形容為以異性戀霸權為主導，缺乏異性戀以外的題材。近十年間，詞人的取材出現另類情感的嘗試。以往另類情感的歌曲往往由較另類的歌手主唱，如達明一派主唱的〈禁色〉便講述被禁止的感情，以及俗世不容的戀愛，陳少琪所填的歌詞由較另類的達明一派演唱，較易為人所接受，題材也較為配合。近年較多主流歌手的作品均會觸及這種題材，如張國榮主唱的〈左右手〉雖是「大路情歌」，字裏行間似乎亦有同性戀的暗示。明顯地，由一位主流歌手唱出〈左右手〉這種題材亦會為人所接受，此乃在流行曲創作上的突破。另一首作品則是草蜢的〈失樂園〉，同樣描述非一般的感情生活，使得情歌的向度更多元和豐富，這在八十年代是不可想

像的。其實，向雪懷在八十年代寫給鍾鎮濤的〈壞了的指南針〉同樣有這種傾向，但始終是以「壞了」的角度來探討「同志」問題，黃志華甚至認為當中語帶勸勉、勵志。直至九十年代，「同志歌曲」依然難以成為電台力 plug 的歌曲；要到近十年間，在各大流行榜上才會看到這類作品榜上有名，像何韻詩主唱的〈再見露絲瑪莉〉就是一個好例子。

　　歌曲〈再見露絲瑪莉〉與電影《斷背山》頗有關係。在《斷背山》之前，被正面講述同性愛的歌曲或許不少，但真正進入主流的始終不多，就是有，也只會以另類姿態出現。黃偉文謂〈再見露絲瑪莉〉的成功特別令人高興，這恰恰反映了流行歌壇並非為異性戀歌曲所獨佔。在此之前，亦有過一首〈露絲瑪莉〉，作為同一系列的延續，〈再見露絲瑪莉〉比前者更為人所接受。何韻詩亦是較主流的女歌手，〈再見露絲瑪莉〉的成績證明了主流歌手唱「同志歌」也可以成功。〈再見露絲瑪莉〉所講的是露絲和瑪莉之間的同性愛，〈再見露絲瑪莉〉的成功使得黃偉文在「同志舞台劇」《梁祝下世傳奇》的概念大碟中進一步放膽提出：「如果祝英台不是女子，梁山伯是否就不應去愛，愛情是否應該分性別？」又如〈汽水樽裏的咖啡〉就問及：「汽水樽中是否不能裝咖啡？汽水樽裝上咖啡是否一定不好？」黃偉文對性別議題非常敏感，寫來十分吸引。也許李安導演的電影《斷背山》之後讓人覺得原來同性題材也可以大賣，更普

及和更多人談論。流行文化最重要的是引起討論與反思，詞人如能引發成熟思考才是真正的價值所在。同樣來自《梁祝下世傳奇》概念大碟的〈勞斯萊斯〉可謂是對〈露絲瑪莉〉、〈再見露絲瑪莉〉的對應之作，同性戀的主人公由女子變成男子，而黃偉文如何韻詩的合作更出現了〈光明會〉、〈嘆息橋〉、〈願我可以學會放低你〉、〈紅屋頂〉等一系列貫串同性愛主題的作品，它們不斷追問：「愛情應否分性別？」後來，黃偉文為薛凱琪寫的〈男孩像你〉則較為含蓄，擴闊了歌曲的想像空間，女主人公可能戀上「男同志」或細心的男孩。這些歌曲其實需要持更開放的態度去討論，而非純粹的為了流行普及。對於感情的不同角度的思考，應該更值得聽眾關注。

⬛ **曲目**

〈**容易受傷的女人**〉（唱：王菲　曲：中島美雪　詞：潘源良；1992）

〈**活得比你好**〉　　（唱：李蕙敏　曲：Keith Yip　詞：黃偉文；1995）

〈**你沒有好結果**〉　（唱：李蕙敏　曲：Keith Yip　詞：黃偉文；1995）

〈**怎麼天生不是女人**〉（唱：草蜢　曲：蔡一傑　詞：林夕；1994）

〈**男人最痛**〉　　　（唱：許志安　曲：黃國倫　詞：周禮茂；1996）

〈壞女孩〉　　　　　（唱：梅艷芳　曲：C. Dore, J. Littman　詞：林振強；1985）

〈妖女〉　　　　　　（唱：梅艷芳　曲：Tsuyoshi Ujiki　詞：林振強；1986）

〈事後〉　　　　　　（唱：劉美君　曲：杜自持　詞：林振強；1990）

〈男士今天你很好〉　（唱：鄭秀文　曲：雷頌德　詞：周禮茂；1995）

〈哀悼乳房〉　　　　（唱：余力機構　曲：陳輝陽　詞：林奕華；1997）

〈我的美麗與哀愁〉　（唱：彭羚　曲：唐玉璇　詞：何秀萍；1999）

〈一人有一個夢想〉　（唱：黎瑞恩　曲：盧東尼　詞：向雪懷；1993）

〈愛過痛過亦願等〉　（唱：彭羚　曲：D. Robinson, L. Worley　詞：張美賢；1991）

〈只願一生愛一人〉　（唱：張學友　曲：庾澄慶　詞：因葵；1989）

〈一生不變〉　　　　（唱：李克勤　曲：彭永松、范俊益　詞：向雪懷；1989）

〈情歌的情歌〉　　　（唱：容祖兒　曲：James Ting　詞：黃偉文；2006）

〈我為我生存〉　　　（唱：李蕙敏　曲：譚展輝　詞：張美賢；1996）

〈我有我天地〉　　　（唱：彭羚　曲：陳輝陽　詞：張美賢；1997）

〈羅馬〉　　　　　　（唱：許志安　曲：張佳添　詞：黃敬佩；2002）

〈擋不住的風情〉　　（唱：葉玉卿　曲：姚敏　詞：周禮茂；1992）

〈女人心〉　　　　　（唱：梅艷芳　曲：羅大佑　詞：林夕；1993）

〈自由女神〉　　　　（唱：陳慧琳、汪明荃　曲：伍樂城＠Baron　詞：林夕；2006）

〈雌雄同體〉　　　　（唱：麥浚龍　曲：馮穎琪　詞：周耀輝；2005）

〈禁色〉　　　　　（唱：達明一派　曲：劉以達　詞：陳少琪；1988）

〈左右手〉　　　　（唱：張國榮　曲：葉良俊　詞：林夕；1999）

〈失樂園〉　　　　（唱：草蜢　曲：周初晨　詞：黃偉文；1988）

〈壞了的指南針〉　（唱：鍾鎮濤　曲：徐日勤　詞：向雪懷；1984）

〈再見露絲瑪莉〉　（唱：何韻詩　曲：黃丹儀　詞：黃偉文；2004）

〈露絲瑪莉〉　　　（唱：何韻詩　曲：謝傑　詞：黃偉文；2002）

〈汽水樽裏的咖啡〉（唱：何韻詩　曲：阿卓　詞：黃偉文；2005）

〈勞斯萊斯〉　　　（唱：何韻詩　曲：Edmond Tsang　詞：黃偉文；2005）

〈光明會〉　　　　（唱：何韻詩　曲：hocc@goomusic　詞：黃偉文；2007）

〈嘆息橋〉　　　　（唱：何韻詩　曲：何韻詩　詞：黃偉文；2007）

〈願我可以學會放低你〉　（唱：何韻詩　曲：徐偉賢　詞：黃偉文；2006）

〈紅屋頂〉　　　　（唱：何韻詩　曲：王雙駿 for double c music group　詞：黃偉文；2007）

〈男孩像你〉　　　（唱：薛凱琪　曲：徐繼宗　詞：黃偉文；2006）

誰甘願獨立於天地，痛了也沒人看？

Anita

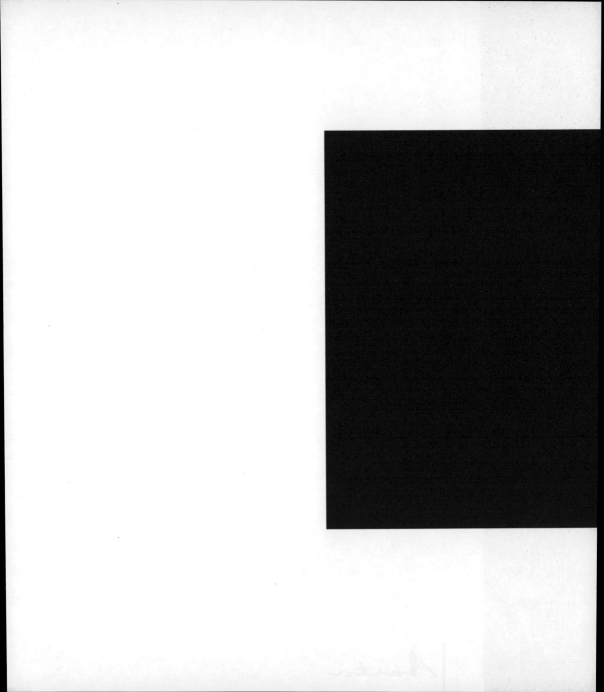

15 風雨同路

九七前後　始終有你

　　自八十年代香港開始回歸倒數後，有關香港身份的歌曲可謂百花齊放。很多人預期九七會帶來翻天覆地的轉變，為香港文化想像注入新養分，最後卻以反高潮告終。香港粵語流行曲的九七想像並沒有像八十年代般多元並濟；反而九十年代中期，個別流行曲作品展現了「愈夜愈美麗」的社會氛圍，從另一角度揭示了香港人臨近九七時的心態：既然時間到了，就約定下世紀再嬉戲。

愈夜愈美麗

九十年代中，一般以為：九七臨近按理應出現很多提及香港前途的歌曲，但當時面世的香港粵語流行曲在歌詞內容上卻沒有出現預期的情況。正如黃偉文在一次訪問中指出，原以為九七的轉變會帶來社會翻天覆地的變化，可為詞人提供很多靈感和題材。怎料「時代不夠大，心情不夠壞」，結果寫出來的作品也不外如是，予人反高潮之感。或許八九十年代如「音樂工廠」的一系列作品，給人太好的心理準備，到了九七回歸卻顯得平淡。

在八九十年代的不同時期裏，也出現過與時局有關的香港粵語流行曲歌詞，甚至有整張大碟的概念也圍繞有關題材，如達明一派於 1990 年推出的《神經》便是「六四事件」後面世的一張概念大碟，它的特色是用不同的政治角度講出香港人的心聲。達明一派自《神經》推出後便告拆夥，兩位成員雖各自發展但彼此也有不同的作品探討香港前途與港人的身份。黃耀明就是其時重要的歌手之一，雖然他沒有參與填詞工作，但與詞人關係相當密切，如〈下世紀再嬉戲〉便用主題連貫的一連串作品來探討香港回歸前的港人心聲。黃耀明曾說自己不愛寫詞，但相當重視與詞人的溝通，於是很多詞人會將黃耀明的信息裁

入歌詞。如〈下世紀再嬉戲〉明言九七回歸了，「到這天跟你，一起不再頑皮，約定下世紀再嬉戲。」一方面表達了「愈夜愈美麗」，一方面對前途無可掌握的荒謬感。八十年代中期至九七回歸，其間也有很多歌詞表現當時那種末世的心態，而黃耀明歌曲所展示出的華麗蒼涼，更是風格最突出的系列。

九十年代初，羅大佑組成了「音樂工廠」進軍香港唱片業，製作了大量如〈皇后大道東〉般具政治意涵的粵語流行曲作品，表現出九十年代初香港人的典型心態。〈皇后大道東〉凸顯了香港當年處於中英角力之間的處境，歌詞中以「偉大同志」比喻中國、「貴族朋友」代表英女皇的意象，香港人夾在中間可做的不多，只好專注賭馬和炒股，〈皇后大道東〉成了香港人自況的一個重要角度。除了〈皇后大道東〉，《首都》大碟也有其他充滿政治含意的歌曲，這與羅大佑熱衷政治有很大關係。單看《首都》的命名就折射出香港對中國的想像。又如〈飛車〉、〈母親〉，前者講跨越邊境，後者講香港與中國內地的關係，並從這些角度反映出香港人對回歸的看法。

黃偉文填詞的〈太平天國〉又是一個獨特的例子，它抒發了詞人認為愈亂愈好，亂世才出英雄，世道不亂便沒有時機的看法，從另一角度展現香港人的九七心聲。作為詞人，黃偉文在這方面非常成功，有著希望九七會出現大變化

的逆向思維。黃偉文的另一首作品〈時代曲〉則表達了一個九十年代才加入詞
壇的詞人，沒來得及趕上盛世便已散席的心情，也可說是一代香港人的心聲。
這與達明一派正面講昔日部分香港人的徬徨心態又有不同，歌詞中展現了詞人
的另一種想法。

　　此外，達明一派兩位成員雖然在 1990 年後分開發展，仍各自延續了達明
一派之前所追求的風格。劉以達與夢主唱的《末世極樂》大碟，其中一歌曲內
容非常具政治性，如〈作不了主的愛人〉、〈同林鳥〉延伸發展了八十年代達
明一派對社會的關注。九七想像的氣氛於九十年代中已漸漸淡化，反而另類的
作品便有機會延續這種思考。達明一派拆夥後，大眾的注意力都放在黃耀明身
上。如黃耀明主唱的〈天國近了〉、〈下世紀再嬉戲〉和〈當美麗化作灰塵〉，
單看歌名就已凸顯黃耀明作品的華麗風格和香港人的沒落心態。黃耀明亦曾重
唱徐小鳳的〈風雨同路〉──「風雨同路見真心」──這種心聲在九七臨近之際
更能引起香港人的共鳴。

　　1996 年，達明一派曾於紀念成立十周年時重組和開演唱會，又推出新大碟
《萬歲萬歲萬萬歲》。當中〈晚節不保〉充滿了反諷的味道，彷彿九七已是香港
粵語流行曲的衰落時期。粵語流行曲在漫長的時間不斷談香港身份，到了 1997

年的確有點晚節不保的況味。另外又有〈月黑風高〉、〈甜美生活〉,〈甜美生活〉更可說反諷九七前後香港人的狀況。〈甜美生活〉如放在主流歌手身上便順理成章是一首「冧歌」,一旦經黃耀明口中唱出,卻令人心裏別具一番滋味。這一點上,黃耀明與詞人的合作,如與周耀輝合作的一系列作品,亦同樣具有引發聽眾聯想的特點。

　　軟硬天師主唱的〈中國製造〉乃是當年「音樂工廠」的出品。表面看似貫徹軟硬天師的無厘頭和語無倫次的風格,但〈中國製造〉就非常能夠反映九十年代初香港人成長中的集體回憶。〈中國製造〉由政治、社會到文化的零碎標記的拼湊與一般流行歌詞「講故事」迥然不同。當中拼湊「中國製造」片段式的意象,凸顯香港人對中國的認識究竟是充滿片面和刻板的印象,抑或可以深入思考自己的國民身份的問題。出生於六十年代,成長於七十年代的香港人的童年可能充滿了中僑百貨、友誼商店、大白兔糖、英雄牌墨水的斷裂意象。〈中國製造〉成功捕捉了香港與中國內地千絲萬縷的關係,展現出軟硬天師在語無倫次之下的語言睿智,不會流於說教。九十年代中後期,也有另類歌手如黃秋生的歌曲反映當時的社會心態,充滿了社會批判的怒火,風格上明顯有別於主流歌曲。

綜觀而言，從達明一派、軟硬天師、黃秋生、林夕、周耀輝到黃偉文，大家都以不同的形式用流行曲記載了這個時代，不同的歌手和不同的詞人所反映的或許不完整，但將之拼合在一起的話，便相當有意思。這也是香港流行文化的可貴之處。

後九七想像

九七回歸不久，香港便遇上亞洲金融風暴，以往欣欣向榮的景象慘被一吹而散，1997 年 10 月 20 日至 24 日四天之內，香港股市恒生指數狂瀉了三千一百七十五點。到了 1998 年 8 月，股票市值不到一年便縮水超過一半，樓價亦大幅下滑。香港經濟後來在科網熱潮下曾短暫復甦，但恒生指數迅即又再「插水」，到 2003 年 3 月 6 日，當時的財政司司長梁錦松在解答財政預算案時說出一句「有咁耐風流，有咁耐折墮」，倒有點忠言逆耳的反諷。每當經濟低迷，市民對現實不滿，粵語流行曲便肩負起諷刺時弊的責任，就像回到七十年代許冠傑和黎彼得的時代。董建華政府「議而不決，決而不行」的表現，成為按捺不住的市民所詬病，歌手們也爭相憑曲諷刺特區政府。一向以批判社會

為己任者如黃貫中便有〈香港一定得〉、〈太平山上〉等，就連主流歌手如鄭中基亦有〈高手〉諷刺一眾高官。

2003 年，香港社會更在各方面都交上噩運，沙士攻陷香港，張國榮自殺身亡，陰霾密佈，港人像看不見前景般一時間人心惶惶。七一大遊行出現五十萬人上街的場面，林夕填詞的〈廢城故事〉和〈信望愛（03 四季歌）〉變成「2003香港文化紀錄」。常言道：「否極泰來」，「歌神」許冠傑以騎著「綿羊仔」（電單車）從天而降的形象高呼「零四祝福你」，勸港人「繼續微笑」，令死氣沉沉的樂壇以至整個社會真的可以脫下口罩再現微笑。〈鐵塔凌雲〉之後，粵語流行曲興起；〈同舟共濟〉之後，香港流行樂壇出現「四大天王」的流金歲月，可惜在〈繼續微笑〉之後，雖然又再〈鐘聲響起〉，粵語流行曲卻暫未見春天，許冠傑的歌詞創作亦不見有新的突破，春天是否只是遲來，有待下回分解。梁錦松在立法會高唱〈獅子山下〉，呼籲港人同舟共濟卻換來劣評如潮，2003 年的疫症危機卻令香港人齊心面對逆境，最終令香港再站起來。後沙士時期，如陳冠希〈香港地〉般的作品，就如當年〈鐵塔凌雲〉和〈獅子山下〉一樣，有效地重新建構香港人的本土認同。

眼下，香港社會的貧富懸殊現象日趨嚴重。鄭國江填詞的〈東方之珠〉在

網上又再大熱，但配上低下階層在紅色暴雨信號下執拾紙皮的畫面，重點不在群力群策令東方之珠更亮更光，而是「此小島外表多風光，可哀的是有人仍住陋巷」。要談回歸十年的香港流行歌詞，不能不說以回歸十年為主題的〈始終有你〉。這是一首特區政府宣傳歌，其寫法如詞人陳少琪自己所言「一改以往大事件歌曲那些口號式的做法，讓〈始終有你〉一切從港人的情感出發，從港人小處入手」。獅子山觸得到長城，詞人達明年代的空間想像也北移，〈北京之夏〉可說是詞人的遊蕩意識與首都空間的奇妙結合：「走四環，來到夏季，愛遠去以後未回歸。一個人忘卻盛世，再拍攝長城未必更壯麗。」當年的尖東海旁新世界中心變作紫禁城和三里屯，暗示回歸十年間香港與中國已經再不可分。香港樂壇北望神州，以陳少琪為例，與 2008 北京奧運有關的歌曲〈We Are Ready〉和〈生命之光〉都顯示了當年的溜冰滾族不再只是馬路天使，失意的孩子已有了如擋不住的巨龍般的夢想。

一直以來，香港粵語流行曲呈現出不同的香港圖像。回想過去數十年的轉變，可能會發覺香港圖像從來不是香港人自己可以主宰的。無論回歸前後，流行曲中的香港圖像往往由政治與經濟的因素牽著走。回歸十年間，香港的政治及經濟幾番起跌，流行歌詞亦從旁加以描畫，從金融風暴後的經濟低迷、沙士時期的徬徨絕望，到七一大遊行的悲壯激情，詞人一直問責，以流行歌詞與大

時代共舞，譜出香港回歸十年的時代曲。農夫主唱的〈十年人事〉簡明地述說
了香港回歸後的轉變，倒真是「每當變幻時，便知時光去」：

> 七一的晚上，煙花多漂亮，獅子山腳下突然過十年太漫長。
>
> 飄忽的政治，消失的偶像，獅子山腳下步行過十年到夕陽。
>
> ⋯⋯
>
> 第一年嘅煙花匯演特別美艷，但係經濟狀況已經大不如前。
>
> 係董生腳頭唔好，定係咁啱金融風暴嘅新聞仲報導？
>
> 呢十年香港幾好，我哋有幾好嘅？你哋點會知道啲師奶都越嚟越
> 慳，打工仔又老奉加班？
>
> 幾多個人曾經係負資產？幾多大學生，人工唔過一萬？
>
> 一蚊一隻雞，都無人夠膽出街食晚飯。畢業就等於失業，
>
> 十年人事幾番新，十年過得幾艱辛。
>
> ⋯⋯
>
> 事到如今，靈灰閣都無預你同我嗰份。
>
> 或者應份俾啲掌聲我哋各位香港人。

■ 曲目

〈下世紀再嬉戲〉 （唱：黃耀明　曲：黃耀明、蔡德才　詞：周耀輝；1995）

〈飛車〉 （唱：羅大佑　曲：羅大佑　詞：林夕；1993）

〈母親〉 （唱、曲、詞：羅大佑；1991）

〈太平天國〉 （唱：草蜢　曲：王雙駿　詞：黃偉文；1995）

〈時代曲〉 （唱：陳奕迅　曲：江港生、陳奕迅　詞：黃偉文；1996）

〈作不了主的愛人〉 （唱：劉以達與夢　曲：劉以達　詞：林夕；1992）

〈同林鳥〉 （唱：劉以達與夢　曲：劉以達　詞：周耀輝；1992）

〈天國近了〉 （唱：黃耀明　曲：黃耀明、Minimal　詞：林夕；1995）

〈當美麗化作灰塵〉 （唱：黃耀明　曲：黃耀明、梁基爵　詞：潘源良；1995）

〈晚節不保〉 （唱：劉以達　曲：劉以達　詞：林夕；1996）

〈月黑風高〉 （唱：劉以達　曲：劉以達、黃耀明　詞：周耀輝；1996）

〈甜美生活〉 （唱：達明一派　曲：劉以達　詞：林夕；1996）

〈中國製造〉 （唱：軟硬天師　曲：C.Y. Kong　詞：軟硬天師、黃偉文；1991）

〈香港一定得〉 （唱：黃貫中　曲：黃貫中　詞：LMF；2001）

〈太平山上〉 （唱：黃貫中　曲：黃貫中　詞：劉卓輝；2002）

〈高手〉 （唱：鄭中基　曲：胡彥斌　詞：甄健強；2003）

〈廢城故事〉　　　（唱：梁漢文　曲：伍樂城　詞：林夕；2004）

〈信望愛（03 四季歌）〉　（唱：梁漢文　曲：Tonci Huljic，梁漢文　詞：林夕；2004）

〈零四祝福你〉　　（唱、曲、詞：許冠傑；2004）

〈繼續微笑〉　　　（唱、曲、詞：許冠傑；2004）

〈鐘聲響起〉　　　（唱：許冠傑　曲：劉宏基　詞：劉宏基；2007）

〈香港地〉　　　　（唱：陳冠希　曲：陳奐仁　詞：MC 仁、陳少琪、陳奐仁；2004）

〈始終有你〉　　　（唱：群星　曲：金培達　詞：陳少琪；2007）

〈北京之夏〉　　　（唱：梁詠琪　曲：張亞東　詞：陳少琪；2006）

〈We Are Ready〉　（唱：群星　曲：金培達　詞：陳少琪；2008）

〈生命之光〉　　　（唱：周筆暢　曲：金培達　詞：陳少琪；2008）

〈十年人事〉　　　（唱：農夫　曲：DJ Galaxy　詞：C 君；2007）

16 繼續潮拜

———

嘻哈潮人　說唱潮事

　　流行曲既有流行之名，自然要把握流行脈搏。不少流行曲以時下的流行文化為主題，反映當時的潮流，日後歌詞本身也成了文化紀錄。從當年〈日本娃娃〉所體現的哈日熱潮，到〈去吧旺角揸 fit 人〉的旺角商場文化，潮流文化可以在歌聲中流傳下去。當時的潮人潮物或許已下落不明，流行歌詞卻可喚回昨天的人過去的事，讓年輕人與成年人各自撫今追昔，流行歌詞可謂是另一種集體回憶。

軟硬製造

　　軟硬天師是九十年代至今香港的潮流文化象徵，更可說是香港流行文化的異數。軟硬天師以「無厘頭」（意指找不清方向，理不出頭緒，不拘泥於任何章法或不按常規的誇張表演形式）見稱，他們所主持的電台節目便有報道菜價等搞笑環節，予人語無倫次的感覺。當軟硬天師轉而填詞、唱歌時，聽眾往往先入為主，認為他們的作品必定是無厘頭的。流行曲雖然經常被認為以情歌為主，但軟硬天師的歌詞卻非常準確反映當下的社會文化現象，成功捕捉了九十年代初香港種種不同的潮流，並描述當中的具體情狀，看似語無倫次，其實言之有物。這與他們做電台節目時的形象略有不同，如能細味其歌詞更會發現當中的時事觸覺非常敏銳，善於即時回應當下的社會現象。如〈川保久齡大戰山本耀司〉便把當時時裝拜物潮流融入歌詞當中，變成準確又具批判性地描寫年輕人崇尚名牌的心態，更描寫了自己的體驗──用幾千元買回來的衣服，卻只有胸口一個很大的 C 字，令人反思這種拜物文化究竟有沒有問題？

　　軟硬天師的歌曲成功之處在於不但對應當時的潮流文化，而且到了今天依然具有批判性。這可能是巧合，也有可能是永恆的主題被捕捉，以及在起作

用。川保久齡和山本耀司到今天也是潮流 icon 及最 in 的時裝品牌，所以軟硬天師真的非常有時裝觸覺，所講的也跨越了時代，直到今天，情況也依然一樣。軟硬天師另有一首〈鈴通天地線〉，可能今天的聽眾未必明白，因為歌曲所述的是九十年代香港年輕人玩 line 的情況。如將當中所提及的玩 line 換成今天的 ICQ 和 MSN，也同樣可以得到聽眾共鳴，如在電話中與陌生人談心事，講政治，自稱是「花花公子」等。如果身邊有這樣的一個人，我們或許亦會覺得他在語無倫次，精神分裂。這也恰恰配合軟硬天師的風格，傾向以通俗文化的用詞用語來講一些普及的道理。〈鈴通天地線〉講玩 line 的情況，甚至模仿玩 line 的對話，這是拒絕抽離的說教，反而進入該種文化現象的場景，結果也使得〈靈通天地線〉幾乎變成玩 line 中人胡言亂語的語錄，無厘頭之餘又批判地自嘲。由此可見，軟硬天師其實選取了不少具社會批判的題材，把或美或醜的社會百態也展示在歌詞當中。

在拜物及玩 line 之外，軟硬天師的歌曲也談及追星潮流。〈廣播道 fans 殺人事件〉便提及很多歌手的名字，令人會心微笑。在捕捉文化現象之外，又特別有廣州話的語言睿智如「柱躉式中鋒，樂迷次次捧場」，如果知道足球術語「柱躉式中鋒」的所指，便會領會其中的形象化寫法。這種寫法非但不是無厘頭，反而十分傳神，尤其「萬人大合唱世界 key」，確實，現在的音樂節目和演

唱會依舊無日無之。因此好的作品便有這種跨越時代的特質。軟硬天師既可嬉笑怒罵講潮流，也可以說嚴肅的題材。談中國內地與香港的關係的〈中國製造〉就以一系列斷裂的中國 icon 講述兩地的微妙關係，與認真寫這種關係的歌曲相比就顯得更為生活化，表面上輕浮的胡言亂語，實際上是意味深長。

軟硬天師的歌詞寫出了不少聽眾的心聲，其取向也非常本土化和貼近本地時事。這與過往許冠傑、夏金城有所不同。軟硬天師較年輕，出道至今，即使不少擁戴他們的樂迷已由十多歲變成現今的卅多歲，但其目標聽眾仍是較年輕的樂迷。由九十年代初至今，軟硬天師依然是潮人的象徵，這與他們的個人形象、歌曲和製作均有很大的關係。八十年代，香港有很多獨當一面的詞人，九十年代則被認為是詞壇青黃不接的時期，軟硬天師的出現可謂使流行詞壇重現活力。軟硬天師出現伊始，便予人小眾之感，雖然曾化名替其他歌手填詞，但產量始終不多，影響力稍遜於主流詞人。軟硬天師後來拆夥，林海峰定期有作品面世，延續軟硬天師時代的創作風格，如〈的士夠格〉的「公眾舞池」便十分抵死。2006 年，軟硬天師再聚頭合作，也有新的意念如〈好兄弟〉。然而，軟硬天師於十多二十年後依然是潮流文化的 icon，這究竟是軟硬天師本身的成功，抑或意味著香港流行文化的失敗？

潮人潮事

　　近年，香港流行曲主要針對年輕人市場，往往以潮人、潮事和潮物作為題材，這未嘗不是一件好事，可以將社會非常流行的文化裁入歌詞，使後來者可以知道當時香港潮流的面貌。許冠傑乃是將潮流文化裁入歌詞的鼻祖，但許冠傑的歌曲比較集中於草根文化。後來也有〈日本娃娃〉把當時崇拜日本中森明菜、近藤真彥的哈日潮流融入歌詞當中，變成某一代人的集體回憶。之後，也有軟硬天師作為香港潮流文化的代表人物，他們的歌曲所描繪的包括時裝潮流、玩 line 潮流，甚至談及軟性毒品的題材。軟硬天師分道揚鑣後，特別是林海峰依然保持潮流觸覺，為香港潮流文化教父，而他的表達方式，也特別為人所接受。因為軟硬天師一直貫穿嘻笑怒罵的寫作方式，令人會心微笑。這也影響了別的創作人也樂於將潮流文化放入歌詞當中。

　　講述潮流文化的歌詞另一個特點就是很快過時，年輕人也很快不再光顧一些歌詞所描述的地方或場所。如黃偉文的〈去吧！旺角揸 fit 人兵團〉便把年輕人愛逛的旺角很多商場的名稱入詞，如「先達」、「好景」、「信和」、「兆萬」等，成功捕捉了這些潮流文化空間，顯得非常有趣。可能今天的聽眾未必明白

或覺得過時，亦很快便需要更潮的潮流歌曲來填補。雖然香港現今的年輕人皆知好景商場已非歌詞所描述的模樣，但不管如何，這始終也是香港流行文化的紀錄。如薛凱琪的〈886〉其實是 ICQ 用語，同樣使得聽眾即時可以接觸到不同的潮物潮事。另一方面，這一類型的歌曲也有非常城市化的表達，如 Boy'z 的《男生圍》便描繪了香港的不同地方特色和年輕人喜歡流連的空間，可說是一首首「潮版」的城市民歌。

Twins 的〈士多啤梨蘋果橙〉講述近年的瘦身潮流，並將之放在情歌類別，成功捕捉女生如何以瘦身取悅男生。這首歌剛推出時很多人不明所以，當中其實非常精準地反映了年輕人的心態。尤甚現今年輕人如聽回上一輩的潮流歌曲，也可以從中了解當時的文化面貌，產生交流的作用，〈大家歸瘦〉也盛載了這幾年的瘦身風潮，令人會心微笑。因為流行健康膚色，遂造就了〈不要防曬〉一類的歌曲去演繹另一種潮流。有時候，詞人演繹一些過時文化又顯得非常有意思，如黃偉文填詞的〈下落不明〉所反映的八十年代的流行事物，帶出了該年代的集體回憶，如松坂屋、荷東和廣東的士高所表現的物是人非的感覺。也有林海峰的〈三字頭〉就藉七八十年代的事物，切中現今三十多歲人士的心聲，但聽來卻完全沒有過氣的感覺。

嘻哈熱潮

　　2000 年前後，香港興起一陣嘻哈 (hip-hop) 熱潮，LMF 的歌曲以至裝扮都成為年輕人「潮拜」的對象。MC 仁（陳廣仁，曾是樂隊 Lazy Mutha Fucka〔LMF〕的主音歌手之一，是著名廣東 rap 饒舌歌音樂人、塗鴉藝術家，被譽為「香港 hip-hop 教父」、「亞洲塗鴉第一人」）在香港嘻哈熱潮中扮演重要角色，為香港流行曲帶來新鮮、好玩的感覺。用中文說唱 (rap) 最初給人奇怪的感覺，MC 仁卻有巧妙的處理方法，先留意 rap 的節奏，然後再考慮 rap 的內容，最後逐一斟酌字眼的運用，使之符合香港的本土語言文化。Rap 一詞有說源自非洲話，意指說話說得很快；也有說是出自英語閒談、責備、埋怨、批評之意，富有街頭文化色彩。MC 仁認為 rap 恰恰反映了一種言論自由的狀態，乃是一個發聲的平台，因此，最初 MC 仁也會在歌曲中抒發很多對社會的看法。

　　LMF 的出現令一般主流歌手都接受了 rap，因為 rap 源於跳舞音樂，所以 rap 的元素給予主流音樂很多營養和可能性。MC 仁認為跟主流歌手合作 rap，最為難者，卻是歌手希望自己來 rap，但他們往往不明白 rap 是需要很多時間苦練。事實上，如果進行後期工作時才用電腦來修正就非常麻煩。早期主流歌手

rap 的作品如鄭秀文主唱的〈愛是〉的效果便十分鮮見，尤其是現場演唱。而主流詞人填 rap 歌詞又會與 rap 友有所區別，因為主流詞人只是在文字上表達自己的才華，但 rap 友除了填詞外還會粉墨登場演唱，因此填詞時會填上較自我和主觀的內容。

Rap 與主流歌手的 crossover 愈來愈多，這便要求每個人需要站出來講自己的話，需要引導主流歌手在 rap 中講出自己所想。其中一首 MC 仁跟陳冠希 rap 的〈香港地〉，是與陳少琪合作，在用詞、形式及編排上便會有不同的計算，而且非常具有本土意識。MC 仁認為：首先，在本土 rap 之中傾向運用生活語言，不會刻意避開粗言穢語，聽眾接受與否則是觀眾自己的選擇。其次，rap 友與主流詞人相比，創作空間更大，歌詞如由 rap 友自己演唱又會更有火花。如果主流詞人可以自己唱出自己的詞，可能另有一番感受。再者說，rap 是語言，歌詞是文字，旋律是音樂，如何將三者化為一體，是相當具挑戰性的工作。在傳統樂器演奏中，便有類近的操作。MC 仁處理 rap 時首先會考慮發音，使得流行歌詞的創作產生了很多可能性，亦為香港流行樂壇帶來一種截然不同的風格。

◼ 曲目

〈川保久齡大戰山本耀司〉（唱：軟硬天師　曲：Blow, Green, Matheney, Hutchinson, Westbrook　詞：軟硬天師；1989）

〈鈴通天地線〉（唱：軟硬天師　曲：Van Rijen Jasper　詞：軟硬天師；1989）

〈廣播道 fans 殺人事件〉（唱：軟硬天師　曲：Hiroaki Serizawa, Yasushi Arimoto　詞：軟硬天師；1989）

〈的士夠格〉（唱：林海峰　曲：江志仁、林海峰　詞：林海峰；1997）

〈好兄弟〉（唱：軟硬天師　曲：黃貫中　詞：黃貫中、林海峰、葛民輝；2006）

〈日本娃娃〉（唱、曲、詞：許冠傑；1985）

〈去吧！旺角揸 fit 人兵團〉（唱：Shine　曲：徐天佑，James Ting　詞：黃偉文；1996）

〈886〉（唱：薛凱琪　曲：C. Lee　詞：周耀輝；2004）

〈士多啤梨蘋果橙〉（唱：Twins　曲：伍樂城@ RNLS　詞：林夕；2004）

〈大家歸瘦〉（唱：Cookies　曲：馬念先　詞：李峻一；2004）

〈不要防曬〉（唱：Hotcha　曲：Edward Chan, Charles Lee　詞：周耀輝；2007）

〈下落不明〉（唱：黃耀明、林憶蓮　曲：亞里安@ 人山人海　詞：黃偉文；2003）

〈三字頭〉（唱：林海峰　曲：陳奐仁@ The Invisible Men　詞：林海峰；2005）

〈愛是〉（唱：鄭秀文　曲：LMF　詞：LMF；2003）

純真傳說 情歌已死

　　千禧年代，一類很富爭議性的情歌在香港各大流行樂壇頒獎禮中盡領風騷，像〈犯賤〉、〈爛泥〉、〈痛愛〉，單從歌名已令人感到此類作品之慘情，慘情到自謔的程度，爭相犯賤做爛泥，做貓做狗做寵物，愈慘愈好，要沒人慘得過我。

　　另一邊廂，由於香港粵語流行曲市場日漸萎縮，唱片業將主要銷售對象集中在年輕人身上，歌手愈唱愈年輕，歌曲日益童稚化，流行樂壇出現一個又一個純真傳說。

自虐情歌

　　香港流行曲情歌泛濫已常為人所詬病，如今主流情歌宣揚的自虐式意識形態難免更惹人非議。到底「自貶自虐」式的歌詞象徵了這一代香港人的愛情觀，還是如林奕華所說，此類自虐式香港K歌其實象徵「情歌已死」？自虐式情歌揚言「喜歡你讓我下沉」，彷彿愛人來虐待我便更好，這大概是 2001 年開始的一些流行歌詞信息。一直以來，情歌可能或多或少地有點自虐，卻始終不那麼明顯和誇張。2001 年的這一系列的歌曲一下子便引發了自虐潮流，往往強調一個人失戀後便會把自己降到最低點。如〈爛泥〉中所說的「做你腳下那堆爛泥」也毫無怨言，教人甘心做爛泥，甚至更極端的是享受做爛泥，做爛泥似乎十分過癮。另外，〈痛愛〉則表達了很享受對方在情感上虐待自己，結果引來很大爭議。縱使是這樣具有負面的意味，自虐式情歌在各大頒獎禮上卻得到很多認同。大概自虐式歌詞一反傳統情歌對情感的寫法，傾向進一步誇張和扭曲人性：「持續獲得蹧蹋亦滿足」。這營造了承蒙對方蹧蹋，受虐者得到滿足的逆向思維，讓聽眾思考情歌也可以有這種寫法。在文字運用上，這些歌詞其實有不少值得欣賞之處，在信息方面卻引起社會各界的爭議。這種受了傷而希望有人憐憫的心態，早於六七十年代的歌詞就已有觸及，不過當年並沒有直接地

表示「我犯賤但我鍾意」般明顯，也沒有將之變成主題。此外，這回到了文學與社會之間的老問題 —— 究竟流行歌詞的社會角色應是怎樣的呢？這樣的歌詞到底有沒有價值？抑或自虐式情歌只是供聽眾在 K 房宣洩的媒介？

由古巨基主唱的〈愛與誠〉這一類自卑自憐的歌曲，甚至到了極端自貶的地步。這種寫法甚至成了當年香港流行歌曲的潮流。林奕華在《等待香港》中的〈情歌已死〉一文中，指出香港流行曲出現了「鬥慘」（比較誰最可憐）的現象，關心妍就有一首〈慘得過我〉。唱片監製也會要求歌詞意境愈慘愈好，當然有不少為慘而慘的歌曲，聽後也沒什麼得著。盧國沾當年填詞的歌曲意境也十分慘情，卻只是營造氣氛而非宣之於口，更多的傾向於人生觀照等等。因此慘不一定是噱頭，如能成功描寫氣氛亦可以很出色。陳奕迅主唱的〈葡萄成熟時〉就談到很多人都經過失戀，失戀過後也會有所得著。當然這也需要個人閱歷進一步才有所體會，如黃偉文後來再為陳奕迅寫的〈Crying in the Party〉就是講述一種成熟的失戀情懷。

從文學角度看來，自虐情歌其實寫出情歌的另一種新意，可是當情歌只可以在慘情方面談情，恰恰反映了香港情歌極其量只能是這樣，也就標誌著情歌已死。自虐式情歌表達的信息其實不一定是負面的，只是當自虐式情歌佔據流

行歌曲的主導位置，宣揚了這種對愛情的看法，這便會產生很大的問題，一反八九十年代甜蜜「冧歌」的創作風氣。其實流行文化就是這樣奇異的產物，流行曲雖然不可能每一首都是〈紅日〉、〈始終有你〉，但既可以自虐，亦可以叫人自愛，如王菲的〈給自己的情書〉、李蕙敏的〈活得比你好〉都展示出流行曲歌詞作為流行文化的多元面貌，而非獨沽一味的慘情。文學研究者一般都認為創作人不應有所謂社會責任的負擔，因為這變相是一種另類審查。好的文學作品應先存在，再產生不同作用。當受眾接觸作品時，究竟有沒有思考還是不夠成熟程度來判斷？或許社會應更積極教育受眾具有批判思維，選擇性接受社會各種各樣的信息，不要不假思索地以為犯賤很潮，便去犯賤。我們真正需要的反而是：從多角度考量作品和明辨是非。

成年前後

九七以後，香港粵語流行曲市場日漸萎縮，本地唱片業將主要銷售對象集中在年輕人身上，流行曲亦出現童稚化現象。無疑 Twins 的作品可以讓年輕樂迷建構身份認同，但當所有主流歌手的作品皆以十多歲的聽眾為歌曲對象，成

年輕聽眾難免會覺得無歌可聽。香港樂壇一向以年輕人為主,但當年除了有陳百強、林姍姍的〈再見 puppy love〉和露雲娜的〈荳芽夢〉之外,也可以有較成熟的實力派歌星如關正傑眷戀殘夢,甄妮可以再度孤獨,徐小鳳也嘗試深秋立樓頭,於是老中青三代聽眾的情感各有依歸。假如成年聽眾流失,主流歌手無法成長轉型,最終惡性循環,歌曲種類只會更加單一化。

　　過往粵語流行曲的對象包括多個年齡層,近年則集中在十多歲的樂迷身上。這與粵語流行曲唱片銷量下跌不無關係。所以唱片公司會針對消費力較高,願意消費流行曲的年輕人,結果不論十來廿歲還是卅多歲的歌手,其作品都同樣朝向十多歲聽眾的市場,題材亦變得狹窄,轉而針對年輕人的興趣,創作有關漫畫、遊戲機等主題的歌曲,滿足年青樂迷的需要。畢竟他們始終較難接受徐小鳳類型的歌曲。結果現今的流行曲與八十年代流行曲的面貌便有很大區別。Twins 成功之後,年輕歌手的年齡更愈來愈小,Cream 的成員入行時更未夠十歲。Twins 初出道時,歌曲主要圍繞著校園生活,針對年輕人心態寫出〈明愛暗戀補習社〉、〈女校男生〉等作品,屬於非常成功的嘗試,但當這一類的歌曲主導整個樂壇,沒有成熟的情感或觀照世界的方式,成年聽眾便會喪失共鳴,甚至離棄粵語流行曲。

一些成熟的歌手也會因應市場需求而選擇較年輕的歌唱路線。這也反映了近年流行文化所謂的 kidult 現象（是近年香港出現的一種成人童稚化現象，kidult 乃一個新興的混種詞彙，由 kid + adult 構成，這裏是指孩童化的成人，即「長不大」的意思），即成年人的童稚化風氣，好讓年輕聽眾較容易接受自己。較為成功代入 kidult 心態的便有古巨基，兩張概念大碟《遊戲·基》和《大雄》因貼近了不少聽眾的心聲而大賣。同時，古巨基的外表也給人 kidult 的印象，結果開拓了另一流行曲題材的主題路向。另外，也有一些明言「拒絕成長」心態的作品，如古巨基主唱的〈純真傳說〉便是講述成年世界虛偽，而童稚世界純真，因此拒絕成長。可是一個人的發展應有不同的閱歷及不同的觀照，如只集中於童稚化便會造成過分片面的問題。

人始終會長大，歌手當然也一樣。歌手出道時可以唱童稚化的歌曲，卻不可能長此下去的童稚。所以歌手亦面對轉型問題，唱不同的歌曲以表達不同的情感，當年的張國榮和譚詠麟亦有同樣的發展：十多廿歲時唱出年輕人的感覺，到慢慢成熟後，便唱出有〈有誰共鳴〉、〈無言感激〉等作品。也有歌手出現轉型困難，如 Twins 成長後也有〈女人味〉推出市場，但效果明顯不如穿校服的時期，於是 2005 年進軍台灣時的大碟《見習愛神》，Twins 又走回「校服女生」的路線，後來甚至唱回像〈幼稚園〉一類的歌曲，實際上沒有機會讓

她們能夠「長大」起來。其實，Twins 是一個非常特別的例子，即使走回頭路也很受歡迎，可是另外有一些歌手轉型失敗後只能放棄歌唱事業，轉戰其他媒體。結果整個香港音樂工業，最後只會日漸失去願意聽粵語流行曲的聽眾。當香港音樂工業的市場較大時，這狀況所引發的問題可能並不是很大，但現今卻是失去了某一年齡層的聽眾後，音樂工業也同時失去製作較成熟作品的誘因，市場亦因此變得單一化。現在，較成熟的聽眾要欣賞喜愛的流行曲便只能聽一些懷舊金曲，因此，難怪一些昔日紅極一時的歌手也積極復出辦演唱會了。

林夕曾經提及，香港粵語流行曲所關心的世界實在太小，應該有更大更多的可能性，如古巨基的《我生》大碟，呼籲樂迷關心身邊人；楊千嬅日漸成長後也會唱〈有過去的女人〉。既有年輕化又有成熟感覺的歌曲，這樣，流行音樂工業才能更多樣化、更有發展的可能性。若只有爛泥情歌和純真傳說，情感單一，情歌倒真的已死了。

周耀輝——凝溶另類與主流

八十年代末出道的周耀輝，其歌詞風格獨特，即使為主流歌手填寫作品，也與一般主流作品有所不同。周耀輝近年變得較為多產，究竟他如何在另類與主流之間遊走？他「凝溶」另類與主流的魔法正好說明「大路情歌」也可以有不同的寫法。

周耀輝自謂一直很不了解何謂另類，他的作品（如〈天花亂墜〉、〈天問〉）曾經是冠軍歌曲，究竟這是主流抑或另類？今時今日也不肯定自己是不是變得更主流一點，如替麥浚龍所寫〈雌雄同體〉，曾經得過香港作曲家及填詞家協會頒發最佳另類歌曲獎，並廣泛地流行起來。一般情況是監製及歌手找他寫歌，若大家已認識的會很明白對方為何要找自己寫歌；如不認識者會反問他：知否周耀輝所寫的歌詞是怎麼樣的呢？因為周耀輝不希望對方有誤解，以免浪費大家時間。他認為別人找自己寫歌詞時，應對他的風格有所了解和期望。無論如何，如有人因為歌詞風格而猜出某首作品出自周耀輝的手筆，周耀輝自言會為此感到很開心。

　　從另類詞人轉向主流詞人有否困難？周耀輝表示，最初歌詞創作產量較少，是否介入主流不成功抑或香港接受另類歌詞的能力不高，周耀輝謂一時間也分不清楚，近年又重新有了信心和自由去寫自己感興趣的題材。「大路情歌」〈糖不甩〉予人很中國風的感覺，寫的時候是把它當作另類歌手去寫，後來大家亦覺得它很容易入耳。因為主唱此歌的薛凱琪是一位偶像派歌手，由於她展示了甜美的一面，故能夠把艱深的一面融化。周耀輝寫〈糖不甩〉的時候，主要考慮到「糖不甩」三字可以裁入歌詞，這是創作廣東歌詞最難處理的。即使想寫糖不甩，如果聲音不合也寫不出來。於是對於從糖到對中國式甜品，抑或甜蜜到中國人對詩意的看法是怎樣，或從歷史到今天領悟的甜蜜，周耀輝還自以為講得很深奧，如唐朝、糖街是很不著邊際的文字，但又廣為人所接受。除了薛凱琪的偶像因素，歌曲旋律易上口也有關係，這也許是周耀輝成功之處。對於一般聽眾，〈糖不甩〉是一首「冧歌」，亦有聽眾注意其用詞巧妙，所以好歌詞應該可以令歌曲本身廣泛流行，又予人另有深刻意思之感。周耀輝認為，作品最好如千層糕般有多重層次，聽眾便可以各取所需，也可以從整體上去欣賞。無論如何，〈糖不甩〉是一個很好的經驗。糖給人黏連的感覺，但周耀輝最初想到的卻是「情易散」或「緣已變」。這與我們心目中那種很煙靭的甜品，或我們原先對愛情的期望相差很遠，但我們卻偏偏嚮往甜味。周耀輝本身想藉此提出問題，誠然，聽眾所聽到卻只是「糖不甩很甜很甜」，周耀輝認為那也

不錯，可以迎合不同層面的聽眾。

　　在性別定位方面，周耀輝的作品素有心思，如麥浚龍的〈雌雄同體〉、盧巧音《天演論》大碟中的〈露西〉和〈女書〉，都不是那麼容易消化的作品。對周耀輝來說，性別一直是一個有趣的課題。尤其是近年成行成市的美女瘦身的海報，無非強調纖瘦、美白和負離子直髮，這令周耀輝覺得做香港女性很不容易。如果通過歌曲可以令他們輕鬆一點，暫時放下性別包袱，或會舒服一些。周耀輝表示，如果可以通過歌詞令人成為一個較為不同的女人或男人，也是他寫歌詞的目的。從社會學來看，為什麼要塑造這樣的男性或女性，那可能是一種社會控制。所以周耀輝主張一旦有機會便寫，特別是監製給予發揮機會便嘗試帶出自己想法。如〈黛玉笑了〉，周耀輝一聽 demo 便注意到旋律的東方味道，於是想寫與中國感覺有關的東西。特別是主唱者泳兒給人弱質纖纖之感，這便啟發周耀輝再用《紅樓夢》做主題，重新刻畫林黛玉這個角色，讓她不必每次都那麼悽慘，只有揪心和葬花的份兒。所以當有機會，讓監製和歌手給予詞人空間的話，周耀輝便會作出不同的嘗試。

　　從樂隊時期到為主流歌手創作歌詞，周耀輝以「幸福」來形容自己的創作生涯。如為 Zarahn 寫〈如果感覺有顏色〉，單聽 demo 已有非常迷幻的感覺，

而且它既非主打歌更不會有太大的壓力，於是放膽把「將個人感受變成顏色，清清楚楚能看見多好」的想法裁入歌詞，這後來更被用作主打歌，讓他自覺很幸運，如非參與創作的人接受這樣的文字，即使寫得再好也是徒然。縱使有人覺得創作受監製、歌手和聽眾所限，其實詞人相對也有很大的自由空間，只要輸入更多創意，便可令作品更有層次感。周耀輝其中一個希望就是聽歌的人可以用心一點，又或者已經不聽流行曲的人可以去接觸一下現在的流行音樂，不要太快下結論認為現時的歌曲已經不適合自己。樂評人也可以告訴聽眾應該可以怎樣去欣賞流行歌曲。他舉例說，荷蘭的中學教育設有音樂課，教師會在課堂上講授搖滾樂的歷史，會令小朋友知道當代流行音樂如何發展出來，並有系統地讓他們認知流行音樂是流行文化的重要一員。

■ 曲目

〈犯賤〉　　　　（唱：陳小春　曲：周杰倫　詞：黃偉文；2001）

〈痛愛〉　　　　（唱：容祖兒　曲：陳輝陽　詞：黃偉文；2001）

〈愛與誠〉　　　（唱：古巨基　曲：曹雪芬@宇宙大爆炸　詞：林夕；2004）

〈慘得過我〉　　（唱：關心妍　曲：方樹樑　詞：林夕；2005）

〈Crying in the Party〉（唱：陳奕迅　曲：黎小田　詞：黃偉文；2007）

〈紅日〉　　　　　（唱：李克勤　曲：立川俊之　詞：李克勤；1992）

〈給自己的情書〉　（唱：王菲　曲：C.Y.Kong　詞：林夕；2000）

〈再見 puppy love〉　（唱：陳百強　曲：林慕德　詞：卡龍；1995）

〈荳芽夢〉　　　　（唱：露雲娜　曲：Anders Nelson　詞：林振強；1983）

〈明愛暗戀補習社〉　（唱：Twins　曲：伍樂城　詞：黃偉文；2001）

〈女校男生〉　　　（唱：Twins　曲：伍樂城　詞：黃偉文；2001）

〈純真傳說〉　　　（唱：古巨基　曲：曹雪芬、韋懟騰@宇宙大爆炸　詞：林夕；2005）

〈女人味〉　　　　（唱：Twins　曲：伍樂城　詞：林夕；2004）

〈幼稚園〉　　　　（唱：Twins　曲：陳光榮　詞：黃偉文；2005）

〈有過去的女人〉　（唱：楊千嬅　曲：側田　詞：林若寧；2006）

〈天花亂墜〉　　　（唱：達明一派　曲：劉以達　詞：周耀輝；1989）

〈天問〉　　　　　（唱：達明一派　曲：劉以達　詞：周耀輝；1990）

〈糖不甩〉　　　　（唱：薛凱琪　曲：方大同　詞：周耀輝；2006）

〈露西〉　　　　　（唱：盧巧音　曲：盧巧音　詞：周耀輝；2005）

〈女書〉　　　　　（唱：盧巧音　曲：梁翹柏　詞：周耀輝；2005）

〈黛玉笑了〉　　　（唱：泳兒　曲：翁瑋盈　詞：周耀輝；2007）

〈如果感覺有顏色〉（唱：周國賢　曲：Goro　詞：周耀輝；2007）

命運就算顛沛流離

命運就算曲折離奇

命運就算恐嚇著你 做人沒趣味

讓晚風輕吹過

紅日．李克勤

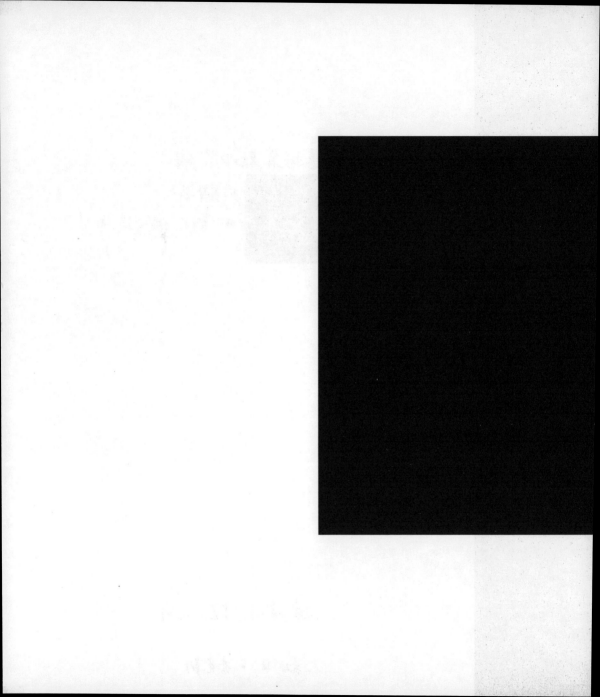

18 幾許風雨

十年人事　談新說舊

　　香港已經回歸超過十年，「一國兩制」亦已
成功落實。過去十多年間，香港唱片銷量一跌再
跌。2007 年的香港電影金像獎頒獎禮上，樂隊
組合 Alive 和黃貫中等人在演出時舉起寫著「香港
應保持自我」的紙牌，標示著香港的電影和流行
音樂已經迷途難返。以下且從過去十年香港粵語
流行樂壇的一些「詞人」和一些「詞事」，説明香
港粵語流行曲填詞人其實不是沒有努力去保持自
我，以在近年江河日下的香港粵語流行樂壇中繼
續艱苦作戰。

新唱作詞人

　　2005 年，香港經濟初見復甦，粵語流行樂壇卻斯人獨憔悴。2005 年度頒獎禮總是以「形勢一片大好，實力派冒起」作總結。樂壇生機蓬勃，甚至有人認為 2005 年是創作歌手的天下。如從「唱作詞人」的情況看來，生機蓬勃之下竟隱藏著多年的隱憂。早在八九十年代，香港流行樂壇已出現過不少「唱作詞人」，他們的作品得以流傳，也不盡然是因為他們的歌詞創作特別出色。那麼，2005 年「唱作歌手」的風潮究竟是創作真正受到尊重，抑或只是包裝歌手的另一種策略呢？

　　早期的「唱作詞人」（如劉德華、李克勤、蔡國權、蔣志光等）既是歌手也是詞人，如今差不多只剩下劉德華和李克勤。劉德華開始傾向填寫富有人生哲理的歌詞，李克勤最近則因為結婚生子而創作了關於小朋友的題材。「唱作詞人」的創作風格有所轉變和發展本是值得可喜的，但可惜的是當年不少創作人已慢慢在樂壇消失。雖然很多歌手也曾作曲填詞，如郭富城所寫的〈童話小公主〉，就是當年「四大天王唱冧歌」的傑作。可是，這種偶然的創作卻難以窺見整體的創作風格。近年「唱作歌手」風潮重現，有些專注作曲填詞，也有

的一手包辦了作曲、填詞、編曲和演唱。

　　李克勤於 2005 年創作的〈情非首爾〉，表現出相當成熟的歌詞風格。同年，香港流行樂壇湧現了林一峰、王菀之、藍奕邦等「唱作詞人」，他們的作品在題材上與主流詞人的創作相比就頗具個人特色。如林一峰愛用旅行、浪遊的心態寫作，創作非常完整的概念大碟；藍奕邦則有〈三點冰室〉等反映香港地道的文化。或許創作人的形象較為另類，可以配合這一系列具有個人特色的作品，講出自己的心聲。2004 年，劉德華推出專輯《Coffee or Tea》，大碟中刻意與林夕各填一半數量的歌詞，結果林夕引用佛理填寫了〈常言道〉等，劉德華則創作了〈影帝無用〉和〈毋須擔心〉等帶有歌手自白味道的歌曲。無可否認，專業填詞人具有較高的填詞水平，歌手填詞卻又另具風格，真的可謂咖啡或茶，各取所需。

　　王菀之是另一位相當具有個人特色的「唱作詞人」。王菀之的〈手望〉從歌詞上來說可能沙石較多，但卻流露了主流情歌以外的另一種情懷。林夕就曾在一次被命名為「我要拯救王菀之」的訪問提及自己相當欣賞王菀之，卻有感王菀之的歌詞較為幼嫩，認為有需要拯救她。林夕後來執筆為王菀之所寫〈詩情〉和〈畫意〉，的確比王菀之的作品出色得多。然而，從「唱作詞人」的發

展看來，則應該讓像王菀之這樣的新進詞人多寫。這樣，他們的作品才有機會日趨成熟。「唱作詞人」能否在香港流行樂壇得到長足發展，抑或只是一時潮流？這始終是未知之數。

張繼聰的作品〈將⋯繼⋯衝〉乃是取「將會繼續衝刺」的略稱與其姓名的諧音，此歌講述即使外在環境不如理想，面對很多困難也會繼續堅持，很有夫子自道的味道。其實，張繼聰這一代的「唱作人」已較為幸運，畢竟唱片公司願意起用「唱作人」。如果「唱作人」置身於「四大天王」的時代，恐怕機會更加渺茫。正如倫永亮等上一代創作歌手如今基本上已退居幕後；同理，如果「唱作人」只是一陣創作熱潮下行銷的概念，那又會失去了「唱作人」的意義了。

「歌神再現」

許冠傑在《此時此處》的序言中謂：「我寫下了不少的歌詞旋律，但這些歌曲是否真正能引起社會的共鳴，對文化界有否產生一點點的影響，我未敢下

判語，更沒有想過我的作品，到了今天竟會成為香港文化研究的題材。」其實香港樂迷早已認定，有「歌神」之稱的許冠傑對香港樂壇貢獻良多，可謂香港功臣。他的作品不但反映香港社會文化，而且每當香港出現信心危機之際，「歌神」便會現身以歌穩定人心。

　　許冠傑在 2004 年全面重出江湖，一口氣推出〈零四祝福你〉、〈繼續微笑〉等作品，一方面重新進入樂壇，一方面似乎肩負起香港「歌神」重任。因為「歌神」一直相信歌手應有社會責任，每次香港出現危機便會出來團結人心。如六七暴動之後的〈鐵塔凌雲〉、九七移民潮中的〈同舟共濟〉，以及 2003 年沙士期間的〈零四祝福你〉、〈繼續微笑〉。尤其是 2003 年香港社會一片愁雲，演藝界的羅文、張國榮、梅艷芳、林振強相繼離世，香港流行樂壇似乎出現了前所未有的危機。當 2004 年電視熒幕出現許冠傑騎著電單車從天而降的畫面，的確令不少人重燃信心和希望。所以當年許冠傑的演唱會便吸引了不少樂迷捧場，「歌神再現」可謂為當時香港流行樂壇，以至香港社會帶來新氣象。許冠傑為重出江湖演唱的《繼續微笑會歌神》場場爆滿，2004 年可謂「歌神年」。就是無線電視在週日晚上非黃金時段播出炒雜碎式的，以陳年片段剪輯而成的《歌神再現啟示錄》，收視竟然高達二十六點，約有一百七十一萬名觀眾收看。「歌神再現」的熱潮大規模攻陷了市場，也彷彿代表著香港人精神不

死。「非一般的復出工程」包括了〈鐵塔凌雲〉隱含的香港意識，許冠傑代表著的「香港仔」形象，以印上紅白藍三色的塑料布度身訂造了一身演唱服凸顯草根「香港 feel」，使得許冠傑一時間成為港人典範。

2003 年之前，黃霑已指出香港粵語流行曲的衰落。香港粵語流行曲開始成為 "out" 的表徵，不少樂迷已轉聽國語歌。其實，香港粵語流行曲如果能夠唱出香港特色，即使不懂廣州話的聽眾亦會哼唱幾句香港粵語流行曲（如〈上海灘〉）。許冠傑於七八十年代的作品就是一個好例子，「歌神再現」亦引起「歌神帶領香港流行曲再上路」的憧憬。近年不少曾活躍於八十年代的香港歌手復出開演唱會，結果場場爆滿。這恰恰證明了由於當下流行音樂的單一化，使得某些年齡層的樂迷無歌可聽，只能通過懷舊活動重新尋獲適合自己口味的作品。問題是「懷舊」始終是一種消極生產，當「懷舊」的剩餘價值被消耗殆盡，情況可能更趨單一。

新「非情歌運動」

　　香港流行樂壇一向被批評為「情歌氾濫」，盧國沾於八十年代就曾推動「非情歌運動」，可惜及後樂壇迅即回復原狀。香港「詞神」林夕有感現時的流行歌詞有所欠缺，近年於是默默起革命，開始創作更多「非情歌」。〈夕陽無限好〉、〈愛得太遲〉等抒寫人生，〈模範生〉等論及社會，〈黑擇明〉則甚至勸人不要自殺，珍惜生命，香港流行樂壇儼如又掀起一次「非情歌運動」。到底「非情歌」能否成為風氣令流行曲更多元？抑或只是一陣風潮過後又再了無痕跡呢？

　　林夕近年填寫的「非情歌」作品愈來愈多，彷彿在暗暗推動「非情歌運動」。雖然林夕最為人熟知的歌曲都是細膩情歌，其實，林夕躋身樂壇的「非情歌創作比賽」作品〈曾經〉及後來為 Radias 所填寫的一系列作品大都並非情歌，而是傾向談論都市人的關係、心理等等。九十年代初，林夕於「音樂工廠」時期又填寫了很多富有時事特色及政治題材的作品，或許羅大佑當時給予林夕非常大的創作空間，適逢香港對政治問題非常敏感的時期，於是誕生了以〈皇后大道東〉、〈赤子〉等為代表的香港粵語流行曲的創作高峰，使得香港流行

歌曲非常多元。然而，隨著後來「四大天王」的冒起、「音樂工廠」解散，林
夕又轉而填寫很多「大路情歌」。林夕的「大路情歌」論水平無疑是相當高，
但論題材卻稍嫌狹窄。林夕在一些訪問中亦謂，詞人所能爭取的創作空間相當
有限，即使寫出一些具有政治意味的歌曲，很多時候會找不到敢用這些歌曲的
監製，以及敢去唱這些歌曲的歌手。一般情況下，唯有最終都被放棄。

　　林夕曾謂自己有一套「歌詞三級制」。即在二十首歌中交出一首好歌，另
有兩三首是合乎水準的，其餘的則只屬「行貨」。雖然林夕那些「行貨」的創
作水平亦相當高，他亦很誠實地讓大家知道大部分作品都只是應付唱片業的需
要。林夕無疑寫了高水平的情歌（如寫給王菲、楊千嬅的），近年反而開始多
寫不同題材的歌詞（如〈夕陽無限好〉）。〈夕陽無限好〉講出很多人生哲理並
加入時事，讓不同層面的聽眾都有一番感受。作曲人 Eric Kwok 曾表示在街上
聽到貨車司機哼著〈夕陽無限好〉，一剎那非常欣慰，因為歌曲已打入不同階
層的聽眾。或許「非情歌」會關心更寬廣的世界，也容易獲得更多聽眾的共
鳴。另一方面，政治歌詞如〈皇后大道東〉，林夕便寫過很多個版本，〈皇后
大道東〉誕生後又未能進入內地市場，可謂吃力不討好。所以唱片公司對之也
有保留。近年香港「非情歌」則開始關心本土問題，如沙士一疫之後，有梁漢
文主唱的〈廢城故事〉，它講述香港 2003 年間疫症發生的事情，又有如〈新聞

女郎〉般用情歌包裝時事元素，也有李克勤主唱的〈天水、圍城〉這樣的談天水圍問題的非情歌。雖然後者被抨擊為「將天水圍妖魔化」，畢竟也引起了社會對天水圍更多的討論，使得流行曲不僅僅停留在娛樂工業的有限空間。

　　林夕與劉德華合作《Coffee or Tea》之外，針對香港人面對的問題及應有的態度，亦有合作創作一系列歌詞。同時，劉德華亦需要轉型，林夕便替他寫出如〈觀世音〉的作品。此詞寫法特別，斷片式的「觀世的聲音」可謂是林夕注入哲理的同時加上新鮮的寫法，是非常獨特的一首非情歌。「非情歌」範圍可以非常廣泛，如〈愛得太遲〉、〈畫意〉這類題材便各有特色，勸人珍惜生命的〈黑擇明〉亦非常成功。周博賢與謝安琪的合作亦帶出了一系列值得注意的非情歌，如〈我愛茶餐廳〉觸及香港本土文化，〈菲情歌〉談及菲籍傭工，〈亡命之途〉反映午夜亡命小巴，另外也有林若寧所寫的〈花落誰家〉帶出了環保信息。由此可見，「非情歌」與情歌的關係亦非你死我活，兩者並存才可使香港流行曲更多元以及更具生命力。

「新廣東歌運動」

「粵語流行曲」名實並不相符，大部分「粵語流行曲」都只是以粵語唱出來的中文流行曲。當中的「中文」乃是書面漢語而非口頭用語。而「以廣州話口語入詞」一直惹來很大爭議，有人認為這會令聽眾的中文水平低落，有人就認為這才更適合香港具體情況。黃霑曾指出他過去「以廣州話口語入詞」的實驗可謂完全失敗。「粵語流行曲」逐漸發展出由文言、白話和俗語夾雜的「三及第」語言風格。近年，黃偉文與伍樂城曾推動「以廣州話口語入詞」的「新廣東歌運動」，雖然成效未見突出，卻成功帶出了應否「以廣州話口語入詞」的「廣東歌」問題。

粵語流行曲用上廣州話口語作歌詞，這一直是一件備受爭議的事，「粵語流行曲」亦是很獨特的現象。詞評人黃志華贊成「粵語流行曲」用上廣州話口語：一則較為道地；二則使變化可以更多樣。很久之前，許冠傑已以廣州話口語入詞，當時依然沿襲六十年代「粵語流行曲」花前月下的小曲與夾雜俚俗口語的兩種歌詞風格，如〈雙星情歌〉與〈鬼馬雙星〉。結果，許冠傑諷刺時弊的俚俗歌詞的風格很快便為人所接受，但他亦甚少以口語化的文字寫情歌，

〈錫晒你〉只是當中少數例子。當然，這與歌手要照顧自己形象有關。

　　據黃偉文所言，他與伍樂城曾計劃推出一張全用廣州話口語入詞，藉以推動「新廣東歌運動」的唱片，後來卻沒有成事，面世的就只有零散的實驗作。其實由許冠傑開始，固有歌詞風格已然將廣州話口語入詞的用法二分，即針砭時弊的用口語，較為「正經」的題材則用書面語。這很大程度上是因為口語一直予人「不夠正經」的感覺。黃霑曾謂自己是刻意用很多廣州話口語入詞，如〈問我〉的「我係我」一句便十分成功；他亦謂「廣東歌」的歌詞可以「三及第」，如〈仍然記得果一次〉。很多語言學家亦曾指出廣州話是很古雅的語言，如「傾偈」的「偈」便與「佛偈」有關。如果可以拋低「廣州話口語入詞便是低俗」的成見，則「廣東歌」的歌詞可能有更多的實驗空間。近年，不少歌手都以廣州話口語入詞，如軟硬天師和 LMF 的觸及社會題材的作品都用上廣州話口語，效果亦相當不俗。然而，一旦以廣州話口語入詞講情講愛，如許冠傑〈一往情深〉的「你好比條命根」便令人覺得有點肉麻。

　　矢志追求變化的黃偉文便嘗試「以廣州話口語寫情」。李彩樺主唱的「實驗一號」〈你唔愛我啦〉便引起很大爭議，有的聽眾認為得意有趣，亦有人覺得有點奇怪。詞評人黃志華則認為相當出色，在情緒起伏及節奏各方面都取得

平衡。這亦帶出詞人是否應多用廣州話口語入詞的問題,如當年盧國沾的〈找不著藉口〉中「我心更仲難受」便自然地帶出情感,所以廣州話歌詞創作應有更多可能的發展。更常見的情況是,「粵語流行曲」以書面語為基調再輔以口語作點綴,如在黃偉文與伍樂城「新廣東歌運動」的「實驗二號」中,楊千嬅〈傻仔〉就廣為樂迷所接受。「實驗三號」中的〈你咪當我傻〉、「實驗四號」中的〈怕咗你〉和「實驗五號」中的〈What We Want〉都是黃偉文與伍樂城「新廣東歌運動」的實驗之作。其實羅大佑在一個訪問中曾謂:在創作〈童年〉時,甚至刻意用口語,因為直抒胸臆,可以增加本土味。由於香港習慣長時間的「言文分家」,講的是廣州話,書寫的是書面語;那麼,「粵語流行曲」的語言應如何調校,應有很大的斟酌可能。其實,「新廣東歌運動」如能堅持下去,或許能殺出另一條血路。

◼ 曲目

〈三點冰室〉　　　（唱、曲、詞:藍奕邦;2004）

〈常言道〉　　　　（唱:劉德華　曲:藍奕邦　詞:林夕;2004）

〈毋須擔心〉　　　（唱:劉德華　曲:謝浩文＠宇宙大爆炸　詞:劉德華;2004）

〈將…繼…衝〉　　（唱、曲、詞：張繼聰；2006）

〈愛得太遲〉　　（唱：古巨基　曲：楊鎮邦　詞：林夕；2005）

〈模範生〉　　（唱：劉德華　曲：陳輝陽　詞：林夕；2007）

〈曾經〉　　（唱：鍾鎮濤　曲：蔡國權　詞：林夕；1985）

〈赤子〉　　（唱：葉德嫻　曲：羅大佑　詞：林夕；1991）

〈新聞女郎〉　　（唱：梁漢文　曲：王雙駿　詞：林夕；2004）

〈我愛茶餐廳〉　　（唱：謝安琪　曲：周博賢　詞：周博賢；2006）

〈菲情歌〉　　（唱：謝安琪　曲：周博賢　詞：周博賢；2006）

〈花落誰家〉　　（唱：李克勤　曲：Eric Kwok　詞：林若寧；2007）

〈錫晒你〉　　（唱：許冠傑　曲：許冠傑　詞：許冠傑、黎彼得；1979）

〈仍然記得果一次〉　　（唱：杜麗莎　曲：林子祥　詞：黃霑；1982）

〈一往情深〉　　（唱：梁詠琪、鄭伊健　曲：許冠傑　詞：許冠傑；1998）

〈你唔愛我啦〉　　（唱：李彩樺　曲：伍樂城　詞：黃偉文；2002）

〈傻仔〉　　（唱：楊千嬅　曲：伍樂城　詞：黃偉文；2004）

〈你咪當我傻〉　　（唱：鄧健泓　曲：伍樂城　詞：黃偉文；2004）

〈怕咗你〉　　（唱：鄧健泓、蘇永康　曲：伍樂城　詞：黃偉文；2004）

〈What We Want〉　　（唱：楊千嬅、李彩樺、方皓文　曲：伍樂城　詞：黃偉文；2002）

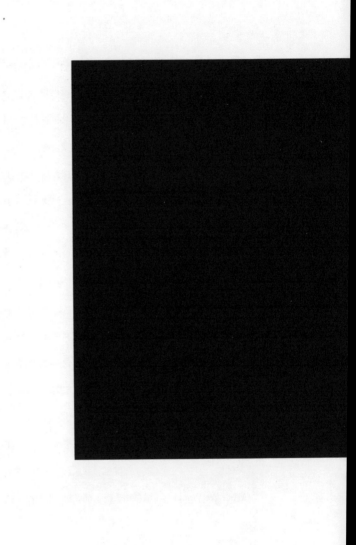

19 生於憂患

— 樂隊潮流　風雲再起

　　二十世紀六十年代與八十年代，香港先後捲起過樂隊潮流，前一時期以英文歌曲為主，後一時期則集中唱作廣東歌。新千禧年代，雖然流行樂壇日漸萎縮，樂隊組合卻再起風雲，在有限的市場空間眾聲對唱，可說捲起了香港樂隊組合的第三浪。與八十年代中後期的樂隊潮流一脈相承，不同新進詞人亦有機會實踐新情感，展現新想像。

浪潮捲起之前

　　八十年代樂隊潮流淡出，九十年代仍有 A.M.K.、Anodize、Black & Blue、Black Box、…Huh!?、Virus 及 Zen 等樂隊活躍於非主流樂壇，如「獨立時代」（G.I.G.；Global Independent Generation）及 Sound Factory 等品牌也有生產非主流音樂，但與主流流行音樂的互動已不如八十年代中後期。1995 年 7 月，商業電台第二台曾在紅館主辦《商台「河水犯井水」音樂會》，找來流行歌手與樂隊組合 crossover（如杜德偉 × Black Box，劉以達官立小學 × 王菲等），希望打通主流與非主流的任督二脈。一個演唱會當然不能帶來重大改變，一個晚上的「河水犯井水」，最後只是曇花一現。當「獨立」音樂「忽然發展得太快太大太高調，並試圖與主流音樂工業接軌」，就不能不變成一盤生意，結果無奈如資深樂評人袁智聰在其〈劃時代自主呼聲：探討香港獨立音樂發展生態」〉所說：「這段九十年代的香港獨立音樂風潮，原來只是一場泡沫。」(http://blog.sina.com.cn/s/blog_aeb7c18e01015xqx.html) 九十年代，香港流行樂壇主流獨大，四大天王影響無遠弗屆，商台節目《組 Band 時間》讓樂隊有大氣電波可使用，但對主流的衝擊可能還要等到 LMF 才較有力度。由 Anodize、Screw、N.T. 及 DJ Tommy 等組成的 LMF 於 1998 年成軍，1999 年出版自資 EP 掀起嘻哈熱潮，其

後與華納旗下 D.N.A. 簽約，2000 年推出《大懶堂》非常成功，但正如主力 MC Yan 所言，唱片公司不外視嘻哈為潮流，只重包裝，與嘻哈精神南轅北轍。因此，樂隊很快便因無法適應主流唱片工業的運作邏輯而於 2003 年解散。

新千禧年代，科技發展令獨立音樂能夠較易生存，音樂製作軟件普及，錄音成本下降，獨立樂隊較容易負擔製作費。2000 年至 2005 年間，可說是自主製作的「小陽春」。袁智聰在〈劃時代自主呼聲〉中說，「搖滾的、清新的、hardcore 的、metal 的、electonica 的、hip-hop 的，都紛紛站出來出版唱片，涉及音樂類型相當廣泛多元化」；而且市場真正有需求，The Pancakes 首張唱片《Les Bonbons Sont Bons》售出超過一萬一千張，比許多主流歌手還要暢銷。由黃耀明及 Beyond 主理的「人山人海」及「二樓後座」更是大力推動非主流音樂，維港唱片及 89268 等品牌亦紛紛成立。可惜 web2.0 的年代剛好降臨，音樂消費模式出現範式轉移，那又是一個新時代。另一邊廂，香港政府聲稱推動創意工業，其中活化工廈計劃推高錄音室及演出場地租金，獨立音樂更難生存。其後獨立品牌開始減產，樂隊組合只好再等待時機。

樂隊潮流第三浪

千禧年代，不少組合冒起，Twins 有點出人意料之外地爆紅，其後 Shine、Boy'z、Cookies、2R、3T、Hotcha 等男女組合先後出現，樂隊潮流尚未捲起。或許 2008 年可算是一個轉捩點。若以「叱咤樂壇組合金獎」為例，2000 年的 LMF 之後，Swing、Shine、Twins、at17、草蜢、軟硬天師、農夫都只算組合（除草蜢外都是二人組合），要到 2009 年 RubberBand 才改朝換代，2010 年農夫再獲獎後，連續八年 RubberBand、C AllStar、Supper Moment 先後奪金。Mr. 早於 2009 年以〈如果我是陳奕迅〉初奪「叱咤樂壇我最喜愛的歌曲大獎」，RubberBand 更於 2010 年憑〈SimpleLoveSong〉榮獲「叱咤樂壇至尊歌曲大獎」，他們的《Easy》及《Frank》更先後於 2012 年及 2014 年勇奪「叱咤樂壇至尊唱片大獎」。2008 年，環球音樂、金牌大風、BMA 等主流唱片公司開始將樂隊音樂納入市場計劃。前身是獨立樂隊 White Noise 的 Mr. 由譚詠麟引薦給環球唱片，2008 年先推出 EP《Mister》測試水溫，翌年再推出首張大碟《If I Am...》。主打歌是〈如果我是陳奕迅〉，當然與主音布志綸聲線與陳奕迅相似有關，但當中也隱含了進軍主流樂壇的信息。2004 年成立的 RubberBand 成員醉心獨立音樂，後來因受到雷頌德賞識而於 2007 年與金牌娛樂簽約進軍主

流樂壇，2008 年推出首張大碟《Apollo 18》，同年更獲商業電台「叱咤樂壇生力軍組合金獎」。其後兩三年間，樂隊組合在主流樂壇掀起一陣熱潮。比方，雙胞胎男子組合 Soler 早於 2005 年已推出第一隻兩文三語唱片《雙聲道》，在 2009 年亦與 BMA 唱片推出廣東專輯《Canto》，除了搖滾風外，還翻唱了徐小鳳金曲新歌〈風的季節〉。在 2009 年成立的 C AllStar 最初以無伴奏合唱打出名堂，在大專院校廣受歡迎，2010 年推出首張專輯《Make it Happen》，翌年大碟《我們的胡士托》令他們人氣急昇，〈天梯〉更橫掃各大流行榜。

　　樂隊潮流看來終於捲起了第三浪，愈來愈多樂隊進佔主流樂壇，Dear Jane 是其中一個例子。他們成軍於 2003 年，先後簽過 See Music Ltd. 及大國文化，2006 年已推出第一張大碟《Dear Jane 100》，2011 年轉投華納，推出第三張唱片《Gamma》。其後他們翻唱重新編曲的〈到此為止〉，在網上得到很高點擊率。2013 年，Dear Jane 的〈不許你注定一人〉頗受歡迎，再到後來 2016 年愛情三部曲〈哪裏只得我共你〉、〈只知感覺失了蹤〉、〈經過一些秋與冬〉登上各大流行音樂榜，但卻引起樂隊主流化及商業化的批評。ToNick 早於 2010 年推出《Let's Go》，以如〈我只係想講〉及〈講咩都錯〉等在地口語廣東歌吸引樂迷。他們的〈長相廝守〉（電影《救殭清道夫》主題曲）雖是 2017 年大熱金曲，但曲詞唱都與以前風格有所不同。另一邊廂，有些樂隊仍然不願完全進佔主流，

況且主流樂壇的影響力亦已今非昔比，樂隊或有潮流，但與八十年代風起雲湧的局面已不可同日而語。十年間潮流有高有低，也許要到 2018 年才算寫出新一章。RubberBand〈未來見〉及 Supper Moment〈橙海〉在流行樂壇各大頒獎禮盡領風騷，後者更獲得香港電台十大中文金曲「全球華人至尊金曲獎」，是第一次由樂隊榮獲此獎項。

當然不是所有樂隊都能夠或有意在主流流行樂壇取得成就。Kolor 便是其中一個在主流與非主流之間遊走的例子。2005 年成軍的 Kolor，前經紀人為前 Beyond 低音吉他手黃家強，2007 年 7 月首度推出同名專輯《Color》，後來又自 2010 年 2 月 14 日至 2013 年 6 月 14 日推出《Law of 14》，每個月十四號在網上發佈全新單曲，運作模式與主流唱片工業迥然不同。因為靈活的製作模式較少限制，他們往往能及時回應時事，如〈天地會〉、〈賭博默示錄〉等歌曲便把住香港社會脈動，前者以「城市永不會死」回應當時大熱電視劇集《天與地》，後者則借「千金馬失足躍道」暗喻當年特首選舉。雖然不算樂隊，二人組合 My Little Airport 可說是在主流之外不可不提的奇葩。他們 2004 年加入維港唱片推出首張專輯《在動物園散步才是正經事》，獨特風格一鳴驚人，其後他們所呈現介乎《法國與旺角的詩意》，既在地（白田、荔枝角、牛頭角、土瓜灣、干諾道中、火炭等等）又全球（北歐、印度、京都、阿姆斯特丹、沖繩等等）

的想像，可說只此一家。其他如新青年理髮廳、雞蛋蒸肉餅等也各自發聲，伴隨新一代年輕人繼續追尋夢想。

旅程無盡青春不老

　　林海峰說得好：「夾 band 用不著下下都『空虛、街角、瑟縮、冷雨、嘆息』的！」（引自朱小博：〈RubberBand 獨立發展尋初心，重掌自主權：而家先開始學行〉，《香港 01》，2016 年 11 月 27 日）也許 Beyond 的〈再見理想〉實在太經典了：「獨坐在路邊街角，冷風吹醒，默默地伴著我的孤影，只想將結他緊抱，訴出辛酸⋯⋯」夾 band 理想雖然仍然面對重重困難，但時代不同，已不再只是〈永遠等待〉。願望就要爆發，變成了「夢想於漆黑裏仍然鏗鏘，仍然大聲高唱」，Supper Moment 的〈無盡〉或許是新一代樂隊的宣言：「踏上這無盡旅途，過去飄散消散失散花火，重燃起，重燃點起鼓舞」。「太多太多理想壓抑，沉默對應著歲月無聲，天空尚有片夕陽帶領」，Beyond 的理想仍然清晰可見：「人生夢一場革命至蒼老，難得夢一場革命不老。」RubberBand 出道不久的〈發現號〉也寫一場無盡之旅：歌詞寄寓冒險遠征南極的探險船「發現號」（RRS Discovery），夾 band 理想就

像「撞進了冰山，捲上了急灣，一秒從未想折返」。換用電影《狂舞派》（2013）的金句，那就是「為了夾 band，你可以去到幾盡？」多年之後，RubberBand 明白仍然身處逆流：「翻多少山丘方發覺，躲不開這生存肉搏，啃多少海水至清楚，怎給這一生反撲」;〈逆流之歌〉寫的是中年大叔，但「衝出這裏，憑我身軀，拚了所有，斷氣方休，靠我呼吸捲起整個宇宙；縱會失勢，碰上關口，聽到心裏鼓聲穿透，航向那出口」與〈發現號〉可說一脈相承。完夢的峽灣不知何時登上，旅程無盡但仍要堅持，借 Dear Jane〈遠征〉來說：「還要走多遠，還要兜多圈，唯獨這種遠，源自我愛跟理想周旋……不甘志短，走出深淵。」

在樂隊的無盡征途上，保持年輕可說是最大動力。Mr. 緬懷〈昨天〉，依然相信「烈酒早已喝不少，夢想不會給蒸發掉」；C AllStar 再唱〈八十後時代曲〉，喚回美好年代：「擠迫的沙灘裏，金啡色的肌膚裏，仍舊記得這首歌」；Supper Moment 的〈沙燕之歌〉回憶少年夢想，重燃熱血：「捱過明天的試煉，會在背後發現，天際聚滿飛燕。」看似懷舊，其實是以年輕情懷重新想像未來，啟動不同的可能性。年輕就是敢於夢想，C AllStar〈新預言書〉在末世之時仍然強調「青春的固執」：「未到末世安息日，還是向理想整裝待發。」RubberBand〈未來見〉拒絕淡忘，要「在寬廣的未來，無懼的再去做我」，正是保持年輕的一種堅持。保持年輕的另一重點是敢於向權貴說真話。2013 年 7 月 1 日，

香港特別行政區成立紀念日，在香港九龍舊啟德機場跑道舉行的香港巨蛋音樂節，Mr. 和 RubberBand 都是香港代表。部分樂迷質疑此乃「維穩」活動，結果 Mr. 和 RubberBand 分別唱出〈睜開眼〉及〈What R We Fighting 4〉等歌曲，提醒人們（包括他們自己）「面向這現實世界，無懼睜開眼」。主流之外，樂隊更如 Kolor 所言竭力揭破〈時代騙局〉：「何需困著這枷鎖，齊杯葛各種制度，無需要被權力戲弄。」My Little Airport 在這方面堪稱最具代表性，從一開始的〈Donald Tsang, please die〉及〈瓜分林瑞麟三十萬薪金〉，單看歌名便知他們痛砭時弊狠批高官，針針見血。My Little Airport 專輯由維港唱片推出，不進主流讓他們可以「唱」所欲言，從政治至資本主義都勇於直接批判，由性到愛也可坦白道來。Supper Moment 在踏上無盡旅途之前，早已藉童稚作為抗衡想像，在〈向孩子說愛情〉唱出「世界尚有童話」，也乘〈肥皂泡〉「飛到了天空，尋找一個夢」。

水滾方會茶靚

篇幅所限，這裏只選部分例子。除了樂隊之外，獨立品牌也有必要略為簡述。除了一直以獨立唱片公司模式經營的維港唱片及 89268 之外，紅線音樂

（Redline Music）也是很具代表性的獨立品牌。紅線音樂由陳至仁於 2009 年成立，在其 2016 年 7 月過世之前是 Supper Moment 的經理人，又曾創立音樂雜誌《re:spect》。紅線音樂並不抗拒商業，反而有效利用其資源，「希望可以混合主流和獨立音樂，深入淺出地介紹音樂，令大眾有基本的鑑賞能力」（引自沈旭暉：〈紅線音樂：樂隊音樂回歸香港〉，《信報》，2016 年 2 月 6 日）。正因為此，紅線音樂可以推出風格極之不同的作品，除 Supper Moment 之外還有 Peri M、觸執毛及雞蛋蒸肉餅等。簡而言之，樂隊潮流捲起第三浪，但與八十年代不同，唱片工業面對的是不停萎縮的市場，不論主流或非主流音樂都舉步維艱，新樂隊組合亦需更多時間才能蓄勢而發。

樂隊潮流與年輕人的惶惑不安有著微妙關係，都可說是生於憂患。六十年代，香港年輕人面對時代轉變，開始尋找身份認同，樂隊潮流第一浪捲起；八十年代，前途問題再令迷失的一代憂心璀璨都市光輝到此，樂隊潮流第二浪再度捲起；樂隊潮流第三浪未如以往風高浪急，從大概 2008 年慢慢開始，要差不多十年才「水滾茶靚」。ToNick 聯乘 Kolor 製作〈水滾茶靚〉集合獨立樂隊與音樂人，突破傳統一齊玩賀年歌，還以口語入詞，可見樂隊也可貼地與民同樂：「聯黨結隊我地成群，約係呢庶捆一捆，萬大事有我地撐，仲幫你啃。」樂隊組合的無盡旅途，還有無限可能。

樂隊潮流　風雲再起

◼ 曲目

〈如果我是陳奕迅〉 （唱：Mr. 曲：Alan Po 詞：Dash、小克；2009）

〈SimpleLoveSong〉 （唱：RubberBand 曲：正 @RubberBand 詞：Tim Lui；2010）

〈風的季節〉 （唱：Soler 曲：李雅桑 詞：湯正川；2009）

〈天梯〉 （唱：C AllStar 曲：賴映彤 @groovision 詞：鍾晴；2011）

〈到此為止〉 （唱：Dear Jane 曲：周柏豪 詞：林若寧；2012）

〈不許你注定一人〉 （唱：Dear Jane 曲：Howie@Dear Jane 詞：Howie@Dear Jane；2013）

〈哪裏只得我共你〉 （唱：Dear Jane 曲：Howie@Dear Jane 詞：陳詠謙；2016）

〈只知感覺失了蹤〉 （唱：Dear Jane 曲：Howie@Dear Jane 詞：陳詠謙；2016）

〈經過一些秋與冬〉 （唱：Dear Jane 曲：Howie@Dear Jane 詞：陳詠謙；2016）

〈我只係想講〉 （唱：ToNick 曲：小龜 詞：小龜；2010）

〈講咩都錯〉 （唱：ToNick 曲：hangjai @ ToNick 詞：hangjai @ ToNick；2010）

〈長相廝守〉 （唱：ToNick 曲：ToNick 詞：梁柏堅、薑檸樂；2017）

〈未來見〉 （唱：RubberBand 曲：RubberBand 詞：Tim Lui；2018）

〈橙海〉 （唱：Supper Moment 曲：Supper Moment 詞：Supper Moment；2018）

〈天地會〉 （唱：Kolor 曲：高耀豐 詞：梁柏堅；2012）

〈賭博默示錄〉 （唱：Kolor 曲：Sammy So 詞：梁柏堅；2012）

〈再見理想〉　（唱：Beyond　曲：黃家駒　詞：黃家駒、葉世榮、黃家強、黃貫中；1986）

〈永遠等待〉　（唱：Beyond　曲：黃家駒、陳時安　詞：黃家駒、葉世榮、黃家強、陳時安；1986）

〈無盡〉　（唱：Supper Moment　曲：Supper Moment　詞：Supper Moment；2014）

〈發現號〉　（唱：RubberBand　曲：偉・正・藝琛 @RubberBand　詞：6 號 @RubberBand、Tim Lui；2009）

〈逆流之歌〉　（唱：RubberBand　曲：RubberBand　詞：RubberBand；2018）

〈遠征〉　（唱：Dear Jane　曲：Howie@Dear Jane　詞：林寶；2015）

〈昨天〉　（唱：Mr.　曲：Mr.　詞：Mr.、劉卓輝；2012）

〈八十後時代曲〉　（唱：C Allstar　曲：賴映彤 + 簡 @groovision　詞：小克；2010）

〈沙燕之歌〉　（唱：Supper Moment　曲：戴偉　詞：陳心遙；2016）

〈新預言書〉　（唱：C Allstar　曲：Cousin Fung　詞：林若寧；2011）

〈睜開眼〉　（唱：RubberBand　曲：偉 @RubberBand + 正 @RubberBand　詞：RubberBand, Tim Lui；2012）

〈What R We Fighting 4〉　（唱：Mr.　曲：Mr.　詞：梁栢堅；2013）

〈時代騙局〉　（唱：Kolor　曲：Sammy So　詞：Kolor；2009）

〈Donald Tsang, please die〉　（唱：My Little Airport　曲：阿 p　詞：阿 p；2009）

〈瓜分林瑞麟三十萬薪金〉　（唱：My Little Airport　曲：阿 p　詞：阿 p；2009）

〈向孩子說愛情〉　（唱、曲、詞：Supper Moment；2011）

〈肥皂泡〉 （唱、曲、詞：Supper Moment；2011）

〈水滾茶靚〉 （唱：ToNick, Kolor　曲：恆仔 @ToNick　詞：恆仔 @ToNick；2013）

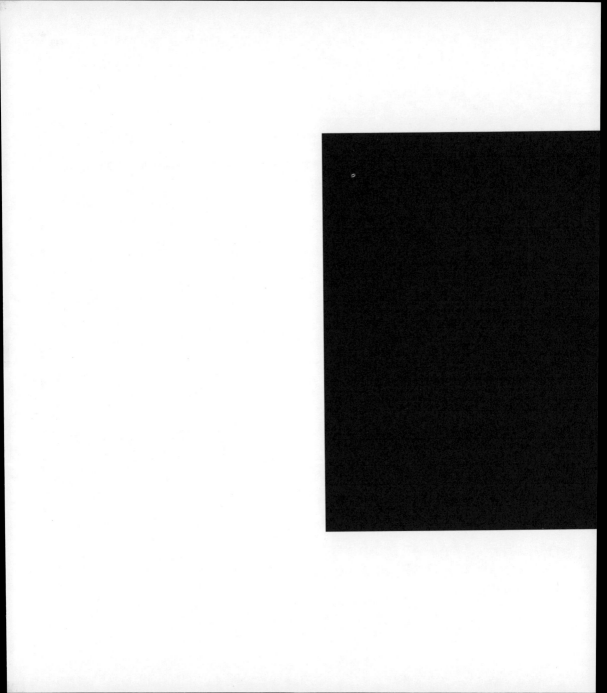

20 今期流行

概念迭出　系列紛陳

　　過去三十多年，香港粵語唱片工業先後出現不少概念大碟，主流歌星、校園歌手及樂隊組合都有推出，主題或嚴或寬，千變萬化，而個別詞人亦有自家概念，同一系列歌曲甚至散見不同歌手的不同專輯。新千禧年代，概念系列再添新意，為香港流行樂壇注入活力，歌詞內容構思出現範式轉移。

概念大碟極簡史

　　經歷二十世紀七十年代的迅速發展，香港粵語流行曲市道在八十年代初期昇勢放緩，唱片工業急需新意，概念大碟是其中一項創新試驗，主流歌星先後推出以概念為賣點的專輯，其後三十多年概念大碟亦時有出現。概念大碟未有確切定義，羅文 1981 年初推出的《卉》一般被視作香港粵語概念大碟的重要里程碑。當年身為天王巨星的羅文竟然推出以花為主題的唱片，構思新穎令樂迷眼前一亮。專輯中所有歌曲都是由當時得令的詞人 —— 黃霑、鄭國江、林振強等 —— 按所選花卉特質度身訂造，詠物流行歌詞已不多見，以一系列用花卉作對象的詠物詞為專輯主題，更是大膽創新。

　　其後，不同歌手也以不同概念構思專輯，如甄妮《甄妮》（1981）以歌曲串成故事，張德蘭《情若無花不結果》（1982）以顏色為中心意念，泰迪羅賓《天外人》（1984）其中一面為由七首歌串成、潘源良包辦歌詞的天外人組曲，而韋然一手策劃的《香港城市組曲》（1982）以香港不同地區為題，亦是不可不提的概念大碟（詳參第九章及第十章）。其後多年都有不同的概念大碟，有些構思較嚴謹，有些則只屬綽頭。比方，劉美君《赤裸感覺》（1990）有效為她

建立了「性母」形象，而林憶蓮《都市觸覺》系列──《City Rhythm》（1988）、《逃離鋼筋森林》（1989）、《Faces and Places》（1990）──更可說是構思完整的三部曲。與王菲合作無間的林夕在其《寓言》（2000）專輯（國語為主）前半部從寒武紀開始追尋愛情，擦出精彩火花。盧巧音亦是喜愛概念大碟的歌手，《色放》（2000）和《花言巧語》（2003）分別以顏色及花為主題，但若數概念獨特構篇完整的概念大碟，則不能不推《天演論》（2005）。《天演論》「以音樂繪畫出人生奧妙的演化論」，環環相扣的十二首歌曲（其中兩首為國語）分別出自林夕、周耀輝、喬靖夫及藍奕邦手筆，風格多元但主題統一，誠為香港粵語流行曲史上其中一張最重要的唱片。《天演論》乃人生哲理省思，《03/四季》（2004）則是社會編年史詩。梁漢文這張 EP 的六首歌曲圍繞香港 2003 年大事，另闢蹊徑概念創新。此外，古巨基是其中一位堅持製作概念大碟的歌手，從《遊戲・基》（2003）、《大雄》（2004）、《星戰》（2005）、《Human 我生》（2006）到講香港故事的 EP《維多利亞 Victoria》（2018），多年來新意迭出，令主流樂壇更豐富多彩。

概念規劃・範式轉移

　　論及對概念大碟的堅持與執著，不能不說麥浚龍。錯以「愛上殺手」形象進軍流行樂壇的麥浚龍自《Otherside》（2005）成功轉型後，漸漸成為粵語流行曲的異數。從《Chapel Of Dawn》（2007）及《Words Of Silence》（2008）開始，主題鮮明概念突出。EP《天生地夢》（2009）規模或許較小，但野心足與《天演論》相提並論。碟中六首歌，林夕及周耀輝各填三首可分為兩部分：「生死三部曲」及畫眉鳥的愛情故事。EP《無念》（2011）再進一步，同樣六首歌，這回林夕寫了五首，周耀輝只填了〈彳亍〉。林夕五首詞從〈驚蟄〉悲劇再次重演開始，到「繼續感慨，未能順變，如何能節哀」，詞人帶引我們參透看破愛情，最後以〈無念〉為正念，佛理入詞概念完整。從〈雌雄同體〉榮獲香港作曲家及作詞家協會「最佳另類作品 2005」開始，麥浚龍以概念跨越主流另類的隔閡，十年後大碟《Addendum》（2015）勇奪「叱咤樂壇至尊唱片大獎」，或可說是修成正果。

　　《Addendum》歌詞全部出自黃偉文手筆，早就為麥浚龍寫過〈有人〉及〈沒有人〉上下集的詞人，選中同樣是伍樂城作曲的〈耿耿於懷〉，十年後再寫續

集〈念念不忘〉。麥浚龍在 2012 年黃偉文作品展重唱當年並不算流行的〈耿耿於懷〉，反應相當熱烈，詞人遂興起為其續寫下集的想法。顧名已能思義，這是一個念念不忘的愛情故事：「縱使相見已是路人茫茫，這生恐怕會念念你不放，流連著，不想過對岸」。〈念念不忘〉先聲奪人，原來故事待續，在第三集〈羅生門〉之後，繼而推出的《Addendum》還有其他「外傳」。按黃偉文的說法，正傳和外傳的構思其實是見步行步，〈念念不忘〉大受歡迎後才開始考量如何再鋪排故事（詳參〈Juno 新專輯分正傳外傳——黃偉文：構思呢幾部曲係見步行步〉，《娛樂蘋台》，2015 年 7 月 22 日）。〈羅生門〉成功之處在於扭轉前兩集的視角，找來謝安琪合唱加入女主角的角度，十年念念不忘，原來只是一廂情願。除了麥浚龍獨唱〈睡前服〉和〈單魚座〉分別描畫男主角因思念失眠及因星座性格念念不忘外，還有莫文蔚合唱的〈瑕疵〉及周國賢合唱的〈雷克雅未克〉。〈瑕疵〉暗示男主角和現任伴侶貌合神離，〈雷克雅未克〉則實踐男主角十年前的約定。後者更可說言外有意，「請你兌現約定，飛到伴我看星」回應周國賢〈目黑〉「自問曾經，憧憬留低此地看星」，詞人的構思是另一個人物的故事與此有所交錯，就如《阿飛正傳》的梁朝偉（詳參〈Juno 新專輯分正傳外傳〉）。簡而言之，從〈耿耿於懷〉發展而成的《Addendum》人物情節豐富多采，歌曲串連而成的故事枝葉扶疏，儼然一部微電影。麥浚龍並不滿足於《Addendum》的成功，2016 年的《Evil Is a Point of View》更進一步，不但概念鮮明故事亦更完整，規模可說是一部電影

了。故事圍繞劊子手和雛妓遁入空門後相遇動情，構思非常前衛，大碟十一首歌詞由林夕和周耀輝各填一半，兩人分別以文字飾演劊子手及雛妓，最後更從精和卵的角度合寫成〈結〉，未必絕後已是空前。與其說這是離經叛道的愛情故事，倒不如說是更根本的解構善惡：誰人的經？哪一種道？林夕佛理入詞風格如魚得水，周耀輝情欲書寫華麗出塵，「三生欲念兩世紅塵但為何如一，千心千手未斷輪迴為偶遇固執」寫的不但是劊子手和雛妓，也可能是兩大詞風的「結」。

麥浚龍將流行音樂變成跨媒體企劃，新範式在 2018 年的《The Album Part One》有更成熟的發揮。這個關於由麥浚龍飾演的董折和謝安琪飾演的浦銘心的愛情／出軌／背叛／成長故事，請來黃偉文、林夕及周耀輝負責歌詞，不僅是《Addendum》和《Evil Is a Point of View》的結合，出來的效果更是一加一大於二。按唱片的目錄，七首歌順序為〈勇悍・17〉、〈困獸・28〉、〈暴烈・34〉、〈一個女人和浴室〉、〈（一個男人）一個女人和浴室〉、〈人妻的偽術〉和〈沐春風〉，但推出派台的次序卻是〈人妻的偽術〉、〈勇悍・17〉、〈一個女人和浴室〉、〈困獸・28〉、〈（一個男人）一個女人和浴室〉、〈沐春風〉和〈暴烈・34〉，不同組合可有不同解讀。也許《The Album Part One》已經超出流行音樂的範圍，從完整的劇本、幕後組合一時之選到邀得古天樂再開金口客

串合唱〈（一個男人）一個女人和浴室〉（卻已足以令他破天荒用半首歌便輕取叱咤最喜愛男歌手）是一次精心的跨媒體企劃，包裝精美的唱片更附明信片、海報、數十頁文本和主角的草繩婚戒。有樂評說與其說這張專輯是商業產品，「不如說是一件用耳朵細嚼的藝術品」，未嘗沒有道理（聞評流：〈The Album Part One〉，《Play Music》，2018 年 12 月 17 日）。令樂迷重拾購買實體唱片衝動的《The Album Part One》首日發售旋即斷市，勇奪「叱咤樂壇至尊唱片大獎」可算實至名歸，問題是《The Album》當然可以有 Part Two，但又有多少唱片公司或歌手能按此遊戲規則運作？無論如何，這已對僵化的香港流行樂壇帶來了重大的衝擊。

詞人自家簽名系列

這一節部分段落引自朱耀偉、梁偉詩：《後九七香港粵語流行歌詞研究》（香港：亮光文化，2011），第一章至第二章；朱耀偉：〈詞來的春天：晚近香港流行歌詞探論〉，《中國藝術報》2012 年 10 月 17 日，頁 6–7。

　　除了較完整的概念大碟外，歌手亦會以一系列歌曲配合形象，梅艷芳的百變形象便有賴〈壞女孩〉、〈妖女〉、〈淑女〉等建構得鮮明立體。詞人有時亦

會以續篇回應前作，又或以一系列歌詞串連成完整的故事，例子有上一節提到黃偉文的〈有人〉和〈沒有人〉、王傑《故事的角色》（1989）中潘源良的〈可能〉與〈不可能〉、陳奕迅《天佑愛人》（1999）中林振強的〈昨日〉、〈今日〉和〈每一個明天〉，又或周禮茂多年之後為林憶蓮所寫的〈沒結果〉再續〈沒結果之後〉等等。從麥浚龍多張專輯的精細分工可見，各大詞人各有獨特風格，詞人的自家簽名系列，也可說是另一種「概念」。

　　黃偉文素以系列見稱，垃圾系列、病態愛情系列、顏色系列、海陸空系列、五行系列等等，不一而足。「中年男人玩物」可說最成功的系列之一：〈葡萄成熟時〉的美酒、〈人車誌〉的跑車、〈沙龍〉的相機和〈陀飛輪〉的名錶。系列又再派生其他系列，〈葡萄成熟時〉是「用『你』作主角的新系列作品的最初回。此後『你』的親戚還有〈囍帖街〉、〈小團圓〉、〈那誰〉等等」（詳見黃偉文：《Y100 – That's Y I'm Evil》歌詞小書，Disc 1 Track 14）。「那段盛夏」成長三部曲可說是另一個成功例子。〈青春常駐〉問得好：「叮噹可否不要老，伴我長高？」在叮噹已經變成多啦A夢，「時光這個壞人，偏卻決絕如許，停留耐些也不許」的現實世界，我們唯有感嘆「那段年月有多好，怎麼以後碰不到」。感嘆隱含懷舊，期求青春常駐，正正因為青春不再，詞人把住了近年香港文化的脈動。然而，回憶並不在於懷舊，而是想像未來的力量泉源。〈不同班同學〉再問：在遇到

不同年代的香港人之時「有沒有資格令人既敬佩且驚怕」，提醒我們「為時未晚，命數未有定稿」；〈天才兒童 1985〉則說「油畫繪一半，台詞寫不過半，完成將很美滿，半途卻放下沒有管」，勸勉有天才者不要半途而廢。不同的系列為黃偉文建立完整的品牌概念。

　　林夕系列的內容亦從小愛到大愛。幾代香港人實在不敢想像假如沒有林夕代他們談情說愛，內心情感如何可以說下去。近年林夕減產，歌詞重點亦由談情轉為論道，佛理入詞亦成為他的一大特色。〈弱水三千〉「山水非山水，凍了變雪堆，山水般山水，遇熱若霧水」真的「見水是水」，〈太陽照常升起〉體現「天地不仁，以萬物為芻狗」的道理，〈不來也不去〉脫胎自《金剛經》的「八不」，〈夏花秋葉〉寫出禪宗「如何是佛法大意？春來草自青。君問窮通理：漁歌入浦深」的味道，都可見情感暗湧已化作雲在青天水在瓶的感悟。從前相信不要太明目張膽崇拜的林夕，如今卻能抬高姿態論道。執於不執便是執，〈柳暗花明〉提醒我們：「柳暗加花明，何止眼前？」放下成見，用心聆聽，自會柳暗花明。為學日益，為道日損，要是能夠離棄，就會想到便能看見從來不能想像的東西，其實寫詞聽歌又何嘗不一樣？有種詞人既可出世也能入世，針砭時弊時不會手下留情，如〈天水、圍城〉揭示香港資源分配不均、〈六月飛霜〉刻畫「怪得誇張」的世界、〈太平山下〉描寫「爛鬥爛」的社會、〈是有

種人〉讚賞「為小島發現動人出眾」的那種人、〈太空艙〉暗諷連「淚也不能放」的納米之家等等，可見詞人談情論道之餘亦有盛世危言系列。

　　一向擅於在主流和另類之間遊走的周耀輝性別觸覺敏銳，雌雄同體化身露西夏娃為男女歌手談情說愛，句句有如現代情感手冊；理論書寫獨到，從愛上林夕的佛洛依德到遷居長生殿的笛卡兒，篇篇仿似人文通識課本。以往假如要用一個詞形容周耀輝的作品，那應該是「華麗」。2011 年初回港於香港浸會大學人文學課程任教後，他的作品人文意識不減，更添多了一份在地情懷。比方，〈菜園屋邨〉立足本土步入民間，在「層層大廈拉下來」的萬變社會裏「種下無邊的青春」，「將屋村變菜園」。他後期的作品給人的感覺卻是既華麗也民間，簡單來說是變得快樂了，就像〈快樂很我們〉：「我還是快樂，就算哀傷太壯大，青春會消磨。」沒有沉溺於哀傷的華麗，只有簡樸的情懷。周耀輝以〈快樂很我們〉作為他在浸會大學人文學課程開設的歌詞創作班的 2012 年畢業作品演唱會的開場曲，可見他不但保持年輕，還想以青春點燃下一代的創作火花，叫人明白如何可以年輕，怎樣能夠快樂。雖然更積極融入主流，他的作品仍不失獨特的另類想像。〈彳亍〉彳亍向前不斷搜索的精神，亦體現心境未有因為進入主流而不再年輕：「為了知生存過不生存過，很想在雨點崩裂時，去過，聽過，華麗與沮喪。」叫人感動的是詞人凝溶的不單是若水情感，也是主

流和另類之間的天生隔閡。這正是周耀輝的魔力：主流但未落俗套，另類卻不失溫柔。

　　篇幅所限，除了三大詞人外，這裏只能再略略選談其他詞人的不同系列。小克擅寫續篇（如〈這夜的渡輪上〉對比民歌經典〈昨夜的渡輪上〉及〈一再問究竟〉延續陳百強名作〈不再問究竟〉），也愛本土想像（如〈永和號〉、〈港九情〉、〈銅情深〉等分別以不同地標及地區訴說香港故事）。值得一提的還有小克與梁柏堅合作推動的「新紀元歌詞計劃」：小克「星塵回憶錄」三部曲、梁柏堅〈登陸日〉及兩人合寫的〈2013〉等作品不但跟科技與環境課題有關，對人類文明及個人成長亦有另一角度的啟示。此外，周博賢的社會政治批判、林寶的廣東口語運用、林若寧的在地環保想像、陳詠謙的前衛語言實驗等等，都是只此一家的簽名式系列，百家紛陳，流行樂壇亦變得多元並濟。

詞大於曲？

　　「詞大於曲」可說是近年最常聽見有關香港流行樂壇的批評之一，而上引

個別例子正好與此有關。當年〈羅生門〉大行其道,也惹來樂評人非議:那不外是「平淡悶味的典型本地 K 歌」,假若「只是單憑歌詞效應便能扭轉乾坤的話,對不起,不得不借用此曲首句作回應:『若果你,未覺荒謬』就奇了!」換言之,〈羅生門〉受歡迎,有賴黃偉文的文字魔法,也是因為「詞大於曲」:「沒錯,只怪普羅樂迷,從來都只在乎歌詞多於音樂本質,因為一字一詞容易理解有共鳴,知道作曲人之名已屬萬幸,更莫說編曲人是誰。」(亞里安:〈港樂不如獨樂樂〉,《am 730》,2015 年 7 月 28 日)本書主要以歌詞的角度重溫香港粵語流行曲的發展,難免也有「詞大於曲」之嫌。有關「詞大於曲」的批評主要是指「樂迷只閱歌詞而不悅曲調的偏聽心態」。然而,「這種心態本來沒有原罪⋯⋯歌詞寫得好的時候,粵語流行曲縱使是『詞大於曲』也只是客觀事實,何罪之有?」(獨樂樂:〈「詞大於曲」之因由與意義〉,《輔仁媒體》,2014 年 5 月 18 日)荒謬劇場巨匠貝克特(Samuel Beckett)《等待果陀》(Waiting for Godot)有此一句:「腳出了毛病,反倒責怪靴子。」從賞析的角度來說,我明白文字較易解說,旋律編曲較難評論,但批評的對象畢竟應該是譜得不好的曲,而不是寫得好的詞;從研究的角度來說,誠如黃志華所言:「粵語歌詞開始多獲學院派的中文系師生垂注,當中肯定是排除了不少障礙。而這些障礙,是同樣阻塞著學院派人士走向香港流行曲調研究之路。」(黃志華:〈學院派研究粵語歌詞〉,《信報》,2012 年 5 月 28 日,C04)謹望各界專家致力排除障礙,從曲詞編監等不同角度論述香港粵語流行曲,是為至盼。

◼ 曲目

〈生死疲勞〉　　　（唱：麥浚龍　曲：徐繼宗　詞：林夕；2009）、

〈顛倒夢想〉　　　（唱：麥浚龍　曲：馮穎琪　詞：林夕；2009）、

〈弱水三千〉　　　（唱：麥浚龍　曲：馮穎琪　詞：林夕；2009）

〈True Romance〉　（唱：麥浚龍　曲：周國賢　詞：周耀輝；2009）、

〈Dancing with the Devil〉　（唱：麥浚龍　曲：伍樂城　詞：周耀輝；2009）

〈Never Said Goodbye〉　（唱：麥浚龍　曲：張繼聰　詞：周耀輝；2009）

〈彳亍〉　　　　　（唱：麥浚龍　曲：馮穎琪　詞：周耀輝；2011）

〈驚蟄〉　　　　　（唱：麥浚龍　曲：Adrian Chan　詞：林夕；2011）

〈無念〉　　　　　（唱：麥浚龍　曲：陳珊妮　詞：林夕；2011）

〈雌雄同體〉　　　（唱：麥浚龍　曲：馮穎琪　詞：周耀輝；2005）

〈有人〉　　　　　（唱：麥浚龍　曲：伍樂城　詞：黃偉文；2005）

〈沒有人〉　　　　（唱：麥浚龍　曲：伍樂城　詞：黃偉文；2005）

〈耿耿於懷〉　　　（唱：麥浚龍　曲：伍樂城　詞：黃偉文；2005）

〈念念不忘〉　　　（唱：麥浚龍　曲：伍樂城　詞：黃偉文；2015）

〈羅生門〉　　　　（唱：麥浚龍　曲：伍樂城　詞：黃偉文；2015）

〈睡前服〉　　　　（唱：麥浚龍　曲：Bert　詞：黃偉文；2015）

〈單魚座〉 （唱：麥浚龍 曲：Bert 詞：黃偉文；2015）

〈瑕疵〉 （唱：麥浚龍、莫文蔚 曲：Bert 詞：黃偉文；2015）

〈雷克雅未克〉 （唱：麥浚龍、周國賢 曲：周國賢 詞：黃偉文；2015）

〈目黑〉 （唱：周國賢 曲：周國賢 詞：黃偉文；2004）

〈結〉 （唱：麥浚龍、薛凱琪 曲：王雙駿 詞：林夕、周耀輝；2015）

〈勇悍‧17〉 （唱：麥浚龍 曲：澤日生 詞：林夕；2018）

〈困獸‧28〉 （唱：麥浚龍 曲：澤日生 詞：林夕；2018）

〈暴烈‧34〉 （唱：麥浚龍 曲：澤日生 詞：林夕；2018）

〈一個女人和浴室〉 （唱：謝安琪 曲：Bert 詞：黃偉文；2018）

〈（一個男人）一個女人和浴室〉 （唱：謝安琪、古天樂 曲：Bert 詞：黃偉文；2018）

〈人妻的偽術〉 （唱：謝安琪 曲：雷頌德 詞：林夕；2018）

〈沐春風〉 （唱：謝安琪 曲：王雙駿 詞：周耀輝；2018）

〈壞女孩〉 （唱：梅艷芳 曲：Charlie Dore、Julian Littman 詞：林振強；1985）

〈妖女〉 （唱：梅艷芳 曲：Tsuyoshi Ujiki 詞：林振強；1986）

〈淑女〉 （唱：梅艷芳 曲：鮑比達 詞：潘偉源；1989）

〈可能〉 （唱：王傑 曲：王傑 詞：潘源良；1989）

〈不可能〉 （唱：王傑 曲：王文清 詞：潘源良；1989）

〈昨日〉 （唱：陳奕迅 曲：陳美鳳 詞：林振強；1999）

〈今日〉　　　　　（唱：陳奕迅　曲：柳重言　詞：林振強；1999）

〈每一個明天〉　　（唱：陳奕迅　曲：柳重言　詞：林振強；1999）

〈沒結果〉　　　　（唱：林憶蓮　曲：Dick Lee　詞：周禮茂；1992）

〈沒結果之後〉　　（唱：林憶蓮　曲：Dick Lee　詞：周禮茂；2005）

〈葡萄成熟時〉　　（唱：陳奕迅　曲：Vincent Chow, Anfernee Cheung　詞：黃偉文；2005）

〈人車誌〉　　　　（唱：陳奕迅　曲：Jerald inspired by "Incognito-Everyday"　詞：黃偉文；2007）

〈沙龍〉　　　　　（唱：陳奕迅　曲：陳奕迅　詞：黃偉文；2009）

〈陀飛輪〉　　　　（唱：陳奕迅　曲：Vincent Chow　詞：黃偉文；2010）

〈囍帖街〉　　　　（唱：謝安琪　曲：Eric Kwok　詞：黃偉文；2008）

〈小團圓〉　　　　（唱：王菀之　曲：王菀之　詞：黃偉文；2009）

〈那誰〉　　　　　（唱：蘇永康　曲：頡臣　詞：黃偉文；2011）

〈青春常駐〉　　　（唱：張敬軒　曲：張敬軒、Johnny Yim　詞：黃偉文；2014）

〈不同班同學〉　　（唱：張敬軒　曲：Edmond Tsang　詞：黃偉文；2016）

〈天才兒童 1985〉　（唱：張敬軒　曲：伍樂城　詞：黃偉文；2018）

〈弱水三千〉　　　（唱：麥浚龍　曲：馮穎琪　詞：林夕；2009）

〈太陽照常升起〉　（唱：陳奕迅　曲：黃仲賢　詞：林夕；2009）

〈不來也不去〉　　（唱：陳奕迅　曲：C. Y. Kong　詞：林夕；2009）

〈夏花秋葉〉　　　（唱：梁詠琪　曲：于逸堯　詞：林夕；2010）

〈柳暗花明〉　　　（唱：王菀之　曲：王菀之　詞：林夕；2011）

〈天水、圍城〉　（唱：李克勤　曲：Edmond Tsang　詞：林夕；2006）

〈六月飛霜〉　（唱：陳奕迅　曲：Kool G、舒文　詞：林夕；2011）

〈太平山下〉　（唱：黃耀明　曲：黃耀明、梁基爵　詞：林夕；2013）

〈是有種人〉　（唱：何韻詩　曲：李拾壹　詞：林夕；2015）

〈太空艙〉　（唱：古巨基　曲：方皓玟　詞：林夕；2018）

〈菜園屋邨〉　（唱：洪卓立　曲：Cousin Fung　詞：周耀輝；2011）

〈快樂很我們〉　（唱：At 17　曲：林二汶　詞：周耀輝；2009）

〈這夜的渡輪上〉　（唱：羅力威　曲：羅力威　詞：小克；2014）

〈昨夜的渡輪上〉　（唱：李炳文　曲：林功信　詞：馮德基；1981）

〈一再問究竟〉　（唱：梁漢文　曲：林健華　詞：小克；2011）

〈不再問究竟〉　（唱：陳百強　曲：林慕德　詞：林振強；1985）

〈永和號〉　（唱：張繼聰　曲：張繼聰　詞：小克；2009）

〈港九情〉　（唱：張繼聰　曲：張繼聰　詞：小克；2009）

〈銅情深〉　（唱：羽翹　曲：羽翹　詞：小克；2011）

〈有時〉　（唱：周國賢　曲：周國賢　詞：小克；2010）

〈重逢〉　（唱：周國賢　曲：周國賢　詞：小克；2011）

〈星塵〉　（唱：周國賢　曲：周國賢　詞：小克；2012）

〈登陸日〉　（唱：周國賢　曲：周國賢　詞：梁柏堅；2012）

〈2013〉　（唱：張繼聰　曲：張繼聰　詞：梁柏堅、小克；2011）

詞：黃偉文　　日後　慢慢　別教　今天的　淚白流
曲：Vincent Chow Anfernee Cheung

餘論　夕陽無限好？

　　曾幾何時，粵語流行曲就幾乎等於香港流行曲。自七十年代中期開始，粵語流行曲一直主導香港流行樂壇；到八十年代至九十年代初的光輝歲月，粵語流行曲更是席捲東南亞，成為香港流行文化現象的重要部分，對亞太地區及每個海外華人地區有著重大影響。然而，全球資本主義催生了華語流行文化工業，華語流行曲在香港日益成為主導，而粵語流行曲則江河日下。華語流行曲的市場遠比粵語流行曲的為大，因此，作為過去三十年香港本土文化的重要代表類型，粵語流行曲又如何應變？

　　本書回顧了香港粵語流行曲由七十年代至今的發展，亦見證了它於近幾十年來的高低起跌。七八十年代固然是香港粵語流行曲的光輝歲月，及至九十年代中期，香港粵語流行曲依然是華人文化圈中，流行文化最重要的種類，即使不懂廣州話的聽眾亦會聽「廣東歌」。由從前有華人的地方都有「廣東歌」，到今天大家都傾向唱華語歌，「廣東歌」的影響力日漸縮小。究竟香港粵語流行曲從前的光輝歲月能否持續下去？

九十年代以後，全球化年代的華語媒體急速轉型。再加上兩岸的開放，讓愈來愈多人能夠參與流行文化工業，故令華語市場愈趨龐大，這使得香港粵語流行曲在面對這樣的形勢下只能「食老本」，又因為不懂得求變去適應新時勢而逐漸被華語流行曲取替。然而在七八十年代，香港粵語流行曲雖然趨向商業化，卻顯得非常有血有肉。《香港創意產業基線研究》曾經做過關於香港創意工業的研究，發現香港粵語流行曲於八十年代相對有活力，相反踏入九十年代，流行曲只被某些人視作一盤生意，且計算得相當精密，少賺一點也不肯作出嘗試。這也使得香港粵語流行曲變得單一化，與此同時，周邊地區的歌曲又開始興起，香港粵語流行曲亦日漸面對被取代的危機。如果再不求變的話，香港粵語流行曲的市場只會變得愈來愈狹窄。

在「四大天王」冒起的年代，香港粵語流行曲其實是處於歷史上最好的年代，同時又是最壞的年代。「四大天王」對本地流行樂壇的影響力無遠弗屆，後來因為「四大天王」的模式主導著整個樂壇，其他種類的歌手便被淘汰。當周邊的地區在不停求變，香港依然停留在「四大天王」的模式，難怪已經沒有更多香港歌手可以跨出香港。現今粵語流行曲的流行周期愈來愈短，唱片公司亦相當焦急地推出可以賣錢的偶像歌手及歌曲，導致樂壇中的歌手及歌曲的生命周期也隨之縮短。最滑稽的是，新歌手所出的第二張唱片時，其名義竟已是

「新曲加精選」；到第三張唱片時，便已是其演唱會的原聲大碟。新人成長速度之快，實在令人費解。從此可見，的確是很難讓歌手有持續發展的機會，更遑論建立成熟的個人風格了。上述是香港粵語流行曲的影響力減弱的一個內部原因，它間接催生了八九十年代歌手重出江湖的現象。

近年，本地唱片業趨向在極短時間內搶灘捧紅新歌手，藉以立竿見影地博取經濟利潤，於是歌手形象也愈來愈乏味，甚至出現「趕客」的情況，此可謂惡性循環。當市場愈來愈縮小，香港唱片業卻依然沿用既有模式佔據市場，香港粵語流行曲的發展便愈來愈受到局限。其實，香港特區政府是否應有相應的政策去扶助粵語流行曲發展？林夕在香港電台頒獎禮上曾經指出，特區政府應支持香港流行樂壇，縱非直接投放資源，如有相對應的廣播政策出台，相信業界亦會因而受惠。

香港詞人開始進軍華語流行歌曲市場，也可謂是華語歌吸納了粵語流行曲的填詞人才，那麼粵語流行曲發展是否一直在萎縮？近年積極參與內地流行音樂工業的劉卓輝指出，「廣東歌」在八九十年代的中國大陸已具相當的影響力，沒想到現今遠至中國北部，亦同樣有「廣東歌」的支持者。即使數量有所下降，假如香港可以維持大都會及國際金融中心的地位，「廣東歌」同樣會有市

場，亦會受到重視。因為「廣東歌」本身有一種很「都市」的特質，兩岸的華語作品相對之下則稍為欠缺這種「都市味」。難怪外國唐人街依然是以「廣東歌」為主導。另一方面，華語聽眾卻聽不明白近年的「廣東歌」，劉卓輝認為如果「廣東歌」可以擴闊它的題材和內涵，仍舊會有其發展空間。香港與廣東省加在一起已起碼有佔一億人口的市場，如果把海外的也計算在內，「廣東歌」依然可以發揮其影響力。另一位填了不少華語歌詞，本身又從事華語媒體研究的周耀輝則認為，「廣東歌」作為地方文化將會繼續發展，始終如果有一群人是以廣州話作為母語，那就依然會有人希望用母語來傳情達意。從這個角度推斷，香港粵語流行曲是不會消失的。然而，參考政治經濟的大環境，大家都覺得大中華地區才是最重要的，因為華語歌在那裏會較能凝聚聽眾的注意力。如果香港一張唱片中至少有一兩首華語歌，那對於創作人來說，反而多了一個接觸更多聽眾的渠道。

2007 年香港特區政府在香港文化博物館主辦了「歌潮・汐韻 —— 香港粵語流行曲的發展」展覽，這是否意味著粵語流行曲將會「博物館化」？其承傳發展是否已出現問題？2008 年初，林夕在香港電台十大中文金曲頒獎禮領取傳媒大獎時，曾開金口呼籲政府如資助電影業三億元般資助流行音樂，好讓奄奄一息的唱片業能容納多一些較小眾的作品，有更多動聽的好歌，出現更好的歌

詞佳作。當筆者聽到寫過「示愛不宜抬高姿態」的夕爺公開說這番話，真的有點喜出望外。林夕深明「不要太明目張膽崇拜」，如今也要說出「請來拯救粵語流行曲」的話，可見情況相當危急。香港文化博物館舉行的是次展覽，叫人悲歡夾雜，一方面為粵語流行曲受人重視欣喜，另一方面卻因其「博物館化」而憂心。在現今不少樂迷眼中，粵語流行曲徐娘已老，傳承之間出現鴻溝，變成只適合放在博物館的文物。如今香港粵語流行曲衰落，想當日的紅星大則環遊世界，小則巡迴內地開演唱會，人氣稍遜者至少還能轉到內地拍電影接廣告。可是十年八載之後，筆者實在無法想像今天香港流行樂壇最受歡迎的新人可以進軍內地。對流行樂壇稍有認識、對粵語流行曲略有感情者，都會同意林夕的話。

我當然明白金錢不是萬能，但我相信林夕所說的資助重點不在於三億港元，而是如何扶助唱片業的發展，以改善流行樂壇的生態。干預是否必然導致好心做壞事，特區政府資助流行音樂是否一定會害死唱片業，凡事自無一成不變之理。粵語流行曲是珍貴的集體回憶，除了「保育」外也有必要繼續發展，否則下一代香港人還是只好唱〈獅子山下〉，思憶粵語流行曲的「不死傳奇」。難道十大中文金曲五十週年，下一代香港人還是只記得有張國榮和梅艷芳？若沒有較具體的政策扶助，香港粵語流行曲實在無法不變成集體回憶。在文化創

意產業的概念尚未出現之前，香港文化產業曾經是推動香港經濟的火車頭，香港電影、流行音樂、電視劇曾征服全球華人市場。如今待到香港流行文化江河日下，政府才來發展文化創意產業，在日新月異的全球華人文化產業的流動地形中，香港文化創意產業又要面對什麼問題？特區政府發展創意產業的思維方式傾向品牌化，喜談如何建立知名本地品牌，愛說如何進軍全球市場。弔詭的是，第26屆香港電影金像獎的主席文雋總結回歸十年來香港電影時列出「八得八失」，其中一項卻是「得到國際榮譽和認可，失去『香港』這個品牌」。香港電影近年尚可靠合作拍片得到認可，卻顯然如文雋所說失去自己的品牌。香港粵語流行曲在七八十年代飛快發展，一直是在開放的市場的環境下運作，可見亦具備競爭力，故今天的不濟事可能與其內在問題有關。若不從內改革以固本培元，外來的保護政策不外乎使之積弱更深。然而，從前香港流行樂壇一直以市場主導的規則運作，但近年全球資本主義興起，整個華語唱片業出現很大轉變，我們有必要考量是否該做一些事情保住粵語流行曲的招牌。拙作《音樂敢言：香港「中文歌運動」研究》和《音樂敢言之二：香港「原創歌運動」研究》都曾指出，以政策介入流行曲的影響有正反兩面，而金錢資助並非最重要。從內改變唱片業與媒體的陳年弊病，從外修訂廣播政策，提供發聲空間，發展音樂教育，開拓公共論述空間等，可能才是當務之急和長遠之計。

附錄　香港流行音樂產業再思

本文乃〈香港文化創意產業再思：以流行音樂為例〉（《二十一世紀》第 153 期，2016 年 2 月，頁 95-109）

簡化版，可以作為本書「餘論」的續編。

　　香港特區政府早於 2000 年成立文化委員會，致力研究文化創意產業的發展方向。文化委員會在 2003 年 4 月提交研究報告，而按香港民政事務局對此報告的回應，香港有不少發展創意產業的優勢，政府只要改善營商環境，吸引外商及本地投資，以及在創意人才及企業家之間搭橋鋪路，香港文化創意產業便可健康發展。按立法會民政事務委員會 2005 年 4 月 8 日討論文件「推動文化及創意產業」，「政府贊同文化委員會就文化藝術教育的政策建議，認同文化藝術教育乃培育本地藝術人才（特別是青年人）和推動香港文化的長遠發展的重要基礎。」文件又說：「中央政策組在 2003 年 9 月出版的《香港創意產業基線研究》，這份學術專論為香港各類創意產業研究奠下良好的基礎。」筆者一直情迷粵語流行曲，對香港大學文化政策研究中心的《基線研究》肯定粵語流行曲是「香港流行文化現象的重要部分，對亞太地區及每個海外華人地區有重

大影響」，心中自感欣喜。可惜轉眼人事更替，就如有份編撰《基線研究》的梁款在 2005 年 3 月 7 日的《信報》所說：「我本來以為這是一個新的起點，沒料事情急轉直下，當天有份跟我們面談的林煥光和董建華已先後離場。建立創意產業平台一事，工程尚未動工，已面臨人亡政息的威脅。」多年過去，舊事重提，叫人感到仿如隔世。《行政長官 2015 年施政報告》「創意產業」部分只重電影及設計，對流行音樂隻字未提。我固然明白羌笛何須怨楊柳，但在此考量一下春風為何不度玉門關，未嘗不可對香港文化創意產業的發展帶來啟示。

香港電影及流行音樂已死，近年幾乎已成常談，但《行政長官 2013 年施政報告》依然說得漂亮：「過去數十年，香港的電視劇、流行音樂、電影、報刊、雜誌和圖書，風靡海外華人社會……近幾年，香港的文化及創意產業面對不少困難，但我對香港的創造力和潛力充滿信心。只要調動資源，加上政府適當扶助，這些產業仍然有很大的發展空間。」（第 179—180 段）向「創意智優」及「電影發展基金」等計劃注資，大概就是資源調動，而扶助對如流行音樂的某些界別來說卻顯然未見適當。「創意智優計劃」乃政府於 2009 年以三億元成立，目的在於支援文化創意產業的發展。資助項目雖以設計為主，設計以外的資助為數也不算少，當中與流行音樂有關的主要有「香港音樂匯展 2010」和「香港亞洲流行音樂節」。當年「香港音樂匯展」是影視娛樂博覽的主要流

行音樂項目，據稱可以為本地業界提供擴展商貿網絡、推廣業務及開拓商機的機會。2010 年 3 月，時任商務及經濟發展局局長劉吳惠蘭在「香港音樂匯展 2010」開幕禮致辭時說：「今年音樂匯展的商機配對活動已擴大至包括廣東省，幫助本地業界開拓內地特別是粵語系市場的商機。」反諷的是粵語系市場尚未開拓，「香港音樂匯展」未功成便身退，在 2011 年被「香港亞洲流行音樂節」取代。後者的目標更為遠大：「該音樂節將與香港貿易發展局合作，旨在推動整個亞洲音樂市場的音樂創作、表演藝術及業務發展。」「香港亞洲流行音樂節」的主要特色為搭建一個音樂平台，讓來自亞洲七個地區（日本、韓國、中國內地、台灣、新加坡、馬來西亞及香港；2015 年加入泰國）的頂尖藝人參與演出和頂尖新晉藝人參與音樂比賽。香港參演的頂尖藝人有容祖兒、古巨基、謝安琪、楊千嬅和林峯，與推動文化創意產業甚為成功的韓國頂尖藝人代表（Super Junior-M、Brown Eyed Girls、少女時代、Bigbang 的勝利和 Infinite）相比，顯然老化。「頂尖」新晉藝人陳偉霆、洪杰、陳僖儀、雷琛瑜和馮允謙，人氣亦未見因參與比賽而有所增加。「香港亞洲流行音樂節」的品牌式邏輯只是照辦煮碗，但粵語流行唱片工業早已喪失製造明星的魔法，「香港亞洲流行音樂節」搭建的平台，徒為亞洲流行音樂的新興地區作嫁衣裳。

「創意智優」是主力創造香港品牌進軍國際的「創意香港」辦公室的重要

項目。「創意香港」2009 年成立之際，時任商務及經濟發展局常務秘書長栢志高（Duncan Pescod）把目標說得非常動聽：「三十年前香港製造的東西就如廉價 T 恤，現在很多香港產品具質素，就如意大利或法國貨，我們要協助業界打入國際市場。」我並不關心他穿過的 T 恤是否已成超意趕法的名牌，但粵語流行曲數十年如一日，掛在口邊的仍是〈獅子山下〉，二十多年前的〈海闊天空〉相比之下已算新作，情況就難免叫人憂慮。近年社會廣泛談論的「傳承」和「向上流動」機會，其實才是逗發文化創意產業多元活力的重點所在。無疑「創意智優」並非獨沽一味「香港亞洲流行音樂節」，後來加推的 "LiveTube" 便較重發掘新人。2013 年，「創意智優」資助國際唱片業協會（香港會）舉辦每月舉行一場共十二場音樂會，供新晉及未曾簽署任何唱片合約的歌手或樂隊現場表演。宗旨明晰，"LiveTube" 可為新晉歌手提供表演平台，藉此累積表演經驗，據說還與各大新舊媒體配合作廣泛宣傳。然而，表演者包括獨立歌手／組合及由唱片公司推薦的已簽約歌手／組合，結果有不少大唱片公司歌手參與，運作看來不脫唱片業既定模式。2014 年音樂會減為六場，也許因為新歌手／組合未能一鳴驚人變身名牌，2015 年更索性轉為推出「香港流行音樂 MV 頒獎典禮」，按國際唱片業協會（香港會）的新聞發佈會：「香港流行音樂 MV 頒獎典禮將會吸引到無論是天皇巨星或新秀歌手、唱片／製作／藝人管理公司以至跨行業的導演、編劇、攝影師等不同業界的人士重視。」重點看來已經轉移，實

在有負初衷。「創意智優」亦有資助「人才培育計劃」,包括廣告、設計、數碼娛樂、電影、跨界別、校園計劃等,流行音樂並非專項之一,新晉音樂人唯有自求多福。"LiveTube" 沒有利用新媒體特色突破既有框架尋找新聽眾群,若此等項目仍然只懂複製品牌思維,故事注定倉猝結束,不到氣絕,便已安葬。

在香港談文化創意產業,自然不能不提西九龍文化區。命途多舛的西九不但設計方案一波三折,管理方面亦屢換行政總裁。誠如何慶基在其〈與林鄭司長談西九〉所言,流行文化是香港文化的一個卓越強項,但本土文化之豐盛未被廣泛認識:「當本土流行文化交予不認識也對它不感興趣或不尊重的人統領後,在 M+ 中消失於無形是早定的命運。」(《蘋果日報》,2015 年 7 月 8 日)就流行音樂而言,何慶基的憂慮也許早已成真:香港不是沒有文化,只是沒有好好確認整理和展示,雖然流行音樂早被確認為「香港流行文化現象的重要部分」,在西九卻苦無一席之地。西九文化局管理局近年推動「西九大戲棚」、戶外表演藝術節「自由野」及流動展覽「M+ 進行」,流行音樂固然是「自由野」的主項之一,但以演出為主,在流行音樂的整理和展示方面仍付諸厥如。2005 年10 月,為紀念香港粵語流行曲教父黃霑逝世一週年,香港大學亞洲研究中心曾經舉辦「黃霑書房」展覽,可惜寶藏只開放四日,向隅者只有望門輕嘆。2014年,霑叔逝世十週年,青年廣場舉行「滄海一聲笑‧黃霑回顧展」,展期兩個

月，但按策展人潘麗瓊的說法，由於青年廣場不是商業機構，她必須以省錢作大前提（〈冥冥中的安排〉，《頭條日報》，2014 年 8 月 19 日）。因為經費所限宣傳不足，可說浪費了珍貴的展品。近年梁款轉戰虛擬空間開發「黃霑書房」網上版，成果纍纍，但沒有實體空間我總覺得有所欠缺。黃志淙曾為香港影視娛樂博覽的「香港音樂匯展」策展「中國唱片百年大事記」和「創意與動力：歷史之最」，但展期只得三日。2015 年 7 月，我有機會參與香港書展的「詞情達意：香港粵語流行歌詞半世紀」展覽，展期亦只有一周。此外，香港文化博物館由 2007 年 11 月至 2008 年 8 月舉行「歌潮・汐韻：香港粵語流行曲的發展」展覽，展期算是最長，但沒有永久展出場地，作為文化創意產業的流行音樂還是苦無據點。

在整理和展示之外，流行文化最重要的是要生生不息，只存在於展覽館就沒法傳承，難展活力。回說「自由野」，這個項目確為流行音樂提供了演出機會。2013 年從清新民謠到流行龐克、現代電子到金屬搖滾，加上草民音樂節，多元並濟。2014 年更嘗試打破不同音樂類型之間的界限，將不同文化及意念融合，Mike Orange 與本地音樂人「大混搭」。除此之外，還有 MC 仁 × Alok 的「香港式自行判斷」，更設無間斷放送六十至九十年代的香港流行經典的「華語金曲 Noon D 特別場」和以馬拉松式播足二十四小時〈人來人往〉，策展人的

心思值得鼓掌。可是，無論策展人如何創新怎樣努力，「自由野」還是受制於香港品牌式「盛事之都」的運作邏輯。政府西九舞劍，志在節慶奇觀。流行音樂是文化，但在香港品牌式思維中卻只是呼之則來的點綴。要營造節慶氣氛就請人熱烈地彈琴熱烈地唱，如要發展新商業區，就像 2012 年展開的「起動九龍東」計劃便邀請樂隊到天橋底演出助興，並沒考慮在日後的九龍東規劃中，工廈「band 房」根本沒法生存，流行音樂難見海闊天空，就連天橋底也未必再有俾面派對。雖然如此，「自由野」始終眾聲對唱，總勝寂寂無音。問題「自由」只是暫借，項目轉眼已到最後一屆。2015 年 8 月，西九管理局開始於每月的第二個星期日在西九海濱長廊舉行免費戶外節目「自由約」，活動包括現場音樂、街頭表演、創意市集等，但若未能甩脫節慶奇觀式思維，自由的約定恐怕縱有壯闊胸膛，也只會不敵天氣。

據報「自由約」是朝著栢志高上任後所強調「建築只是建築，藝術文化的活動才是我們的核心目標」的方向發展。「自由約」的確積極籌辦藝術文化活動，2015 年 10 月便與 Backstage 和協青社合辦一連兩天的電影與音樂節目。「自由約」重視音樂，不但播放電影向兩位音樂偉人 —— 約翰連儂（John Lennon）和巴布馬利（Bob Marley）—— 致敬，更邀請本地創作人演出，並讓新晉唱作人李拾壹與 C AllStar 同台唱出「粵語流行音樂的無限可能」。新舊

crossover 又重視創作，我佩服主辦單位的文化創意，但對產業則不得不多加憂慮。作為身處中環的旗艦 live restaurant，Backstage 從 2007 年開始提供空間唱出中環價值以外的聲音，但八年後終因天價租金而結業。詞人周耀輝形容是「中環的荒謬」（〈難抵加租三成：音樂場 Backstage 結業〉，《蘋果日報》，2015 年 7 月 28 日），一針見血，更荒謬的是中環價值早已播散全港，縱有文化創意，要是沒有短線回報就難成為產業。在現實撐不下去的 Backstage 曾與「自由約」合作，於西九苗圃公園舉行流行音樂會，在其面書（Facebook）表示希望音樂精神繼續燃燒：「當Backstage 的精神不再局限於四面牆，就讓這份堅持和熱誠延續下去吧。」諷刺的是苗圃公園畢竟不是中環，若將所有藝術文化活動限於苗圃公園，其實只是一種「貧民區化」（我當然明白西九其實是豪宅區）。近年 busking（街頭表演）文化逐漸在欠缺空間的年輕人中形成，「自由約」推動街頭表演（流行音樂是主項之一），無疑是一大喜訊，但我們還要緊記西九文化區從來不是街頭，「街頭表演」若只坐困苗圃公園，根本無法變作城市文化生活的重要部分。上文提到的「起動九龍東」計劃便告訴我們，「反轉天橋底」搖滾音樂會最終因被樂隊杯葛而胎死腹中，文化空間不是由上而下策劃便可橫空出世的。多年來香港文化以至身份都是由下而上，從日常生活一點一滴累積而來。在觀塘工廈營運多年的本地著名 Live House "Hidden Agenda" 負責人 Kimi 說得好：「反轉天橋底」只會破壞觀塘區原有藝術生態，而「特區政府猶如將天橋底『施捨』給本港樂

隊使用」（引自文己翎：〈觀塘區獨立音樂的發展：從 hidden agenda 說起〉，《文化研究 @ 嶺南》第 40 期）。或許苗圃公園環境要比天橋底優美得多，但底下的運作邏輯若無根本改變，其實只是另一種「貧民區化」。2014 年 7 月，西九管理局在榕樹頭舉行「自由擺」，在民間結合現場音樂與街舞，未嘗不算是融入社區的新嘗試，但新進音樂人有沒有機會從榕樹頭走到日後的西九文化區才是重點，要是自由只在天橋底、榕樹頭和苗圃公園，咫尺天涯，那麼日後進軍西九大型場地的恐怕只有國際歌星，或是再開懷舊演唱會的四大天王了。

　　流行音樂當然與商業運作有緊密關係，但不代表可以從上而下制定策略為港人訂造文化身份。沒有廣大的受眾基礎，文化創意產業自然行之不遠。〈獅子山下〉正是在當年的社會文化脈絡中，為港人認同慢慢由下而上成為港歌。由上而下的〈始終有你〉或〈同舟之情〉曲詞無論寫得怎樣好，都只是東施效顰難有共鳴。當年香港唱片工業起飛，年輕人有機會有空間唱出心聲，如今唱片工業一潭死水，重點是如何將之活化，讓新一代流行音樂走出苗圃公園。特區政府再談文化創意產業，香港人喜不喜歡也好，願景還是寄諸西九。多年來無論香港文創產業怎樣奮鬥，卻因市場環境變得更差而難見彼岸。「為你實現萬千美夢，令你樣樣事心願能償」，畢竟只是歌詞。要真的長遠發展香港文化創意產業，實有賴電影、電視和流行音樂等文創產業的協同效應。沒有電視便

沒有周潤發，沒有粵語歌也不會有張國榮。韓國流行文化的成功便是政府的長遠計劃令不同文創產業產生協同效應的結果。別的不說，單單韓國進出口銀行便為韓國的文創產業度身訂造不同的財務貸款組合。借馮應謙的話來說：「韓國政府以文化政策逐步扶助流行音樂及電影發展，但香港政府仍然堅持自由市場原則，令流行音樂無法銷售到海外。」（引自 "HK Music Industry Urged to Change Business Model," EJ Insight, 2014 年 10 月 30 日）。不願投放資源，堅稱唱片工業應按自由市場運作，但又想粵語流行曲仿效 k-pop，以今時今日的亞洲流行文化場景而言，實是天方夜譚。我深信香港要發展文化創意產業，就要先重傳承，沒有傳承空談產業，最終只會變成文化服務業。

| 責任編輯 | 姚永康　沈夢原 |
| 書籍設計 | 任媛媛 |

書名	歲月**如歌**——詞話香港粵語流行曲（增訂版）
著者	朱耀偉
出版	三聯書店（香港）有限公司
	香港北角英皇道 499 號北角工業大廈 20 樓
	Joint Publishing (H.K.) Co., Ltd.
	20/F., North Point Industrial Building,
	499 King's Road, North Point, Hong Kong
香港發行	香港聯合書刊物流有限公司
	香港新界大埔汀麗路 36 號 3 字樓
印刷	美雅印刷製本有限公司
	香港九龍觀塘榮業街 6 號 4 樓 A 室
版次	2009 年 9 月香港第一版第一次印刷
	2019 年 7 月香港增訂版第一次印刷
規格	特 16 開（168 × 183 mm）300 面
國際書號	ISBN 978-962-04-4504-0